박물관에서 · 서성이다

박현택

들어가며

그간 내가 박물관에 어떤 기여를 하긴 했을까? 그렇다 하더라도 그게 지금까지, 앞으로 어떤 의미를 가지게 될지는 말하기 어렵다. 오랜 시간 동안 때로는 상처 받고, 때로는 충만한 시절을 보냈다. 나는 박물관으로 굴러 온 돌이었다. 그 돌이 어찌어찌 굴러 떨어지지 않고 산등성이를 올랐다. 봉우리에 다다랐나 싶었더니 이내 내려갈 때가 되었다. 아래에서 보면 산봉우리는 하나의 환영일 뿐, 나는 그저 서성거리다 떠났다.

박물관은 내게 수십 년 동안 월급을 주었고, 애쓴 시간들은 성찰의 기회를 주었다. 따지고 보니 남는 장사였다. 그 이문이 이 책이다. 졸업 작품집을 내지 못한 채 졸업한 것 같았던 찜찜함이 조금은 덜어질 것 같다.

서序, 허당의 품격

도올 김용옥

보통 우리가 하는 말에 "아는 만큼 본다."라는 명언이 있다. 이 책은 '아는 것'과 '보는 것'에 관한 이야기를 담은 고품격의 담론이다. 우리말로 '시각'이란 두 가지 뜻이 있다. 하나는 '視覺생리적 측면'이라 쓰는데, 오관의 감각 중의 하나를 가리킨다. 영어로는 'visual sensation' 정도를 의미할 것이다. 물론 우리에게는 청각이니 미각이니 후각이니 촉각이니 하는 다른 종류의 감각도 있다.

또 하나의 시각은 '視角인식적 측면'이라 쓰는 것이다. 이것은 문자 그대로 '보는 각도' 즉 '사물을 바라보는 태도, 입장'을 의미한다. 일반적으로 시각디자인이라고 하면 앞의 시각, 즉 視覺을 뜻한다. 그 의미가 "보는 것"의 보편적인 영역을 다 카바하기 때문이다. 그러나 내 머릿속에는 시각디자인이라고 하면 視角이라는 말이 먼저 떠오른다. 시각디자인이란 결국 내가 사물을 바라보는 각도에서 태동되는 것이다. 각도라는 것을 위치를 바꾼다는 것 정도로 생각할지 모르지만, 각

도는 궁극적으로 인식 전반의 태도와 변화를 가리키는 것이다.

　그런데 '나의 각도'라는 견해는 좀 위험할 수도 있다. 변상벽의 닭 그림을 보든지, 겸재의 인왕산 그림을 보든지 그것은 나의 시각만이 아니라 닭이나 병아리가 주체가 되는 시각도 있기 때문이다. 인왕산도 단지 내가 보는 인왕산만 있는 것이 아니라 인왕산이 보는 내가 있다. 내가 가꾸는 채마 밭에 날아드는 나비나 꽃가루, 새들도 모두 자기의 시각을 가지고 움직인다. 이 모든 것을 이 짧은 지면에 피력할 수는 없다. 나는 '디자인'을 '어울림'이라고 규정한다. 그 어울림은 나의 시각을 비롯하여, 무대에 등장하는 모든 주체들의 시각이 어울리는 것을 의미한다. 어울림은 고정적인 도식일 수 없으며 항상 파격과 함께 '새로운 질서'를 창조하는 것을 일컫는다. 궁극적으로 모든 예술 작품은 시각과 시각의 어울림이 이루어내는 화엄세계라 할 수 있다.

박현택 선생은 홍익대를 졸업하고 박물관 디자이너로 30여 년간 근무했다. 국립중앙박물관의 전시와 출판, 문화콘텐츠 개발 등 다양한 영역에 걸쳐 끊임없이 혁신적인 활동을 하였다. 오랜 세월 그가 박물관에 자신의 역량을 베푸는 동안 그에게도 박물관의 기운이 스며들었을 것이다. 나는 그의 디자인을 접하면 내가 범접할 수 없는 '경지'가 그에게 확보되어 있다는 것을 느낀다. 늘 나의 상상력보다 더 참신한 영역에 가 있다. 나의 통념적 루틴을 벗어나는 그의 재기는 과연 어디서 오는 것일까? 독자들은 그 해답을 이 책에서 발견할 수 있을 것이다.

　　이 책은 단순히 역사지식의 모음이라든가 예술적 식견을 밝힌 저술이 아니다. 디자이너로 지내오면서 그가 느꼈던 그 모든 시각의 비밀을 노출시킨 책이다. 이 책은 지식이 아니라 영감이요, 시각視覺이 아닌 영각靈覺이다.

그는 자신의 호를 '허당盧堂'이라고 지었다. 한자로 쓰게 되면 좀 그럴듯하게 보이는데 우리말로 들으면 좀 허망하게 들린다. "그거 허당이야"라고 말하면 리얼리티를 결여한다는 말이다. "나 허당이야"라고 말한다면 허당은 자기 인생의 모든 가치와 태도를 부정하는 꼴이 되고 만다. 생이불유生而不有, 집착을 버리려는 스스로의 다짐으로 생각되는데, 그 허당의 내포가 그가 추구하는 '미니멀리즘Minimalism'의 본색이다.

허당을 더듬다보니 다석 유영모 선생이 떠오른다. 우리나라 20세기의 사상가 중에 매우 특이한 인물이다. 남강 이승훈 선생의 초빙으로 오산학교 교장선생을 지내셨는데, 이 분은 기독교를 노자사상 속에서 용해시켰다. 그런데 그 분의 말씀 중에 재미있고도 심오한 명제가 있다: "태양을 꺼라!" 기독교는 빛의 종교이다. 예수도 요한복음에서는 '어둠 속의 빛'으로 그려지고 있다. 서양의 이성주의도 중세의

어둠에 항거하는 빛으로 묘사되었다. '계몽'이 바로 그러한 뜻이다. 그 계몽정신이 서유럽 중심의 현대 문명을 일으켰다.

그러나 천문학자들은 우주를 바라보기 위해 태양이 가려진 어둠을 선택한다. 태양으로 인해 어둠의 실상이 사라지기 때문이다. 태양은 거대한 우주 속에서는 작은 호롱불에 불과하다. 태양을 꺼야 우주의 진실을 알 수 있다. 인간, 시간, 공간 모두 '간'이다. 간間이란 '사이'다. 사이는 빔이다. 즉 허당이다. 그 빔의 진실을 우리는 깨달아야 한다. 불교가 말하는 공空도 결국 허당이다. 진실에 다가가기 위해서는 비워야 한다. 비움으로써 시각을 완성하자는 게 허당의 주장인 것 같다.

그의 시각으로 보는 예술품과 박물관, 그가 지향하는 세상의 모습을 통해 우리도 저마다의 시각을 새롭게 창조할 수 있다. 허당이 주는 메시지는 섬세하고 지혜롭지만, 동시에 매우 광막하다. 디자인은

문명의 소산이다. 그러나 문명이 그러하듯, 빛이 그러하듯, 내처 달리기만 하는 디자인은 많은 죄업을 쌓았다. 다시 어울림의 선善으로 돌아가기 위한 인식의 전환이 필요하다. 노자는 말한다. "길 옳단 길이 늘 길 아니고道可道, 非常道, 이를 만한 이름이 늘 이름이 아니라名可名, 非常名."(유영모의 한글번역)

허당 박현택의 역작에 서序할 수 있게 되어 기쁘다.

2023년 11월 1일
낙송암에서

목차

옛 것은 살아있다

예술과 디자인 사이에서 진화하다

옛 것은 살아있다

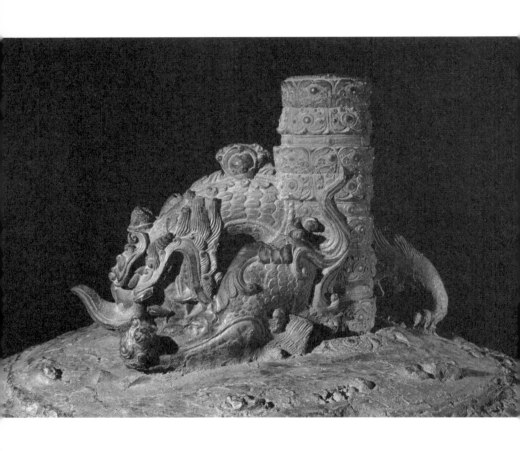

용뉴(龍鈕) : 용의 모습으로 장식된 종 걸이와 소리 대

신라의 사운드 디자인

파도처럼 겹쳐지는 '맥놀이'

국립경주박물관 뜰에 성덕대왕신종이 있다. 종 걸이가 용의 모습이다. 바다에 사는 용의 아들인 포뢰蒲牢는 고래를 무서워해서 고래가 건드리면 번번이 놀라 크게 울어댄다. 그리하여 종 걸이에 포뢰의 형상을 조각하고 고래 모양의 당목撞木(나무덩이)으로 종을 친다. 종의 몸체 중간쯤에 당좌撞座가 있는데, 당목으로 이 부분을 쳐서 소리를 낸다. 종의 정수리에는 소리가 잘 울리도록 하는 소리 대가 있다. 포뢰의 비명이 바로 이 소리 대를 통해 울리게 된다. 그리고 종의 바로 아래 땅바닥에 웅덩이 모양의 움통이 있다. 움통은 종의 본체와는 떨어져 있지만 소리를 만들어내는 데 결정적인 역할을 한다.

1990년대 중반 이 종에 대한 종합조사가 있었다. 음향·녹음·촬영 등의 전문가들이 참여하고 각종 장비와 마이크, 전기줄들이 가설되었다. 크기와 형태, 성분, 문양 등의 세부적인 내용은 이미 어느 정도 조사가 되었고 그날은 종소리에 집중했다. 소리를 조사하려면 우선 종을 쳐야 하는데, 이 종 치는 일이 생각처럼 쉽지 않았다. 묵직한 당목으로 종을 때리면 소리야 커다랗게 잘 울리지만, 때 맞춰 자동차가 지나가거나 여타 잡음이 발생하면 다시 해야 했다. 또한 종을 치는 것

과 녹음 팀이 서로 호흡이 맞지 않거나 장비들이 말썽을 피우게 되면 때마다 다시 종을 쳐야 했다.

그런데 진작부터 동네 어귀에서 짖어대던 개 한 마리가 있었다. 이 개는 가만있다가도 종만 치면 기다렸다는 듯이 짖어댔다. 밤늦게까지 계속되는 작업에서 개까지 말썽을 피우자 조사팀이 많이 지쳤다.

나중에 안 사실이지만, 음파는 공기보다 밀도가 높은 땅 속에서 쉽게 투과되며 전파속도도 빠르다. 개는 보통 귀를 땅에다 대고 자는데 이 때문에 발자국의 울림으로 접근하는 사람을 쉽게 판별한다. 종소리도 지중 전달 음파에 의해 퍼져나가기 때문에 사람보다 개가 먼저 듣게 된다. 애시당초 개짖는 소리는 막을 수 없었다.

종도 크지만 당목도 엄청 크고 무거워 성인 혼자 주체하기가 힘들다. 서너 명이 나무 덩이를 붙들고 있다가 구령에 맞춰 종을 향해 힘껏 미는 것이다. 그들 사이에 서서 나도 힘껏 밀었는데, '데~~ㅇ 데~~ㅇ' 하는 소리가 울려 퍼졌다. 별빛이 수놓은 밤하늘, 어스름한 들녘에 웅크리고 있던 거대한 짐승의 신음처럼 뭉근한 소리가 산등성이와 골짜기로 퍼져나간다.

첫 소리가 크게 울리면서 점차 잦아드는가 싶더니, 다시 소리가 약간 커졌다가 잦아들기를 반복한다. 소리의 파장이 파도처럼 반복되면서 겹쳐지는 '맥놀이 현상'이다. 맥놀이는 진동수가 다른 두 소리가 어울려서 일정한 주기로 세졌다 약해졌다 하는 것으로, 소리가 울리면서 원래의 소리와 되돌아오는 소리가 부딪치게 되고 이 과정에서 서로 증폭되거나 감소되는 현상이다. 이는 종 걸이의 뒤쪽이 앞쪽보다 조금 더 무거운 비대칭성 때문이다. 뒤쪽으로 살짝 기울어진 종

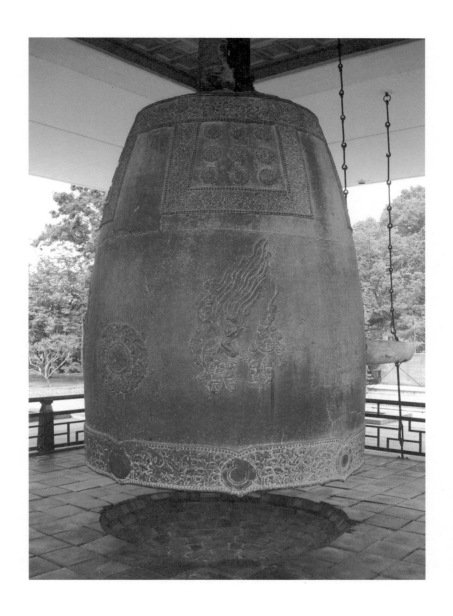

움통 : 종 아래 땅바닥에 있는 웅덩이

의 무게중심 때문에 종소리가 파도타기를 하는 것이다.

하늘로, 땅 깊은 곳으로

모든 종들은 두 가지의 원리에 의해 소리를 낸다. 우선 종의 내부에 금속 추를 달아서 종을 흔들면 내벽과 추가 서로 부딪히면서 소리가 나는 방식으로, 중앙아시아 및 서양의 광범위한 지역에서 사용되었다. 다른 하나는 타봉으로 종의 외벽을 두드려 소리를 내는 방식으로 주로 동아시아에서 사용되었던 방식이다. 또한 종은 몸체의 크기가 클수록 낮은 소리를 내고 몸체가 작을수록 높은 소리를 내는데, 학교종이나 교회의 종이 '땡땡'하고 울리는 반면 사찰의 종소리는 '뎅~'이라고 느껴지는 것은 종의 크기로 인해 소리의 높낮이가 달라지기 때문이다. 비교적 작은 서양식 종들은 가볍고 경쾌한 소리를 내는데, 종 표면에 부딪쳐 소리가 튕겨 나오는 느낌이다. 반면 이 종의 소리는 내부에서 배어 나와 몸체와 떨어지지 않으려는 듯 느릿느릿, 진득한 느낌이다.

묵직한 나무 덩이가 몸통을 때리면 종은 고통의 깊은 신음을 토해낸다. 신음인지 비명인지 포효인지…. 고통을 삭이는 동안 몸속에서 통증의 입자들이 공기들과 부딪치면서 미묘하고도 깊은 울림으로 바뀐다. 가볍고 날랜 놈들은 위쪽의 소리 대를 통해 빠져나가고, 묵직하고 굼뜬 놈들은 종 아래의 움통으로 내려와 땅속으로 배어든다. 소리의 '넋魄'은 하늘로 올라가고 '몸魄'은 땅 깊은 곳에 이른다.

종은 소리를 내는 도구다. 그러나 다짜고짜 소리만 낸다고 되는 것이 아니다. 음색이나 음파의 미묘한 작용이 동반되어야 좋은 소리다. 그에 더하여 생김새는 물론 상징성까지 잘 구현되어야 최종적으로 예술품의 수준에 이른다. 소리를 내는 도구라는 실용성과 감상 대상으로서의 조형성, 영적인 매개체로서의 상징성이 잘 표출될 수 있도록 하는 기획과 제작 전반이 곧 '디자인'이다. 성덕대왕신종은 천년이 넘도록 지속가능한 신라의 '사운드 디자인'이다.

미술사가 강우방은 이 종을 언급하면서 "위대한 예술품이란 모든 것이 조화로운 상태로 함축되어 있어서 '전체가 하나고, 하나가 전체'라는 화엄華嚴의 진리를 명료히 보여주는 것이어야 한다."고 했다. 위대한 예술품을 온전하게 이해하기 위해서는 그러한 작품이 태어날 수 있었던 정치·사회적인 여건, 응용된 과학과 기술, 거기에 내재된 영성靈性 등 모두를 종합적으로 규명해야 한다. 당대의 모든 분야가 무르익어야만 그런 결정체에 도달할 수 있기 때문이다.

순수한 목표와 체계적인 접근, 치밀한 태도 등 인간이 할 수 있는 노력의 끝에서 마침내 성聖과 속俗의 융합이 이루어진다. 신종은 우수함에 지극함이 더해져 오늘날의 우리에게도 신성한 울림을 준다.

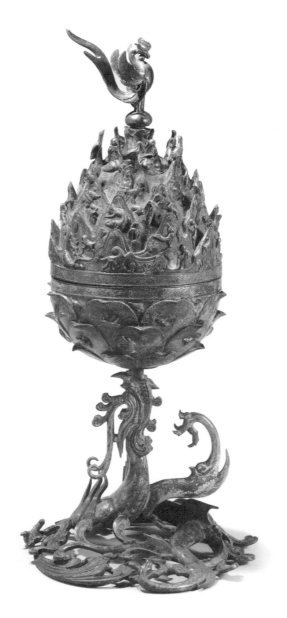

백제금동대향로, 국립부여박물관

바람의 새, 봉황

백제금동대향로

1993년, 부여 능산리에서 주차장 공사를 하던 중 진흙구덩이에서 커다란 향로가 발굴되었다. 받침엔 용이, 꼭대기엔 봉이 장식된 백제금동대향로다. 예술적으로도 뛰어난 고대 유물의 출현에 한중일 문화재계가 들썩거렸다. 학술조사와 언론보도도 이어졌다. 혜성처럼 등장한 이 역대 급 향로를 복제품으로 만들어 팔겠다는 업자도 찾아왔고, 고위직의 어떤 분은 이 봉황의 모습을 활용해 새로운 대통령 문장紋章을 만들겠다는 의지도 표명했다.

주말이었는데, 월요일쯤 문장 변경 계획을 보고할 예정이니 디자인 안을 마련하라는 지시를 받았다. 턱도 없이 촉박한 일정에 난색을 표했지만 막무가내였다. 당시엔 컴퓨터 활용이 원활하지 않을 때라 투박하게 다듬은 봉황 이미지를 복사기로 축소, 확대하면서 주말 내내 씨름했다. 다행스럽게 그렇게 디자인한 문장은 채택되지 않았다. 봉황 때문에 곤혹스러웠던 기억이다.

봉鳳은 수컷, 황凰은 암컷인데 얼핏 보면 닭과 비슷하게 생겼다. 닭은 예전부터 인간 가까이에 있었으며, 해 뜨기 전에 홰를 치고 일어나 새벽을 알려주는 새였다. 때문에 고대인들은 태양과 더불어 닭을

숭배했고, 결국 태양과 닭의 합성 토템인 태양새三足烏·朱雀로 형상화
되었다. 신성함과 신비함을 가진 상상의 새가 시대적·문화적 맥락에
따라 삼족오·주작·봉황의 모습으로 변주되는 것인데, 보다 장식적이
며 발전된 형태가 봉황이다.

　『장자』에 나오는 내용이다. "북쪽 바다에 곤鯤이라는 물고기가 살
고 있다. 곤의 크기는 몇 천리인지 알 수가 없다. 그것이 화하여 붕鵬
이라는 새가 된다. 붕의 등이 몇 천리인지 알 수가 없다. 한번 용트림
치면서 날면 날개가 하늘을 가린 구름과 같다 … 날개로 한번 바다를
치고 솟아오르는데 삼천리가, 거대한 회오리바람을 타고 창공에 뜨기
까지는 구만리가 소요된다." 여기서 붕이란 거대한 새를 일컫는데, 철
학자 김용옥은 "갑골문에서는 鵬, 鳳凰, 風이 모두 동일한 자형이며,
봉鳳의 상고음上古音 표기가 'bliuəm'으로 우리말의 '바람'과 어원이 같
다."고 했다. 거대한 새의 시공이란 곧 바람을 은유한다.

　고대 동아시아에서 꿈꾸던 별천지는 산과 신선, 상상의 동물들이
사는 곳이었다. 산은 유사 이래 장엄한 자연의 중심에 있고 하늘과 교
통하는 곳, 신이 거처하는 곳이며 온갖 생명을 살찌우는 곳이었기에
숭배 대상이자 별천지로서 자리 잡혀있다. 향로의 뚜껑에 표현된 산
기슭에는 십여 명 이상의 신선과 다섯 명의 악사가 등장한다. 그리고
산의 정상에 봉황이 앉아 있다.

　옛 문헌에는 봉황의 속성에 "절로 노래하고 절로 춤추는데 천하
가 평안해진다"라는 대목이 나오는데, 이로써 봉황이 음악과 불가분
의 관계에 있음을 알게 된다. 향로의 모습은 전설상의 산에서 신선들
이 유유자적하는 가운데 악사들의 연주에 맞춰 뭇 동물과 식물, 삼라

만상이 노래하고 춤추며 너울거리는 무아지경의 세상, 즉 봉황이 깃든 이상향을 보여준다.

이상향

용은 뱀이 신격화 된 것이고 봉황은 새가 신격화 된 것이다. 용봉은 모두 군주를 상징하지만, 중국에서는 용을 황제, 봉황을 제후로 구분한다. 즉 봉황이 용보다 한 수 아래라는 얘기다. 고대 세계에서도 전쟁과 침략·합병이 이루어지면, 승자의 논리에 따라 토템의 체계에도 변화가 생긴다. 뱀 토템 세력이 새 토템 세력을 복속시키면서 용과 봉의 서열도 재 구획되었을 것이다. 이로써 황하黃河를 중심으로 패권을 잡은 용 문화권에 견주어 변방은 봉황에 머물러야 했다. 조선의 경우, 왕의 상징이 용이라면 왕후나 세자는 그 아래 등급인 봉황을 택해야 했다.

대통령 문장이 봉황으로 결정된 것은 이승만 대통령 때부터였다. 최초 문장 제정 시, 용과 봉황의 두 가지 안이 제시되었는데, 이대통령이 용을 반대했다고 전해진다. 기독교 문화권에서 용Dragon은 사악한 존재였다. 하필 이대통령은 미국에서 오래 생활했던 기독교인이었다. 결국 봉황이 대통령의 상징으로 등극하게 되며, 박정희 대통령 시절이 되어 보다 의례화 된 봉황 문장으로 완결되었다.

세월이 흐른 뒤, 이명박 대통령 취임식 때는 권위적이라는 이유로 봉황 문장을 없애자는 말이 나오기도 했다. 그즈음 고구려 고분 벽

봉황과 무궁화로 구성된 대한민국 대통령 문장

화의 태양을 상징하는 삼족오로 교체하자는 의견도 있었지만 삼족오나 봉황이나 그 연원에서는 별 차이가 없다.

수천 년 간 민족의 의식 속에서 함께 해 왔던 천지조화를 이끄는 새, 봉황을 종교적 관점이나 권위 의식의 철폐라는 이유로 굳이 멸종시킬 필요가 있을까? 봉황은 보통 현자를 얻으면 그 조짐으로 나타나는 상서로운 새로 오동나무가 아니면 깃들지 않고, 연실練實(멀구슬나무 열매)이 아니면 먹지 않고, 신령한 샘물甘露泉이 아니면 마시지 않는다고 전해진다.

우리가 그리는 별천지란 커다란 근심 없이 노래하고 춤추며, 삼라만상이 조화롭게 어우러져 지내는 곳이다. 그 정점에 봉황이 있다. 봉황이 바람을 일으켜 음악예술을 만들고, 바람이 음악을 통해 봉황을 깃들게 하고, 음악이 봉황과 바람을 맞이하는 순환 구조다. 이로써 현자가 강림한 이상적인 세상이 완성되는 것이다.

봉황은 이상향으로 이끌려는 통치철학의 바람風이며, 별천지를 향한 민중들의 바람希이기도 하다.

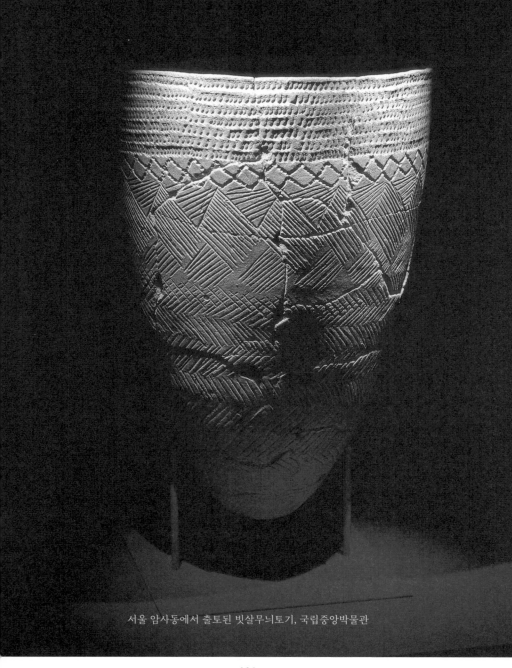

서울 암사동에서 출토된 빗살무늬토기, 국립중앙박물관

빛光과 비雨의 살

빗살

　빗살무늬토기는 신석기시대를 대표하는 유물이다. 석기시대라고 하면서 흙으로 만든 그릇을 앞세우니 무슨 연유일까 궁금하다. 우리나라에서 이 토기가 발견되기 전, 북유럽 일대에서 발견된 이러한 유형의 토기를 독일어로 캄 케라믹Kamm Keramik(빗 그릇)이라고 했다. 1930년대 일본의 고고학자가 즐목문櫛目文(빗살무늬)으로 번역하였고 이를 그대로 우리말로 옮겨 사용하고 있다.

　여기에서 '즐목櫛目'이란 머리를 빗었을 때 머리카락에 남겨진 자국을 말한다. '빗살'을 국어사전에서는 "빗의 가늘게 갈라진 낱낱의 부분, 내리는 빗줄기"라고 설명하고 있다. 국내 학계에서는 첫 번째, '자국'의 의미를 채택하고 있다. 그러나 서구에서 일본을 거쳐 들어온 '빗살'이라는 표현이 마땅치 않으므로 기하학문토기, 유문有文토기, 어골문魚骨文토기 등으로 바꿔 부르자는 의견도 있다.

　1만여 년 전, 길고 추웠던 빙하기가 끝나고 기후가 따뜻해지면서 인간을 둘러싼 환경도 크게 바뀌었다. 구석기시대에는 떨어진 돌 조각뗀석기을 구해 사용했지만, 신석기시대가 되면서 기능과 용도에 맞게 돌을 갈아간석기 쓰게 되었다. 채집과 사냥으로 떠돌아다니던 인류

가 정착생활을 하면서 동물을 사육하고 씨를 뿌려 곡식을 거두게 된다. 혁명적인 사건이라 할 불도 발견했다.

불은 번개나 벼락에 의해 발생한 것이나 단단한 돌이 부딪쳤을 때 생겨난 불꽃이다. 불을 발견하고 이를 통제하는 능력이 생기면서 음식을 익혀 먹고 난방도 가능해졌다. 조리는 물론 저장과 운반을 위해서는 그에 맞는 도구가 필요했다.

우연한 기회에 점토가 불에 구워지면 더욱 단단해진다는 사실을 알게 된 후, 흙으로 움푹한 형태의 용기를 만들어 불에 구워 사용했다. 이전에는 가죽이나 식물 줄기로 만든 것을 이용해 음식을 담고 운반했지만 토기가 발명되면서 액체를 저장하거나 음식을 다양하게 조리할 수 있게 되었다. 날로 먹거나 구워 먹던 것에서 찌거나 삶아 먹는 것이 가능해졌을 뿐 아니라 날로 먹었을 때 유해하거나 소화시키기 힘든 식물도 식량으로 활용되면서 식량자원이 풍부해졌다.

사육과 경작의 도입이라는 농업의 출현이 신석기혁명이며, 이 시기부터 음식도 본격적으로 가공해서익혀서 먹을 수 있게 되었으니 바야흐로 인류의 문화가 시작되었다. 이러한 추론을 가능케 하는 단서가 빗살무늬토기다.

하늘의 모습

그렇다면 빗금은 왜 들어간 것일까? 빗살무늬토기는 신석기시대의 생활상을 엿볼 수 있게 하지만, 여전히 의문스러운 점은 많다. V자

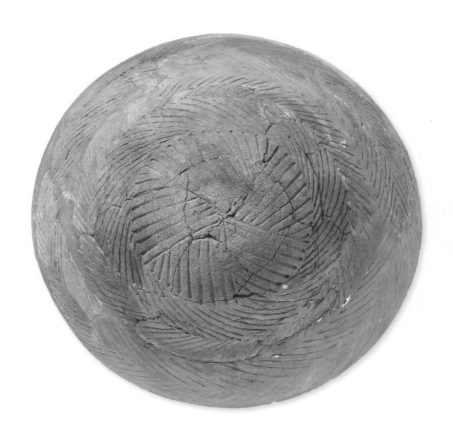

빗살무늬토기를 엎어 놓고 바닥 부분을 보면 방사형 태양문이 연상된다.

형으로 아래쪽이 뾰족하게 생긴 것이나 몸체에 작은 구멍이 뚫려 있는 것 등 설명되지 않은 부분들이 많다. 여기서는 형태나 기능성의 측면은 뒤로 미루고 빗금빗살에 대해서만 살펴본다. 점토로 빚은 그릇을 불에 구울 때 고열에 잘 깨지지 않도록 하거나 또는 집게로 잡을 때 미끄러지지 않도록 하기 위해 표면에 빗금을 넣었다는 등의 가설이 있지만, 아직까지 이를 확신할 수 있는 증거는 없다.

원시문명은 자연 현상이나 우주의 조화를 경외했다. 특히 인간과 가축, 곡물의 생장에 필요한 온기와 빛을 제공하는 하늘의 태양이야말로 절대적인 숭배대상이었다. 태양의 빛이란 곧 절대자의 광휘며, '빛光의 살'로 형상화된다. 실제로 이 빗살무늬토기를 엎어놓고 위에서 내려다보면 해바라기와 같은 태양문이 연상된다. 신을 은유하는 빛태양의 이미지이니 '빛살'무늬토기라고 해야 한다는 견해도 있다.

한편, 경작의 도입은 생업의 대부분을 농사에 매달리게 했다. 씨를 뿌리고 곡식이 여물게 하기 위해서는 빛과 온기도 중요하지만 무엇보다도 비가 내려야 한다. 고대인들은 비가 하늘여신이 내린 선물이라고 믿었다. 그들의 형상적 사고는 하늘여신의 머리카락을 빗줄기와 동일시하였다. 비는 천상의 여신의 긴 머리카락이며, 머리카락을 빗는 빗이 곧 비를 상징한다고 여겼다. 비, 머리카락, 빗의 형태적 동질성으로 인해 빗도 신성시 되었다. 여신의 머리카락은 농경 신의 현현이다.

세계 여러 지역에서 나타나는 고대의 빗살무늬토기는 외적 형식으로 빗금이라는 글로벌 트렌드를 좇고 있지만 각 지역이나 문화권에 따라 상징성은 조금씩 다를 수 있다. 하늘의 빛일 수도 있고 비일

수도 있다. 빛이든 비든 모두 농경에 절대적으로 필요한 요소다. 둘 다 절대자의 징후이고 혜택이다.

빗살이든 빛살이든 하늘의 모습으로 자연환경을 대하는 신석기 시대의 우주관이다. 박물관의 전시실을 방문하는 이들이 간혹 물어본다. "저기 저 무늬는 무슨 의미에요?" 잘 모르겠다고 대답하면 실망스러운 기색이다.

아무것도 모르는 채로 살 수는 없지만 모든 걸 다 알고 살 필요도 없다. 물경 10,000년 전에 만든 흙 그릇에 새겨진 무늬라면 더욱.

새우로 충(忠)자를 표현한 문자도, 개인소장

문자도, 충忠

의미와 형상

충忠을 의리로 생각하는 이들은 "장수는 두 주군을 모시지 않는다."하고, 충을 명분으로 이해하는 이들은 "좋은 새는 나무를 가려 앉는다良禽擇木."고 한다. "사람에게 충성하지 않는다."라는 말은 사람 간의 의리보다 조직의 가치나 명분을 우선한다는 뜻일 것이다. 세간에서는 이를 '조직이기주의'라고 비난하기도 하고 강직하다고도 하는데, 정확한 의미를 가늠하기는 어렵다. 충은 전근대시대의 윤리지만 오늘날에도 충과 관련된 담론은 그치질 않는다.

'효제충신예의염치孝悌忠信禮義廉恥'라는 유교적 덕목을 표현한 문자도文字圖는 조선 후기에 급속하게 유행했던 민화의 한 갈래다. 고대 중국의 시인인 안연지顔延之는 그림을 세 가지 유형으로 설명했다.

"첫째는 '이치적 그림'으로 철학적 개념을 담은 주역의 괘卦像이고, 둘째는 '의미적 그림'으로 관념을 표현한 한자形聲字이며, 셋째는 '형상적 그림'으로 회화圖形가 이에 해당한다."

그의 견해에 따르면 문자도는 의미적 그림해석과 형상적 그림감상의 복합체다. 영어식 조어로는 '텍스티미지*Textimage*(text+image)' 또는 타

이포스트레이션*Typostration*(type+illustration)'이라고 할 수 있다.* 문자도
는 조선시대의 독보적인 융합형 콘텐츠로 민화가 그렇듯이 문자도
역시 격변기의 조선 사회의 다면적인 모습을 담아내는 풍속화적 면
모를 보인다. 여전히 유교 이념이 지배하는 시절이었지만, 기성도덕
과 윤리관을 변용·이탈하려는 욕망이 그림에 배어있다. 문자도는 이
야기가 뒤따라야 제대로 음미할 수 있다.

붉은 마음 *丹心*

'忠*충*'자 문자도는 크게 두 가지로 표현되었다. 우선 새우와 대나
무가 결합된 형식이다. 中자에서의 口를 허리가 꼬부라진 새우로 표
현하고, 세로획 ㅣ을 곧은 대나무로 그린다. 그 아래의 心은 대체로
한자로 표현한다. 정통 문자학의 해석과는 거리가 멀지만, 보통 새우
는 신하가 몸을 굽혀 일편단심을 지킨다는 뜻, 대나무는 곧고 깨끗한
마음으로 충절을 다한다는 의미로 풀이한다.

간혹 '忠'자 문자도에 '곡배단심曲背丹心'이라고 쓰여 있는 경우가
있는데 '곡배'는 새우의 굽은 등을 가리키고 '단심'은 새우의 붉은 알
이나 붉은 몸통을 가리키는 것이다. 心은 심장과 마음만이 아니라 '사
물의 가운데 부분'이란 뜻도 있다. 붉은 알이나 가운데 몸통으로 '붉은
마음丹心'을 연상시키도록 하는 것은 일종의 언어유희라고 하겠다. 즉

* 김영호·김지현(2009)의 연구에 따르면, 프랑스의 사진작가 네를리쉬(N. Nerlich)는 글자와
 그림이 각자의 독자성과 정체성을 유지하면서 만들어 내는 새로운 형식의 텍스트를
 이코노텍스트(iconotext)라고 했다.

곡배단심이란 임금을 공경하는 신하의 붉은 마음이란 뜻이 될 터이니 충성의 의미다. 신하의 관복 또한 붉은 색이다.

두 번째는 물고기와 용이 결합된 형식인데 다소 논쟁의 여지가 있다. '개천에서 용 난다'는 속담과 등용문登龍門의 고사와 연결된다. 북송 초기에 간행된 『태평광기太平廣記』에 소개된 내용을 보자.

"매년 봄 노란 잉어가 용문을 찾아오지만 그 험한 격류를 거슬러 올라갈 수 있는 잉어는 72마리에 불과하다. 잉어가 용문을 겨우 뛰어 넘으면 구름과 비가 몰려온다. 또한 불가사의한 불이 나타나 잉어의 꼬리를 태운다. 그러면 잉어는 용으로 변신한다."

이 이야기는 어변성룡魚變成龍, 어약용문魚躍龍門으로 많이 알려져 있으며, 일반에서는 귀인과의 만남이나 과거급제의 의미로 받아들인다. '충'자 문자도에서는 대체로 물고기가 용의 꼬리를 물고 있는데, 물고기의 영靈이 용으로 드러나는 것이라고도 한다.

그런데 어찌하여 잉어가 용이 되는 것이 충성을 뜻하는가? 자신을 발탁하여 중용한 군주에게 그 은혜를 갚는 것, 그것을 곧 충이라고 풀이하는데, 충을 일반적으로 군신간의 관계론으로 이해한다. 그러나 본래 글자의 의미는 "자신의 일에 몸과 마음을 다 한다"는 뜻이었음을 기억할 필요가 있다.

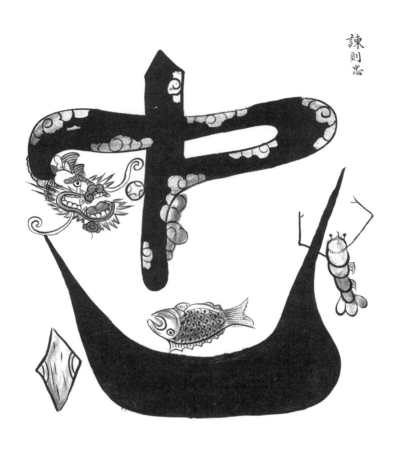

간즉충(諫則忠)이 써져 있는 충(忠)자 문자도, 개인소장

물고기와 용이 관련된 또 다른 고사가 있다. 이백의 시 「원별리遠別離」에는 "임금이 현능한 신하를 잃으면 용이 물고기가 되고君失臣兮龍爲魚"라는 부분이 나온다. 물고기가 용이 되는 것만 생각했는데, 거꾸로 용이 물고기가 된 것이다. 당대 사람들은 양귀비와 애정행각에 빠져 정사를 그르친 당唐 현종이 안사의 난으로 황위를 아들 숙종에게 빼앗기는 일을 비유한 것으로 해석하였다.

결국 이 그림의 의미는 신하물고기가 왕용위를 찬탈하여 왕이 몰락하는 권력 전도를 나타내는데, 이것이 어떻게 충의 의미가 되는 걸까? 충의 관점을 바꿔보면 된다. 권력 전도를 감지한 신하가 왕에게 그렇게 정사를 펼치면 안된다고 직언하는 의미로 해석할 수 있다. 또어떤 '충'자 문자도에는 이렇게 적혀 있다. "간즉충諫則忠(직언하는 것이 충)," 국정을 농단하는 무리를 경계하라고 바른 말을 하는 것이 충성이라는 것이다. 문자도에서 화면을 압도하는 용은 왜곡된 권력의 상징이다. 이를 바로잡도록 왕에게 직언하는 것을 진정한 충성으로 보았다. '물고기가 용으로 변하기魚變成龍'는 용의 입장에서는 '물고기에게 잡아먹히기龍被食魚'이다.

물고기 주변에 새우와 대합조개는 왜 있을까? 이들은 물고기의 생존 환경을 환기하는 동시에 용이 되려 하는 물고기와는 달리 단심丹心으로 충성을 다하는 신하를 상징하는 것으로 볼 수 있다. 또한 새우蝦(하)와 조개蛤(합)가 어우러져 '화합'하라는 언어유희도 담겨 있다.

예나 지금이나 직언을 좋아하는 권력자가 있을까?

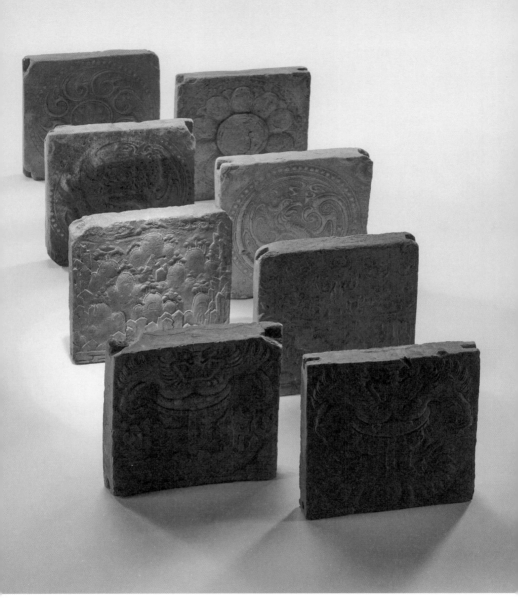

백제시대의 무늬 벽돌 8종 세트, 국립부여박물관

쌍둥이 도깨비

귀도 아니고 신도 아닌

금 나와라 뚝~딱, 은 나와라 뚝~딱! 민간에서 알고 있는 도깨비
는 방망이를 두드리며 요술을 부리는 존재지만 어디에도 실존하지는
않는다. 한국 축구국가대표팀 응원단 '붉은 악마'는 도깨비치우를 엠블
럼으로 사용한다. "꿈은 이루어진다."는 주문을 외치며 도깨비에게 효
험을 빌었다. 격렬한 응원과 주문에 힘입어 월드컵 4강이라는 신화를
이루었으니 조금은 도깨비의 덕을 본 것일까?

어떤 일이나 기예를 빼어나게 잘 하면 귀신같은 솜씨라고 한다.
귀鬼와 신神은 인간의 한계를 넘어서는 신통력을 발휘한다. 귀는 한을
품고 죽은 사람의 원혼으로 산 자들에게 해코지를 하므로 공포의 대
상이자 피하고 싶은 존재다. 신은 보통 신앙으로 섬기거나 모시는 대
상을 말한다. 도깨비는 전통 민간신앙에서 '귀'처럼 혐오나 공포의 대
상은 아니었다. 그렇다고 우리가 의지하거나 숭배하는 '신'도 아니었
다. 인간보다는 귀신과 가까운 사이지만 '귀'도 아니고 '신'도 아닌 그
중간 어디쯤에 있다.*

뭇 귀신들과 마찬가지로 도깨비도 실재하지 않으니 이렇다 할 형

* 신유학(주자학 등) 관점에서는 '귀신'을 하늘과 땅, 자연에 내재하는 '영험한 힘'으로 본다.

상은 없다. 다만 우리는 무서운 얼굴을 보면 무심코 도깨비라고 한다. 그런 까닭에 도깨비의 모습을 그리려면 용이나 도철饕餮, 치우蚩尤, 야차夜叉, 귀 등의 특징을 빌려야 했을 것이다. 이들은 모두 무서운 얼굴을 하고 있다. 어차피 도깨비의 생김새가 불특정하니 무서우면 되는 것일 뿐, 용의 얼굴龍面이든 귀의 얼굴鬼面이든 별 문제가 되진 않는다.

벽돌일까 바닥돌일까

1937년 충남 부여 규암면의 한 절터에서 벽돌이 발견됐다. 이때 발굴한 여덟 개의 정방형 벽돌 세트를 백제무늬벽돌百濟文塼이라 한다. 한 변의 길이가 사람의 일반적인 발바닥 길이보다 조금 긴 29cm정도에 두께는 4cm정도로 꽤 묵직하다. 이를 근거로 벽돌Brick이 아니라 바닥 돌Block로 사용되었을 것이라는 견해도 있다. 부여 시내의 어느 길바닥에는 이를 따라 만든 보도블록이 깔려 있다.

그러나 양각된 무늬의 요철이 심해 이를 밟고 걸어 다니기에는 다소 불편해 보인다. 잘 살펴보면 이 벽돌의 네 귀퉁이에 홈이 파여 있다. 이 홈이 이웃하는 벽돌과 연결하여 고정시키는 역할을 한다. 그렇다면 바닥재보다는 주로 건물의 벽 단에 장식재로 사용되었을 가능성이 높다. 이를 뒷받침하는 사례가 백제 무령왕릉의 벽과 홍예Arch 천장이다. 벽돌과 벽돌 사이의 틈새에 면토접합제를 사용하지 않고 벽돌끼리 서로 맞물리도록 축조했다. 고도의 기술력을 요하는 방식으로 벽돌을 세심하게 다루어야 했다.

흙으로 만든 벽돌은 비가 많이 오는 여름과 추운 겨울이 있는 우리나라에서는 내구성이 떨어진다. 겨울철에는 흙벽돌이 얼어 깨질 가능성도 높다. 필요에 따라 벽돌을 벽재와 바닥재로 두루 사용했을 수는 있지만, 실외에서는 매우 조심스러웠을 것이다.

도깨비를 통과해야 한다

백제무늬벽돌은 무늬에 따라 두 가지 유형으로 나뉜다. 한 유형은 모두 원형의 연주무늬連珠文 테두리가 쳐져 있고 그 안에 연꽃무늬, 연꽃구름무늬, 용무늬, 봉황무늬가 표현되어 있다. 모두 역동적인 원형 테두리에 맞춰 회전운동을 한다. 또 다른 유형은 산수무늬, 산수봉황무늬, 연꽃도깨비무늬, 산수도깨비무늬로 벽돌의 사각형 구조에 맞춰 견고하고 안정적인 자세다.

벽돌의 무늬 중 가장 관심을 끄는 것은 단연 도깨비다. 도깨비는 나쁜 이에게 벌을 주기도 하지만 가난하고 착한 이를 도와주고, 사람을 속이지만 결국에는 그 자신이 속고 마는 어리석음 등 여느 귀신들과는 다르게 인간적이다. 벽돌 앞면에 딱 버티고 서 있는 도깨비는 우리가 접해왔던 도깨비 중 가장 잘 생겼다. 얼굴과 몸통이 온전하게 표현되어 있으며 그럴싸한 허리띠도 두르고 있다. 봉황이나 용은 신선세계나 이상향을 상징하는 영물로 으레 등장하지만 생뚱맞게도 정체를 알 수 없는 도깨비가 버티고 있는 것이다. 그것도 두 번씩이나.여덟 가지 무늬 중 도깨비만 두 번 나온다.

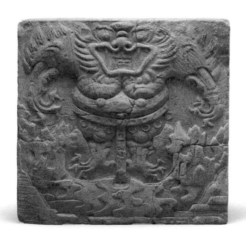

백제시대의 '연꽃도깨비무늬벽돌'과 '산수도깨비무늬벽돌,' 국립부여박물관

'연꽃도깨비무늬벽돌'과 '산수도깨비무늬벽돌'의 도깨비들은 두 발로 딛고 서 있는 받침이 연꽃이거나 산수라는 점만 다르지 그 모습이 쌍둥이처럼 똑 같다. 두 도깨비가 워낙 닮아 있어서 이 벽돌들이 같은 거푸집일란성을 조금 수정해서 만들었을 것이라는 추측도 있지만 명확히 밝혀진 것은 없다.

역삼각형 구조의 위압적인 몸체, 과장되게 크게 벌린 입과 날카로운 이빨, 치켜 뜬 눈꼬리와 튀어나올 듯한 눈동자, 어깨에서부터 팔뚝까지 솟아오른 털과 갈퀴 같은 손발톱 등. 여덟 개의 벽돌 중 오로지 도깨비만이 무력武力을 과시하고 있다. 그러나 할아버지가 손자에게 짐짓 무서운 표정을 짓는 것처럼 소탈하다. 무섭지만 친근하다.

벽돌을 만든 이는 어떤 의도로 무늬를 새겼을까? 소재와 구성 방식으로 천상의 세계와 지상의 세계를 표현한 듯하다. 고대로부터 중국에서는 '하늘은 둥글고 땅은 네모나다天圓地方'는 우주관이 지배했는데 이러한 관념의 반영일 것이다.

도깨비는 연꽃 위에도, 산수 위에도 있다. 도깨비는 연꽃천상의 세계/이상을 수호하지만 동시에 산과 강지상의 세계/현실을 지킨다. 이상에 도달하는 것도 현실을 마주하는 것도 녹록치 않다. 어느 곳을 향해 가더라도 도깨비를 통과해야 한다. 도깨비는 요술 방망이를 가지고 있지 않다. 방망이를 두드려 우리의 소원을 한방에 해결해 주지도 않는다. 이상이든 현실이든 꿈을 이루기는 만만치 않다고 경고하려 했던 것은 아닐까?

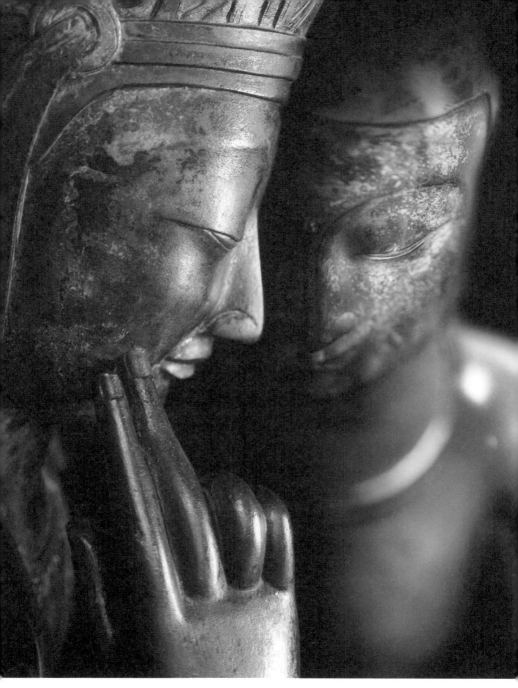

사유의 방

부처가 되길 미룬 보살

후각을 자극하는 붉은 벽! 적토에 계피와 편백 등이 섞여있다. 천장을 향해 살짝 벌어진 벽에서 은은한 향기가 난다. 오래된 절이나 시골집 토담에 기대 서있는 듯하다. 불상 두 점을 전시하기 위해 길이가 25미터 쯤 되는 꽤 큰 방이 만들어졌다. 그동안은 각각 유리장 너머로 봐왔지만, 이젠 어떤 방해물도 없다. 국립중앙박물관 '사유의 방'이다.

기울어진 바닥과 천장이 만드는 소실점을 뒤로 한 채 반가사유상 두 점이 놓여 있다. 반면 바닥은 안쪽으로 가면서 넓어지는 역 원근법적 구조이고 불상의 시선 또한 서로 다른 곳을 향해 있어서 관람객의 동선은 분방하다. 이들은 부처가 되기 이전 태자 시절의 싯타르타이자 열반을 잠시 보류한 보살의 모습이기도 하다. 반가사유상은 석가모니가 어린 시절 씨 뿌리는 것을 보다가, 보습에 찍혀 나오는 벌레가 새에게 잡혀 먹히는 모습에서 약육강식이라는 현실세계의 고통을 깨닫고 깊이 사유에 잠겼다는 고사에서 유래하였다.

보살이란 무엇인가? 절집에 가보면 스님이나 수행자들을 위해 밥을 짓거나 군불을 때주는 아주머니들을 일컬어 '보살님'이라고 하는데, 이들을 말하는가? 보살이란 부처如來(깨달은 사람)의 경지에 이르렀지만, 모든 중생을 구제할 때까지 부처가 되길 미루고 이 세상에 남

아 자비심으로 실천행實踐行을 쌓는 이를 가리킨다. 절집의 '보살님'은 아마도 그들의 선행을 독려하기 위한 호칭일 것이다.

반가사유상은 주로 6~7세기경 삼국시대에 제작되었는데, 재질은 석재도 있지만 대부분 금동金銅이다. 의자에 걸터앉아 한쪽 다리를 들어 반대쪽 무릎 위에 얹은 이른바 '반가半跏(책상다리의 한 가지 모습)'의 자세와 손가락 끝을 턱에 댐으로써 깊은 생각에 잠겨있는 '사유思惟'의 모습 때문에 그렇게 이름 붙었다. 등 뒤에서 빛을 내던 광배는 언젠가 떨어져 나갔고 연결 부위만 흉터처럼 남아 있다.

미륵불은 다음 세상에 나타날 미래의 부처를 말한다. 우리나라에서는 오래전부터 미륵 신앙이 발달했다. 특히 신라에서는 화랑 제도와 연관되어 미륵 신앙이 크게 유행하였고 미륵불의 화신으로 반가사유상의 의미가 부각되면서 많이 조성되었다. 두 불상의 제작지가 한반도임은 명백하지만 신라인지, 백제인지, 고구려인지는 확정하기 어렵다. 천년이 넘도록 책상다리를 한 채 손가락으로 얼굴을 떠받치고 무슨 생각을 하시는가? 보일 듯 말 듯 한 저 미소는 또 무슨 까닭인가? 유려하고 심오하다.

발끝까지 흘러간 미소

엇비슷한 크기에 똑같은 자세의 불상이지만 외모는 대비된다. 머리에 쓰고 있는 관이나 옷차림 등에서 왼쪽 불상국보78호은 다소 화려하고 장식적이며, 오른쪽 불상국보83호은 상체가 거의 반라의 모습으

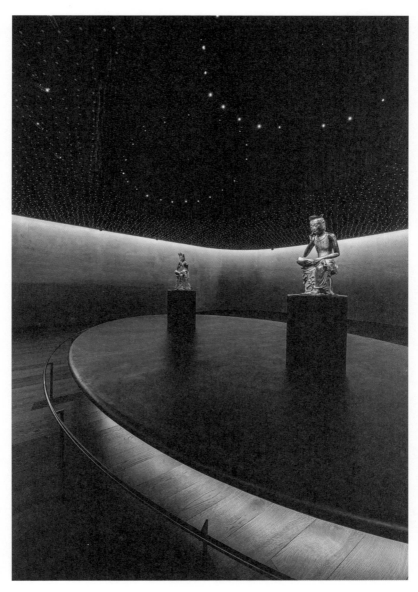

두 점의 반가사유상이 전시되어 있는 전시실, '사유의 방'

로 단순하게 표현되어 있다. 둘 다 미소년의 모습인 듯 잘록한 허리에, 얼굴은 몸체에 비해 약간 커 보인다. 표정을 잘 담아내기 위해서였을까? 펑퍼짐한 얼굴이지만 길고 날렵한 콧날로 인해 반듯한 인상이다. 양 눈썹에서 콧마루로 내려가는 선의 흐름도 시원하다. 반쯤 감겨 있는 가냘픈 눈매와는 달리 눈꼬리는 바깥쪽으로 날카롭게 치켜올라가 있다. 살짝 돌출된 작은 입, 양 입가에는 미소가 배어 있다. 가슴과 팔은 미끈하면서도 유약하지 않다. 작고 통통한 손과 손가락 끝에까지 기운이 스며든 듯하다. 들어 올린 오른쪽 발은 턱을 괸 오른손과 대응하며 생동적이다. 두 불상의 우열을 가릴 수는 없지만 오른쪽 불상의 발가락은 압권이다. 힘껏 젖혀진 엄지발가락! 깨달음의 순간일까? 입가의 미소가 마침내 발끝까지 흘러갔다.

동양의 미술에서는 선이 강조되는데 이 불상들도 그렇다. 옷 주름이나 손발의 동세, 팔과 다리, 몸체에 이르기까지 선의 흐름으로 일관하고 있다. 인체의 모습과는 다소 차이가 있어 실제로 이런 자세를 취하면 좀 불편하다. 그런데 이들은 참으로 편안해 보인다. 허리나 다리, 팔과 목의 관절 부위에서 별다른 역동감이 느껴지지 않는다. 근육미도 없다. 그래서인지 여성인지 남성인지 구분이 안 된다.

보살의 사유는 고뇌로 가득한 번민이기보다는 적요한 명상이다. 그저 고요히 미소 지을 뿐이다. 보살의 미소에 어린아이의 웃음이 겹쳐진다. 보는 이들은 행복하다. 광배가 소실된 사유상은 조각상으로는 불완전하지만 그런 까닭에 인간의 모습이 먼저 보인다. 열반에 이르는 찰나이거나 그 직전, 불완전한 인간의 모습이기에 더욱 친근하다.

지옥문 앞에서 생각하다

로댕의 <지옥의 문>은 단테의 『신곡』에서 감명을 받아 지옥으로 향하는 인간의 고통과 번뇌, 죽음을 보여주는 인물들을 표현한 것이다. 작가는 이들을 심판하는 절대자인 그리스도의 형상 대신 이러한 아수라장을 바라보며 생각하는 '사람'을 문의 위쪽에 배치했는데, 이는 고뇌하는 시인 단테를 상징하는 것으로 해석된다.

이후 <지옥의 문>에서 그 사람만을 독립시켜 실제의 인물 크기보다 더 크게 제작한 것이 우리가 알고 있는 <생각하는 사람>이다. 본래 <지옥의 문>에서 보여주었던 종교적인 맥락에서 벗어나면서 이 조각상은 관람자로 하여금 '생각'의 주체인 인간에 집중하게 한다

오른쪽 팔꿈치를 왼쪽 허벅지 위로 교차시키기 위해 부자연스럽게 틀어진 쪼그린 자세와 근육이 강조된 인체는 고뇌에 빠진 불안한 심리를 드러낸다. 잔뜩 구부린 상체와 교차된 팔 동작에 의해 조각상 안쪽으로 생기는 그늘이 인물의 어둡고 침울한 분위기를 한층 고조시킨다.

신앙심이나 제의적 본능은 삶의 안녕을 위한 인간의 자기 보호 프로그램일 것이다. 종교가 정치와 결탁하면서 인간은 종교로부터도 자유롭지 못하게 되었다. 권력의 속박에서 벗어나 개개인의 개성을 존중하고 발현시키려는 인간중심주의 사조가 등장했다. 합리주의와 실증주의 사상이 부상하면서 영성^{종교}의 자리를 이성이 대체해 나갔다.

이성이란 감각 능력에 상대하는 사유 능력으로, 인간을 다른 동물과 구별시켜 주는 본질적 특성이다. 이성은 주도적이고 적극적인

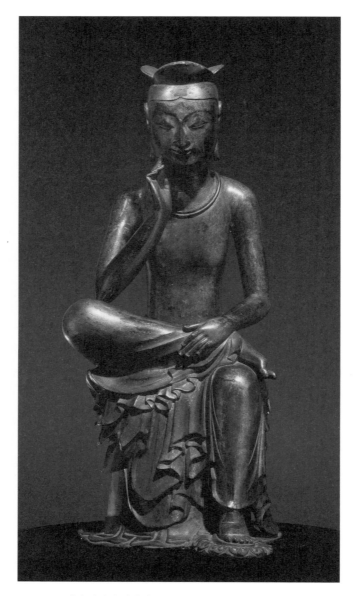

7세기 전반에 제작된 금동반가사유상, 국립중앙박물관

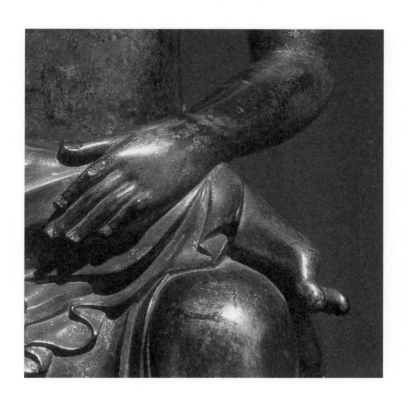

힘껏 젖혀진 엄지발가락은 흙길을 맨발로 걸어 다니던
당시 승려들의 기형화된 발가락을 표현한 것이라고도 한다.

생각으로, 생각은 의심과 질문을 낳는다. 17세기 들어 본격화 된 이성 혁명은 "나는 생각한다. 고로 나는 존재한다."라는 데카르트의 경구로 요약된다. 자각을 통해 인간은 비로소 중세의 암흑에서 깨어나 '의심 하고 생각하는 사람,' 진정 '호모 사피엔스'가 되었다. 여기서 의심이 란 사건이나 대상의 가치를 제대로 판단하기 위해, 의도적으로라도 부정하고 반역하는 것, 즉 '합리적인 의심'을 말한다. 합리적 의심이란 자기 자신까지도 의심할 수 있어야 한다. 그런 상태여야 깨달음에 가 까워진다.

로댕과 동시대를 보내며 근대의 정신을 탐구한 니체는 "삶의 여 로를 걷는 우리는 여행자다. 비참한 여행자는 누군가를 따라가는 인 간이며, 위대한 여행자는 습득한 모든 지혜를 발휘하여 스스로 목적 지를 선택하는 인간"이라고 했다. 자신을 바로 세우지 못한 사람은 남 이 만들어 놓은 사상과 질서에 의존한다. 니체는 그런 수동적인 삶이 야말로 비참한 여행, 초라한 인생에 불과하다고 했다. 생각하고 의심 하며 자신의 삶을 이끌어 가라는 것이 로댕과 니체의 메시지다.

나를 찾아가는 길

전시장에 자리 잡은 사유상과 천장에 빛나는 무수한 별^{조명}들 사 이에서 나에게로 가는 길을 되짚어 본다.

입구에서 전시품까지의 진입, 마침내 대상과의 조우에 이르기까 지 독특한 시공간적 체험이 가능하다. 잔뜩 보여주지 않으며 부지런

히 설명하지도 않는다. 은은한 향기와 공간, 생각에 잠겨드는 체험 등 박물관 전시 문법이 획기적이다. 전시실의 명칭이 '사유의 방'이다. 이곳에 가면 뭔가 생각해야 할 듯하다. 음미되지 않는 음식이 별 맛 없듯이 음미되지 않은 관람 또한 별 의미가 없다. 음미란 온전히 맛을 느끼고 마침내 내 안으로 받아들이는 것이다. 음식 맛을 위해서 예민한 혀가 필요하듯이 이 방에서는 온전한 나 자신이 필요하다.

마음의 길을 잃었다고 생각할 때 이곳에 간다. 생각에 잠겨 마음을 비우더라도 이내 그 마음엔 또 새로운 욕망이 들어선다. 다만 앞에서 지우려 했던 욕망과는 다르기를 소망한다. 나만의 생각이 나의 고유성이라고 스스로 위로한다. 좀처럼 끊이지 않는 생각 속을 헤매다 문득 입가에 보일 듯 말듯 미소가 번질 수도 있다. 그 미소가 발끝까지 흘러가 마침내 엄지발가락이 힘껏 젖혀질지도 모른다.

십죽재화보 중 죽보(竹譜)

모·임·방

따라 그리기

조선시대의 화가들이 그림을 그릴 때 쓰는 방법으로 '모模·임臨·방
倣'이라는 것이 있다. 우선, 가장 단순한 방법인 '모'는 본래의 그림原本
위에 종이나 비단을 겹쳐 놓고 아래쪽에서 비쳐 올라온 형상을 그대
로 따라 그리는 것이다. 이는 서화를 처음 배울 때 기존의 필법을 익
히기 위한 기본적인 훈련 방법의 하나이자 오늘날과 같이 인쇄술이
발전하기 이전까지 원본을 복제하는 데 주로 활용되었던 방법이다.

'임'은 원본을 옆에 놓고 그대로 본떠 그리는 것인데, 이 경우에는
형상은 닮지만 크기는 달라질 수도 있다. 이를 통해 선인의 표현 기법
에 대한 이해와 학습은 물론 때로는 본인의 개성을 적당히 섞어 넣을
수도 있다. 특히 필법과 묵색의 변화가 많은 산수, 화조 및 서예를 학
습하는 데 많이 활용되었다.

'방'은 단순히 그림의 형상만이 아니라 그 그림을 그린 화가의 작
풍은 물론 정신까지 표현해내는 것을 뜻한다. 이렇게 그린 것을 방작
倣作이라 하는데 비교적 수준이 높아 모와 임을 충실히 소화해 낸 후
라야 가능하다. 방작은 단순한 '따라 그리기'의 차원이 아니라 창작에
준할 만치 색다른 변화를 구사할 수 있어 원작을 추정하기가 어려울

때도 있다. 중국 명나라 말기의 화가이자 서예가인 동기창董其昌은 적절한 변화가 없는 작품이라면 쓸모없는 쓰레기와 같다고 했는데, 방작은 반드시 원작과는 다른 개성이나 변화가 가미되어야 한다. 흔히 사용되는 '모방'이란 단어는 여기에서 나온 것이다.

결국 그림을 배운다는 것은 한마디로 기성 작품을 따라 그리는 것에서부터 시작되는 것인데, 기성 작품만이 아니라 교본에 나온 그림을 따라 그리는 방법도 있다. 이 교본을 '화보畵譜'라 한다. 화보는 회화에 관한 각종 자료와 기록은 물론 유명한 화가의 그림이나 그리는 기법을 모아 해설한 책으로 대개 판화로 만들어졌다. 화보는 화가나 문인의 회화 입문서로 글자로만 된 것도 있고 글자 외에 그림이 들어간 것도 있다. 현대와 같은 인쇄술이 없던 시절, 윤곽선 위주의 그림을 판화로 인쇄한 화보는 기존의 그림을 따라 그리는데 요긴하게 쓰였다.

『십죽재화보十竹齋畵譜』는 다색목판으로 인쇄한 것이다.* 명말 청초인 1627년 문인이자 서화가였던 호정언胡正言이 선인들의 작품과 명필들의 글씨를 기본으로 하여 판화각공들과 함께 만들었다. 이 화보에서는 그림의 표현이 섬세할 뿐 아니라 농담Gradation 효과까지 표현되어 있어 마치 손으로 그린 수묵화나 채색화 같은 느낌을 준다. 때문에 화보로서의 용도만이 아니라 감상을 위한 판화예술 작품집으로도 손색이 없다. '십죽재'란 호정언이 대나무 10여 그루를 심고 지냈던 집의 이름인데, 이것이 책을 발간하는 출판사의 명칭이 되었다.**

* 내용은 서화보(書畵譜)·묵화보(墨花譜)·과보(果譜)·영모보(翎毛譜)·난보(蘭譜)·죽보(竹譜)·매보(梅譜)·석보(石譜)의 8개 분야로 각 화보마다 그림 20폭과 해설 20쪽으로 구성되어 있다.

** 『십죽재화보』가 만들어지고 10여 년이 지난 1644년, 시전지(詩箋紙, 시나 편지를 쓰는 종이) 제작의 교본이 되는 『십죽재전보(十竹齋箋譜)』가 또 만들어졌다. 호정언은 25년에 걸쳐 두 책을 간행했다.

이 화보는 중국판화사에서 최고봉으로 꼽히며 판화 제작 기술에서도 한 시대의 획을 긋는 것으로 평가받고 있는데, 호정언의 오랜 노력과 정성의 결실이다. 선배들과 조상들이 남긴 모범적인 그림을 수집, 정리하여 의미 있는 자료집으로 펴낸 호정언은 요즘 식으로 말하자면, 개념 있는 문예전문 에디터이자 발행인이었다. 그렇게 만들어진 화보는 많은 화가들의 그림공부를 위한 교재로 활용되었을 것이다.

우리나라에서도 중국을 통해 입수한 화보가 널리 활용되었으며 십죽재화보도 그 중 하나였다. 이러한 화보로 공부했던 이들이 수십여 명에 이르는데, 정선, 심사정, 강세황, 김홍도 같은 잘 알려진 화가들도 포함되어 있다. 특히 심사정은 화보의 영향을 많이 받아서인지 중국 냄새가 짙은 그림을 남겼다. 그러나 많은 화가들이 화보의 그림을 따라 그렸던 초기의 수준을 극복하고 마침내 자신만의 독창적인 예술세계를 펼쳐나갔다.

조판공의 아들

20세기 그래픽디자인과 타이포그래피의 발전에 영향을 준 얀 취홀드Jan Tschichold는 독일의 출판 인쇄, 타이포그래피 문화의 중심지인 라이프치히에서 조판공의 아들로 태어났다. 청년 시절에는 주로 인쇄소에서 글자를 써주는 서예가로 활동했다. 1923년 바우하우스Bauhaus(1919년 독일의 바이마르에 설립된 조형 학교)의 첫 전시회를 보게 되었는데, 이 자리에서 그는 수공예적인 접근이 아닌, 기술적·산업적 목적을

지향하는 디자인 교육에 감명 받았다.

구텐베르크의 활자 인쇄술 발명 이후, 19세기까지 타이포그래피는 장식과 중축中軸 구성이라는 획일적 형식에서 크게 벗어나지 못한 채 전통적인 틀 안에서 고답적인 변화만을 되풀이해왔다. 19세기 말에서 20세기 초의 기술혁명, 사진 인쇄술과 고속 인쇄기의 발명, 그리고 신문, 잡지 등 매체 환경의 급변은 타이포그래피의 표현에 일대 혼란과 변화를 가져왔다. 또한 이 시기는 마리네티F. T. Emilio Marinetti로 대표되는 미래파의 '시의 회화적 표현,' '타이포그래피의 혁명'이라는 혁신적 이념에 힘입어 다다Dada의 무작위적 우연 기법광기 그 자체라고 할 만한이 맹위를 떨치던 시기이기도 했다.

이러한 상황에서 바우하우스의 모호이너지László Moholy-Nagy와 엘 리시츠키El Lissitzky의 진보적 타이포그래피 이념에서 영감을 받은 취홀드는 마침내 '신 타이포그래피'라는 개념을 세웠다. 기능과 명료성, 합목적성과 표준화, 표현의 경제성이 신 타이포그래피의 이념이라고 하겠는데, 여기에서 발전된 형식이 '비대칭 구조와 대비의 극대화,' '백색 바탕의 적극적 활용,' '절제된 색채 운영,' '산세리프 활자 및 소문자'의 사용이다. 이는 수많은 인쇄물의 범람 속에서 오로지 '아름다움'만을 좇으며, 의미 전달과 소통을 등한히 했던 과거의 타이포그래피에 대한 거센 반발이었다. 최소한의 표현만으로도 메시지를 최대한 효율적으로 전달해야 하며 이를 위해 명료한 타이포그래피를 정립해야 한다는 주장은 동시대의 지배적 이념이었던 기능주의와도 일치하고 있어 20세기의 타이포그래피는 취홀드와 함께 시작되었다고 해도 과언이 아니다.

그는 비대칭 디자인에서는 종이의 흰 바탕도 표현의 한 부분으로 작동될 수 있음을 주장했다. 과거의 전형적인 타이포그래피에서는 바탕이란 단순히 글자나 그림들을 지원하는 보조 요소로서 극히 소극적인 역할만 수행하였지만, 비대칭 구조에서는 바탕의 지면도 적극적인 조형 요소라고 했다.

얀 취홀드와 십죽재화보

학생 시절에 『현대디자인 이론의 사상가들』이라는 책에서 취홀드가 "중국의 십죽재화보와 목판으로 인쇄한 시전지에 흥미를 갖고 이것을 복제한 몇 권의 책을 발간해냈다."라는 내용을 본 적이 있다. 십죽재화보라는 것이 무엇인지 궁금했다. 오랜 세월이 지난 뒤, 십죽재화보를 실제로 만나고 보니 묵혀 있던 기억이 떠오른다. 취홀드의 작품에서는 동양적인 고담枯淡함도 느껴지는데, 그의 관심이 무엇이었는지 비로소 이해가 되었다.

십죽재화보는 다색 목판으로 인쇄한 화보다. 오늘날까지 남아 있는 것은 많지 않지만, 제작 당시에는 여러 권을 만들었을 것이다. 화보로서의 기능을 위해 표현된 그림이나 글씨는 일반적인 회화와 비교하여 훨씬 간단명료해야 했다. 동양의 회화에서 여백은 남은 바탕이 아닌 적극적 조형 요소로 활용되고 있지만, 특히 화보에서는 그림이 양식적으로 처리됨으로써 여백이 보다 확연하게 드러난다. 시전지 또한 나중에 이곳에 글씨를 써야 하므로 빈 공간여백이 극대화될

THE FIRST ENGLISH TRANSLATION OF THE
REVOLUTIONARY 1928 DOCUMENT

TRANSLATED FROM THE GERMAN BY RUARI McLEAN
INTRODUCTION BY ROBIN KINROSS
WITH A NEW FOREWORD BY RICHARD HENDEL

JAN TSCHICHOLD
THE NEW TYPOGRAPHY

얀 취홀드가 간행한 신타이포그래피

수밖에 없다. 기능주의의 조형 정신이 휩쓸고 있는 유럽에서 활동하던 취홀드가 이러한 명료하고 담백한 동양의 화보나 시전지를 처음 맞닥뜨렸을 때 받은 충격은 상당했을 것이다. 그의 눈앞에 기능성이 극대화된 정갈한 미니멀리즘*의 모습이 떠올랐을 수 있다.

마침내 취홀드는 표현의 경제성, 전달의 명확성에 입각한 신 타이포그래피를 선언하고, 이와 더불어 비대칭이 가지는 역동성과 여백이 가지는 비가시적인 가능성을 새로운 시대의 조형 언어로 제시했다. 그것은 20세기의 타이포그래피 전반을 관통한 지배적인 경향이 되었다. 취홀드의 신타이포그래피가 지향하는 기본 개념은 단순함, 명료함, 비대칭, 여백의 적극적 활용이다. 동양에서 발간된 서적, 그 안에 들어 있는 화면에서 발견되는 특성 역시 비대칭 구조와 여백이었다.

취홀드가 화보를 통해 의미 있는 단서를 얻거나 조형적 효과를 실험해 본 것은 아니었을까? 그랬다면 동양의 전통적인 이 화보는 서구 근대의 디자이너인 취홀드에게도 효과적인 교본이 되어준 셈이다. 그림을 그리는 법은 아니지만, 여백의 활용과 이미지 표현, 화면의 구도 그리고 매우 체계적으로 편집, 발간된 책의 전범으로.

* Minimalism : 단순함에서 우러나는 미(美)를 추구하는 사회 철학과 문화·예술적 사조

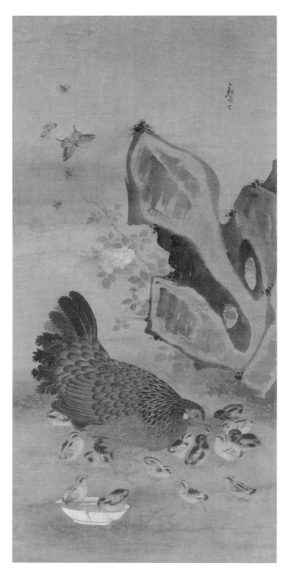

변상벽이 그린 병아리를 거느린 암탉(母鷄領子圖), 국립중앙박물관

닭을 키우며

자애로운 어미

햇살이 내려 쬐는 뜰, 마실 나온 어미 닭과 병아리들을 변상벽和齋
卞相璧이 그렸다. 동그랗게 둘러서서 어미의 주둥이만 뚫어지게 쳐다
보는 아가 닭들이 잔뜩 기대에 부풀어 있다. "누가 먼저 먹을래?" 어미
가 물어보는 모양새다. 차례를 기다리는 병아리들의 모습이 절도가
있다. 뒤쪽에 물러나 있는 녀석은 배도 부르고 볕도 따뜻해서인지 거
의 비몽사몽. 어미 닭은 대갓집 씨암탉인 듯 몸집이 통통하고 윤기가
반지르르하다. 쓰다듬으면 손이 미끄러질 듯, 몸통을 지나 꼬리 부분
에 이르면 짙은 빛깔의 깃이 선연하다. 의젓한 자태다.

나비와 벌들이 바위 뒤의 찔레꽃을 향해 날아든다. 나비에서부터
괴상하게 생긴 돌덩어리, 어미 닭의 꼬리, 벌레를 물고 있는 부리에
이르기까지 급격한 사선 구도다. 나비부터 어미 닭의 부리까지 보는
이의 시선을 이끈다. 병아리들은 물론 관람자의 시선까지 모두 어미
닭의 부리로 집중된다. 부리는 새끼에게 먹이를 주는 모성, 강력한 소
재이자 이 그림의 주제이다. 그런데 제멋대로 돌아다니는 몇몇 개구
쟁이 병아리들이 이 견고한 시선의 흐름을 흐트러뜨린다. 먹이를 받
으려는 녀석들 말고도 여러 병아리들이 어미 주변을 배회하고 있다.

지렁이를 물고 줄다리기를 하고, 망연히 졸고 있고, 한눈도 팔고 모두 열댓 마리의 새끼들을 거느린 암탉이다.

보통 암탉과 병아리 그림은 자식을 많이 낳아 행복하게 살자는 수복강녕壽福康寧을 염원하는 경우가 많다. 민화 풍에서 많이 발견되는 장닭과 맨드라미鷄冠花, 모란 등이 표현되어 있는 그림을 서재에 걸어 놓거나 하는 것은 입신출세나 부귀를 염원해서이다. 닭의 볏이 벼슬 아치를 의미하며, 맨드라미의 모습 또한 닭의 볏과 닮았기 때문이다. 이 그림은 병아리를 거느린 암탉을 표현했지만 수탉이 같이 표현되어 있는 경우도 있다. 수탉은 먹이를 발견하면 처자를 불러 모아 먹게 한 후, 자신은 새 먹이를 찾아 나서는 걸로 알려져 있다. 간혹 개나 고양이가 다가오면 '꼬꼬댁'하는 소리를 내어 알려 주기도 하고, 날개를 푸드덕거려 겁을 주기도 하는 등 가족을 보호하는 데 용감하여 이상적인 남성상으로 상징되기도 한다.* 목청 좋고 풍채도 좋지만 별달리 하는 일이 없어 보이는 허풍쟁이 수탉도 있다.

허풍쟁이 수탉

빨간 볏과 V자 형으로 꼬부라진 검은 꼬리를 보자면 까만 수탉은 꽤나 위엄이 있다. 암탉과는 달리 수직으로 빳빳이 서 있어 그 권위가 한층 도드라져 보인다. 벼슬아치를 연상시키는 머리 위의 큼직한 볏, 늘어뜨린 턱수염 같이 부리 아래로 늘어진 볏도 품위가 있다. 꼬리를

* 옛 문헌에는 그렇게 표현되어 있지만, 실제의 수탉은 암탉에게만 관심이 있을 뿐 병아리가 다가오면 귀찮다는 듯이 쪼아댄다.

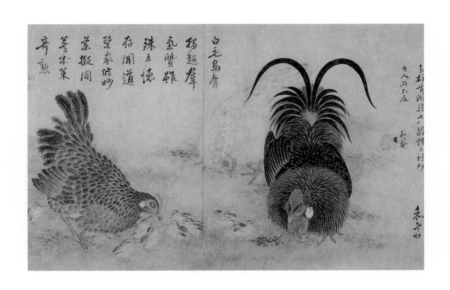

변상벽이 그린 병아리를 거느린 암·수탉(雌雄將雛), 간송미술관

치켜세워 양옆으로 드리운 모습은 고위직의 관복 같기도 하다. 잘 다림질한 예복, 필시 조정에서 한 자리 하고 있는 닭임에 틀림없다.

품새에 걸맞게 수탉의 표정 또한 꽤나 근엄하다. 잔뜩 세운 목의 깃털에 노기도 서려 있다. 서슬 퍼런 목청으로 "이 자식^{병아리}들, 냉큼 내 앞에 와서 똑바로 서 있지 않고 뭐하는 것이냐?"라며 호통을 치고 있지만, 여기에 기가 질린 병아리들은 한 마리도 없다. 바로 옆에서 엄마 닭이 벌레를 잡아 입에 문 채 "애들아, 이리 오너라. 밥 먹자."라고 하고 있으니. 호기심 많은 한 병아리가 수탉의 호통 소리에 놀라 잠시 돌아서긴 했지만, 천진한 눈망울로 말똥히 쳐다보기만 한다. 어미 닭의 뒤편에는 따사로운 햇살에 깜빡깜빡 졸고 있는 병아리 한 마리가 있다. 풀밭 위의 점심이든, 아빠의 호통이든 간에 졸고 보자!

검은 수탉 뒤에 흰색 암탉 한 마리가 있다. 수탉을 받드는 하녀일까? 글쎄! 여기서 누런 암탉과 수탉은 부부지간이겠고 수탉의 뒤에 숨어서 이렇다 하게 나서지도 못하고 요리조리 눈치를 보는 이 흰 닭은 수탉의 첩실인 듯하다. 생김새가 젊어 보일 뿐 아니라 몸의 치장 또한 누런 암탉보다 훨씬 화사하다.

앞에서 봤던, 뜰에서 병아리에게 먹이를 주던 암탉이 자애로운 모성을 표현한 것이라면, 여기서의 암탉은 자식들을 거느린 채, 허풍 떠는 영감님과 그의 첩실에게 보란 듯이 시위하는 도도한 안방마님이다. 수탉은 겉으로만 허세를 떨지, 집안의 권력은 이 누런 암탉이 장악하고 있다. 본래의 의도야 작가만 알 터이지만, 조선 시대 권세가의 집안 풍속도 별 다르지 않았을 것이다.

뭐니 뭐니 해도 먹어야

강세황豹菴 姜世晃이 변상벽의 그림 옆에 글을 써 넣었다. "건장한 수컷과 누런 암컷이 병아리 7~8 마리를 거느리고 있네. 그 표현이 가히 신묘하도다. 옛 사람들도 이 경지에까지는 이르지 못 하였으리."* 표암이 흰 암탉에 대해서는 왜 언급하지 않았는지 궁금하지만 더 이상의 진실을 캐기는 어렵다. 표암의 글 아래쪽에 화재和齋라는 작가의 서명도 보인다.

그림 왼쪽에 후배 마군후馬君厚가 써놓은 글귀가 압권이다. "흰 털과 검은 뼈로 무리 중에 홀로 뛰어나니, 기질은 비록 다르더라도 오덕을 갖추었네. 약방에서 묘함을 일컫기를 아마도 삼과 약재가 어우러지면 최고의 공을 세우리라."** 여기에서 오덕이란, 첫째, 머리 위에 벼슬을 달고 있으니 분명 과거에 붙을 만큼 문장에文 뛰어날 테고, 둘째, 발톱이 날카로워 싸움에도武 능할 것이며, 셋째, 일단 싸웠다 하면 맹렬하고 용맹스러우며勇, 넷째, 먹이를 먹을 때 모두를 불러 모으니 마음씨가 착하고仁, 다섯째, 새벽마다 '꼬끼오'하고 울어대니 시계처럼 믿을 만하다는信 것이다. 오덕을 언급한 연후 "인삼과 약재를 함께 해야 최고의 공을 세울 수 있을 것"이라고 쓴 뒤에 글을 마쳤다. 여러 가지 덕목도 좋지만, 뭐니 뭐니 해도 닭은 역시 삼계탕이 최고라는 얘기다.

그림 속 닭의 일가를 보고 입맛을 다시다니! 화가가 꽤나 공을 들

* 青雄黃雌 將七八雛 精工神妙 古人所不及 豹菴
** 白毛烏骨獨超群 氣質雖殊五德存 聞道醫家修妙樂 擬同蔘朮策奇勳

여 이 그림을 그렸을 텐데, 감상이랍시고 써 놓은 글*이 삼계탕 타령
이다. 변상벽은 후배의 악의 없는 농짓거리를 잘도 받아 주었던 모양
이다. 혹은 이렇게 써 놓은 뒤, 둘이 마주보며 낄낄 웃어댔을지도 모
르겠다.

　　아들이 대여섯 살 무렵이었나. 횟집 수족관 물고기를 구경하라고
아이를 불렀다. "○○야 이리와! 물고기 봐라, 와~ 헤엄친다." 수족관
앞으로 다가 선 아이가 신기한듯 눈동자를 뛰룩뛰룩 굴리며 물고기를
이리저리 쳐다보더니 "히~야, 맛있겠다!"라고 외친다. 이런 녀석이 다
있나! 헤엄치고 있는 물고기를 먹을거리로 보는 어린 아이나_{조만간 먹혀}
_{야 될 운명인 것은 맞지만} 병아리와 마실 나온 암·수탉을 보고 삼계탕을 떠
올리는 마군후 어르신이나 천진하기 이를 데 없다.

　　앞 그림에서의 암탉과 뒤 그림에서의 암탉의 자세가 거의 똑같
다. 이렇게 정형화된 것은 당시 유행했던 화보의 영향 때문이다. 특히
괴석이나 꽃, 나비의 표현이 경직되어 있는 것은 전형적인 화보풍의
기법이다. 그럼에도 불구하고 이들이 조화를 이루며 독특한 분위기
를 만들어내는 것은 작가의 관찰력과 뛰어난 기량 덕분이다.

＊　그림을 그린 뒤 그림의 한 쪽에 시나 글을 써 넣은 것을 제발(題跋) 또는 화기(畵記)라고 한다.
　　친구나 선후배, 제자, 소장자 등이 기록하게 된다.
　　제발은 그림을 그리게 된 배경, 감상, 화가에 대한 평, 그림을 소장하게 된 경위, 고증 및 진위 등
　　그림과 관련된 다양한 정보들로 구성된다. 강세황과 마군후의 글이 모두 제발에 해당된다.

계림鷄林

변상벽은 자애로운 닭, 허풍 떠는 닭, 눈치 보는 닭, 천진한 새끼 닭병아리, 그리고 그들의 일상을 인간의 삶에 투영시켜 그림으로 풀어 냈다. 앞에서는 모성을 강조했고, 뒤에서는 수탉을 통해 남성성권력을 강조했다. 모성은 자연의 모습이고 권력은 문명의 모습이라고 하겠 다. 양자가 조화롭게 공존해야 마땅하지만, 자연이 문명에 앞선다는 것을 암시하려 했던 것일까?

『계림수필鷄林隨筆』은 철학자 김용옥의 수상집이다. 이 책에는 저 자가 키우는 봉혜鳳兮(봉황을 연상시키는)라는 암탉이 나오는데, 이 암탉이 하루 종일 헤집고 다니는 동산鷄命이 계림이다. 저자가 닭을 키우면서 닭의 습성과 생태를 관찰하고 이와 관련된 인간의 도덕과 세태에 대 한 이야기, 저자의 사유가 담긴 일상의 단상이 소개되어 있다. 새끼를 돌보고 독립시키는 어미 닭, 닭들 간의 권력의 흐름, 생명의 신비와 본질을 통해 인간의 삶을 반추하고 성찰할 수 있도록 한다. 그 역동적 인 세계의 중심은 신화 속의 장소처럼 '계림'이라는 낭만적인 이름을 가지고 있다. 계림은 곧 인간 세계를 상징하기도 한다. 닭들의 자연스 런 모습을 좇으면서 시간과 공간, 생명의 유한성과 절대적인 고독에 대한 연민을 담았다.

예로부터 닭은 정감을 나누는 음식의 표상이거나 신령함과 시간 성을 내포하는 상징적인 영물이었다. 병아리들을 이끌고 마당과 뜰 을 돌아다니는 닭을 보고 싶다. 여기저기 기웃거리고, 부리로 먹이를 쪼아대고, 때 맞춰 울어 젖히는 닭!

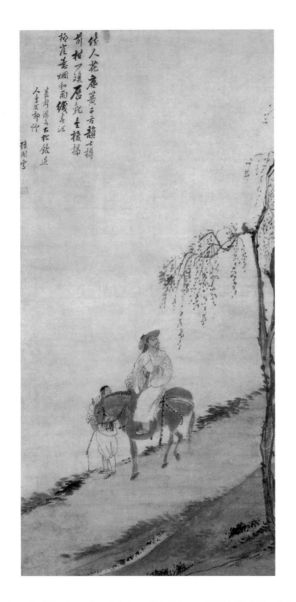

김홍도가 그린 말을 타고 꾀꼬리 울음소리를 듣는 그림(馬上聽鶯圖), 간송미술관

소리를 보다

침투와 융합

　20세기 초엽의 전위적 예술가들은 서로 다른 시각현상들도 '상호침투·동시융합'의 과정을 통해 하나로 합쳐질 수 있을 것이라 생각했다. 조선시대의 예술작품에서도 이러한 사례가 보인다.

　동양에서는 회화를 붓의 움직임과 물감의 궤적이라는 물리적 형상이 아니라 시서화詩書畫의 합일체로 보았다. 그림은 홀로 존재하는 것이 아니라 반드시 글자와 어우러져야 했다. 시의미와 서조형의 역할을 수행하는 글자가 없을 때도 저자의 이름과 낙관은 들어간다. 서양회화에도 작가의 사인이 있지만, 동양회화의 낙관은 작가의 표식일 뿐만 아니라 회화의 적극적 구성요소로 작동한다는 점에서 차이가 있다.

　완성된 그림에 제목을 써 넣기도 하는데, 유려한 필치와 내용을 담은 제목은 그림의 격조를 한층 높여준다. 제목만 쓰는 경우도 있고 그림에 대한 설명, 제작 동기, 심정 등을 길게 쓰는 경우도 있다. 대부분 본인이 쓰지만 '발문跋文'이라 하여 지인이나 그 자리에 같이 있었던 사람들이 쓰기도 한다. 발문은 감상이나 평가, 그림을 찬양하는 글들로 이루어진다.

두루마리 두 개의 길이가 거의 20m에 이르는 안견의 <몽유도원도>는 정작 그림의 폭은 1.06m에 불과하다. 추사 김정희의 <세한도>는 또 어떤가? 전체 길이가 약 13.9m에 달하지만 실제 그림의 폭은 약 0.6m일 뿐이다. 두 작품 모두 그림이 전체에서 차지하는 면적이 겨우 5% 정도에 불과한데 그림 하나 그려 놓고 글씨로 줄줄이 채웠으니, 배보다 배꼽이 커도 한참 크다.

이는 주변 사람, 나아가 후대의 사람들이 여기에 자신들의 감상이나 때로는 소장 경위에 이르기까지의 여러 사연들을 글로 써놓았기 때문이다. 제목과 발문을 합쳐서 '제발題跋'이라 하는데, 특히 문자에 담긴 진리를 탐구해왔던 선비들의 그림인 문인화에서는 제발을 중시하였다.

그림에 글을 더하는 이런 전통은 그림과 글씨가 지향하는 그 근본적 이상이 서로 다르지 않다는 생각에서 비롯된 것이다. 덕분에 나중에 그림을 보게 되는 관람자는 작가의 심정이나 감상자의 격조 있는 소감을 통해 감상의 폭을 확장시킨다. 조선시대의 문인화는 인식이성과 느낌감성이 융합된 복합 매체였다.

글과 그림이 서로의 한계를 보완하면서 드넓은 지평으로 나아간다. 정신과 물상이 서로 떨어질 수 없다는 일원론적 관념에서 기인했다.

화면에서의 운동

한국회화사에서 가장 뛰어난 화가라고 할 만한 김홍도檀園 金弘道는 일반인들에게도 익숙한 인물이다. 잘 알려진 풍속화를 비롯하여 수많은 산수화와 기록화 등에서 그의 이름을 자주 발견할 수 있다. 그의 작품은 기법적인 완성도는 물론 구도나 내적 질서상징성, 서사 등도 빼어났다.

한가로이 길을 걷던 나그네가 문득 멈춰선 순간이다. 나귀는 주인을 태운 채 아무생각 없이 걷다가 고삐를 잡아끄는 주인의 손놀림에 당황한 듯 엉거주춤 서 버렸고, 나그네 또한 미처 의식을 가다듬지 못한 상태인 것으로 보인다. 이 그림은 어떤 순간을 사진으로 포착하듯, 어느 봄날 강변을 나들이하는 일행을 그린 것이다.

나그네 옆으로는 겨우내 말라비틀어졌던 버드나무 한 그루가 봄기운을 맞아 여린 잎을 피우고 있다. 마른 가지는 '늙음' 또는 '낡음'이며 푸른 잎은 '젊음'이자 '새로움'이다.

젊은 시종을 앞세운 선비가 나귀를 타고 비탈길을 내려가다가 멈춰 서서 잔뜩 고개를 돌린 채 버드나무 줄기를 바라본다. 기존 설명에서는 나귀를 대부분 말이라고 언급하는데, 그 덩치나 입 주위의 모양새가 하얀 것으로 보아 나귀가 맞다. 말이든 나귀든 이 양반은 꾀꼬리 소리에 귀를 기울이는 것인지, 말라빠진 나무에서 움트고 있는 여린 잎을 보는 것인지 그 눈빛이 매우 애절하지만, 무엇을 직시하고 있는지는 명확하지 않다.

제목이 마상청앵도馬上聽鶯圖라고 하니 '말을 타고 꾀꼬리 울음소

리를 듣는 그림'이라 하겠다.*

한국 전통회화에서 흔히 보이는 선묘線描 외에도 다양한 기법이 보인다. 나귀는 농담으로** 선비와 시종은 윤곽선으로 표현하여 상쾌한 대비를 이룬다. 버드나무는 굵은 윤곽선에 농담을 추가했고*** 나뭇잎은 붓으로 가볍게 찍었다. 길은 엷은 먹으로 바탕을 처리한 뒤, 붓 터치로 촉촉한 풀의 느낌을 살리고 있다.

나귀의 갈기에서부터 굴레와 가슴걸이, 뒷다리를 감싼 끈, 길게 드린 드림 역시 톡톡 점을 찍듯 표현하여 버들잎들과 시각적으로 연계되어 있다. 굵고 거친 선과 부드럽고 가는 선, 점과 면의 요소가 적절히 어우러진 필묵筆墨(선과 농담에 의한 기법)의 조화가 그림의 구성을 치밀하게 하고 있다.

선비는 짧은 하체에 얼굴이 큼직한 6등신인데, 시종은 머리와 상체가 작고 하체가 길쭉한 8등신이다. 조선시대에는 덕망 있고 지적인 인물의 모습은 얼굴이나 상체를 크게 표현하고정자관이나 동파관 등은 얼굴이 훨씬 커 보이게 한다 하체는 왜소하게 표현했다.

작고한 미술사학자 오주석은 이 그림의 선비가 장자長子(덕이 있고 신분이 높은 사람)의 풍모를 표현하려 한 때문이라고 했다. 혹은 신선의 풍채와 도인의 골격을 일컫는 선풍도골仙風道骨을 지향하는 조선시대 선비들의 가치관을 반영한 것일 수 있다. 때문에 낮은 신분의 모습은 상대적으로 머리와 상체가 작게 표현되고 대신 팔다리가 강조될 수밖

* '나귀를 타고 꾀꼬리 울음소리를 듣는 그림'이므로 '려상청앵도(驪上聽鶯圖)'라 해야 하는 것이 아닐까?
** 몰골법(沒骨法) : 형태의 윤곽선을 그리지 않고 먹이나 물감으로 그려 형상을 드러내는 방법
*** 구륵법(鉤勒法) : 형태의 윤곽을 선으로 그려 형상을 만든 다음 그 가운데를 칠하는 방법

에 없었다. 요즘 청춘들이 지향하는 '롱 다리'나 '조막 얼굴'은 조선시대에 태어났다면 그 생김새만으로는 허드렛일을 할 상이다.

각 요소들 간의 역학운동과 방향에서 가장 주목할 만한 것이 선비의 시선이다. 옛 그림은 오른쪽 상단부터 보기 시작하는데, 선비와 시종의 시선은 오른쪽 상단으로 치켜 올려져 있다. 오른쪽 상단에서 시작된 관람자의 시선이 화면을 따라 내려오다가 선비와 마주치면 선비의 시선을 따라 다시 위로 향해 버드나무 위의 꾀꼬리에 이르게 된다. 나뭇가지가 V자 형으로 갈라지는 부분이다. 선비의 시선을 이용해 관람자의 시선을 잡은 꾀꼬리가 이 그림의 주인공이다.

그림에서 글자로, 글자에서 리듬으로

뒤쪽은 텅 비어 있다. 왼쪽 귀퉁이에 발문이 없었다면 그림 전체의 균형이 뻘쭘해졌을 것이다. 나부끼는 글씨들의 모습에서 버들잎이 연상된다. 비어 있는 배경은 아직 그 정체를 파악하기 어렵다. 발문에서 밝혀진다.

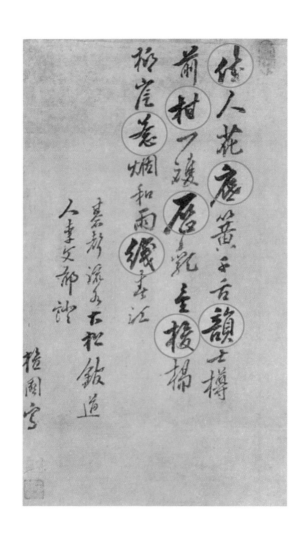

말을 타고 꾀꼬리 울음소리를 듣는 그림의 발문

佳人花底簧千舌 가인화저황천설

꽃 아래 어여쁜 여인이 앉아 천 가지 소리로 생황*을 불고

韻士樽前柑一雙 운사준전감일쌍

시인의 술상 위에 놓인 귤 한 쌍이 보기 좋구나

歷亂金梭楊柳岸 역란금사양류안

강기슭 버드나무 위에서 어지럽게 오가는 금빛 북**

惹烟和雨織春江 야연화우직춘강

자욱한 안개비를 엮어 봄 강에 고운 비단을 짜네

'어여쁜 여인이 부는 생황 소리'는 꾀꼬리의 울음소리이고, '시인의 술상 위에 놓인 귤 한 쌍'은 나그네가 바라보는 꾀꼬리의 모습이다. '버드나무 위에서 어지럽게 오가는 금빛 베틀북'은 버드나무 위에서 왔다 갔다 하는 노란 꾀꼬리의 모습이며, 그 북이 자욱한 안개비를 엮어 봄 강변 위에 비단을 짜고 있다.

이로써 뒤편의 여백은 강물이거나 강기슭일 테고 이 정경 위로 봄비가 소리 없이 내리고 있는데, 노란 꾀꼬리 한 쌍이 부지런히 오가

* 생황(笙簧): 바가지 모양의 둥근 통에 길고 짧은 관들이 꽂혀 있는 우리나라 고유의 관악기로 몸통의 한쪽에 부리처럼 내민 부분에 입김을 불어넣어 소리를 낸다.

** 북(梭): 베틀에서 실꾸리를 넣고 날실 사이로 오가면서 씨실을 넣어 베가 짜이도록 하는 배 모양의 나무통.

면서 강기슭에 안개비를 엮어 고운 발을 드리운다는 얘기다.

발문은 저자의 서명을 포함해 총 여섯 줄이다. 이 중 세 구절에서 꾀꼬리를 묘사하고 있는데, 각 줄에서 가장 강조된 글자는 底, 歷, 織이다. 그 다음으로 첫 줄의 佳와 韻, 둘째 줄의 柑과 梭, 셋째 줄의 惹도 강조되어 있다. 수직 구조의 발문에서 사선 운동을 일으키는 이 글씨들은 강약의 운율을 타면서도 전체 그림의 역학적 질서에 조응하고 있다. 이 작품에서 맛보게 되는 최상의 정서적·조형적 쾌감이다.

좁은 비탈길을 표현한 네 개의 중첩된 사선, 그와 동일한 방향의 나그네의 시선과 버드나무의 가지, 그리고 무량한 여백의 휴지休止를 건너 마침내 공간에서 메아리치는 글자들의 리듬을 만나게 된다.

그림을 보던 관람자가 나그네의 시선을 따르다가 화면의 구조에 동화된 뒤, 글자가 있는 곳으로 시선을 옮겼을 때 관람자의 잔상에 남아 있던 시선 운동이 다시금 복기된다. 중독성있는 후렴구다! 이 그림의 강력한 조형문법은 바로 이 리드미컬한 사선 운동이다.

음악에서 많이 쓰이는 개념인 공명은 울려 퍼지는 반향이나 에코, 음색이나 음질의 미묘한 성질을 말한다. 공명이 좋다는 것은 음질과 소리의 표현력이 풍부하다는 말이다.

젊은 시종과 늙수그레한 선비, 새순과 마른 나무둥치는 시간의 흐름을 담고 있다. 찰나적인 장면에 담긴 영원성도 시간을 암시한다. 점·선·면으로 환원되는 조형요소들의 율동, 긴밀한 전경과 느슨한 후경여백은 화면을 압축하고 확장시킨다.

비탈길과 나그네의 시선, 나뭇가지의 방향, 이들은 마침내 글자들의 운율이 만들어내는 역동적 질서에 편승한다. 회화에서 시작하

여 시로 넘어갔다가 음악으로 마무리되었다.

수성동 계곡에서 바라본 인왕산 치마바위

인왕산에 비 그치고

인왕산 기슭의 서쪽 동네

커다란 몽둥이를 들고 사찰이나 불전의 문을 지키는 수문장, 지혜의 상징이자 지존을 수호하는 호위무사가 금강역사다. 그의 다른 이름이 인왕仁王이다. 인왕산은 서울을 호위하는 산이다.

조선은 왕조의 안녕을 위해 정궁인 경복궁의 주산을 북악北岳으로 했다. 낙산駱山을 좌청룡으로, 인왕산仁王山을 우백호로 삼았다. 안산案山으로는 남산南山, 한강 건너편으로는 관악산이 버티고 있다. 조선 초기에는 인왕산을 그냥 서산西山이라고 했는데, 세종 때부터 고쳐 불렀다. 산의 이름에 인왕을 붙여 왕조를 수호하려는 의지를 담았다.

청계천 북쪽, 경복궁과 창덕궁 사이의 노른자 땅인 북촌에는 주로 왕족과 세도가들이 살았고, 청계천 건너 남산 자락의 남촌에는 '남산골딸깍발이'라고 놀림 받던 벼슬하지 못한 선비들이 살았다. 그럼 동촌은? 창덕궁과 종묘의 동쪽, 현재의 연지동과 효제동 일대로 역시 한양의 주요 주거지였다. 근대기에는 경성제국대학 등 여러 교육시설이 들어서면서 학생촌으로 알려지기도 했다.

경복궁 서편, 인왕산 기슭의 동네가 서촌西村인데, 조선시대에는 '장동壯洞'이나 '장의동壯義洞'이라 했으며 청계천의 상류 지역이어서 상

대上垈라고도 했다. 왕족과 사대부, 역관이나 의관과 같은 중인들이 많이 거주했다. 이도세종가 태어나고 자란 곳이기도 하다. 그런 연유로 요즘 이 동네를 세종마을이라고 부른다. 겸재 정선과 추사 김정희도 이곳에 살았고, 근대에는 화가 이중섭, 이상범과 그의 제자였던 박노수, 시인 이상과 윤동주 등이 서촌 주민이었다.

아직까지 재래시장의 모습이 남아 있는 통인시장, 적선시장 등을 비롯해 골목길에 카페와 식당, 상점들이 이어지고 있어서 다양한 볼거리, 이야깃거리가 숨어있다. 북촌이 서울의 관광명소로 주목 받은 지는 꽤 되었지만, 서촌에 대한 관심은 그리 오래되지 않았다. 북촌이 한옥으로 유명하다면 서촌은 한국 근현대사의 모습까지 느낄 수 있다.

사직공원에서 배화여대 쪽으로 올라가는 길의 옆 골목에 1930년대에 지은 홍건익 가옥이 있고, 근처에 이상범의 옛집이 있다. 조금 더 걷다보면 '이상의 집옛집 터'도 나타난다. 전시관으로 바뀐 화가 이중섭의 집과 박노수의 집, 시인 윤동주의 하숙집 등도 이 지역에 흩어져 있고 서촌의 북쪽 끝자락인 부암동에는 윤동주문학관이 있다.

역사문화와 관련된 풍부한 콘텐츠 덕분인지 이곳도 핫 플레이스가 되었다. 젠트리피케이션Gentrification이 예견되는 핫 플레이스의 잦은 등장은 사실 바람직하지 않다. 대개는 카페나 식당, 선물가게 등이 난립하면서 반짝 소비를 부추기고 오래지 않아 시들해져 버린다. 이런저런 이유로 본래의 주민들이 하나둘씩 동네를 떠나면 동네의 고유한 모습도 사라진다.

개인적으로 '세종마을'보다는 '서촌'이라는 표현이 좋다. 조선의

훌륭한 왕이었던 이도의 생가^{이방원의 집} 터가 있기에 그리 된 것이지만, 이 동네에서 이도만 태어난 것은 아니다. 이 동네가 단순히 조선이나 세종으로만 대변될 수는 없다. 수많은 역사에 남을 인물들과 민중이 태어나 살면서 만든 마을이고, 또 이곳에 사는 주민들이 새로운 가치와 의미를 담아 가꿔가야 할 동네인 까닭이다.

맑은 계곡, 돌다리를 건너

서촌에서는 잠깐이면 자연에 다가 갈 수 있다. 옥인동은 과거의 옥류동과 인왕동이 합쳐진 것이다. 몇 년 전 옥류동玉流洞이라는 글씨가 새겨진 바위가 발견되었는데, 이 일대가 인왕산에서 구슬처럼 맑은 물이 흘러내리는 계곡이었음을 알려준다. 지금도 이 물길은 인왕산 자락의 주택가 옆으로 흘러 내려간다.

주택가가 끝날 즈음 산책로가 이어진다. 이제부터 인왕산이다. 산책로 초입에서 바라보는 인왕산은 한 폭의 그림 같다. 도심 쪽에서 인왕산을 바라볼 때의 가장 빼어난 뷰포인트다. 잠시 서서 숨을 고르면서 왼편을 바라보면 커다란 바위덩이 사이에 걸쳐진 돌다리麒麟橋가 보인다. 다리 아래로는 맑은 물이 흐른다. 수성동 계곡水聲洞 溪谷이다.

이곳은 얼마 전에 복원되었다. 본래의 계곡은 1970년대에 아파트를 지으면서 묻혀버렸다. 40여 년이 지나 이 아파트단지를 철거하면서 발굴과 정비를 통해 물이 흐르던 계곡의 모습을 되찾은 것이다. 정선謙齋 鄭歡이 그린 장동팔경첩壯洞八景帖에도 돌다리가 있는 계곡이 보인

다. 그가 이곳을 찾았을 때는 이 동네의 이름이 장동이었다. 지난 장마철 비가 개었을 때 이곳을 찾았다. "서울 시내에 이런 곳이 있었다니!"

대부분 화강암으로 뒤덮여 있는 인왕산에는 풍화작용으로 인한 기괴한 형상의 바위들이 많다. 숭숭 구멍이 뚫린 풍화혈風化穴이나 절리節理가 자주 눈에 띈다. 선바위, 해골바위, 모자바위, 범바위 등 각양각색의 이름이 붙어 있다. 샤먼Shaman의 상징물로 적합했던 것일까? 인왕산은 국사당을 비롯해 민간 신앙의 온상지로도 유명하다.

수성동 계곡의 돌다리 뒤편으로 멀리 보이는 봉우리의 판판한 사면이 병풍바위와 치마바위다. 비교적 얌전하게 생겼지만 세로로 난 절리와 얼룩이 두드러진다. TV드라마에도 나왔듯이 이 바위벽에 왕비가 치마를 걸쳐 두었다는 이야기가 있다.

조선 중종의 비였던 단경왕후 신씨는 20세 때 폐비가 되어 인왕산 아래로 쫓겨났다. 부부는 서로를 그리워하여 중종은 인왕산 쪽을, 신씨는 경복궁 쪽을 자주 바라보았다. 소식을 들은 신씨가 남편이 볼 수 있도록 자신의 붉은 치마를 바위벽에 걸어 두었다. 치마가 아무리 붉다한들 저 멀리 경복궁에서 제대로 보였을 리 만무하지만, 그때부터 치마바위가 되었다고 한다.

실재實在와 관념

경복궁 쪽에서 인왕산 치마바위 쪽을 바라보며 그린 것이 겸재의 대표작, 인왕제색도仁王霽色圖(비 그친 후의 인왕산)다. 여기에서 '霽色'이란 비나 눈이 갠 후의 산 빛이나 하늘 빛을 말하는데, 중국은 물론 조선 의 문인들이 시문에서 즐겨 사용했던 표현이다. 맑은 정신을 지향하 는 사대부들의 정서적 지표이기도 했다. 그런데 인왕제색도를 인왕 산과 비교해보면 별로 닮아 보이지 않는다. 왜 그럴까?

예로부터 예술가들은 미의 원형을 자연에 두고 그 모습을 다양하 게 표현하였다. 실제의 산천을 표현한 산수화를 실경산수화實景山水畵 라고 한다. 그렇다면 우리에게 보다 친숙한 진경산수화眞景山水畵는 무 엇인가? 진경에서의 景은 '경치'라는 뜻도 있지만 '빛'이라는 뜻도 있 다. '眞景'이란 '참된 빛'을 의미한다. 실경을 바탕으로 하되 이를 재해 석하는 주관성이 가미되어 실제의 모습과는 차이가 있다. 진경산수 화는 조선회화의 독창적인 장르이며, 이 분야의 원조이자 대가가 겸 재 정선이다.

최근 삼성가에서 인왕제색도를 국립중앙박물관에 기증했다. 비 가 갠 뒤의 산을 그린 것이니 화창함이 두드러져야 하겠지만, 강렬한 먹과 밝은 여백의 대비로 불쑥 긴장감이 맴돈다. 금방이라도 다시 우 르르 쾅쾅 천둥이 치고 소나기가 쏟아질 것도 같다. 산봉우리는 앙각 仰角(올려다 봄)으로, 산기슭에 붙은 동네기와집는 부감俯瞰(내려다 봄)으로 처리하여 화면에 깊이가 있다. 핵심 소재인 검은 산봉우리는 잘려나 가게 표현하여 기묘한 압박감이 엄습한다. 힘차게 내려 그은 붓의 자

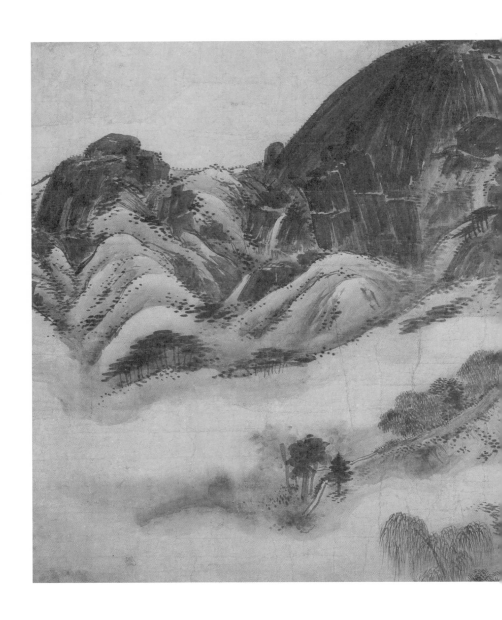

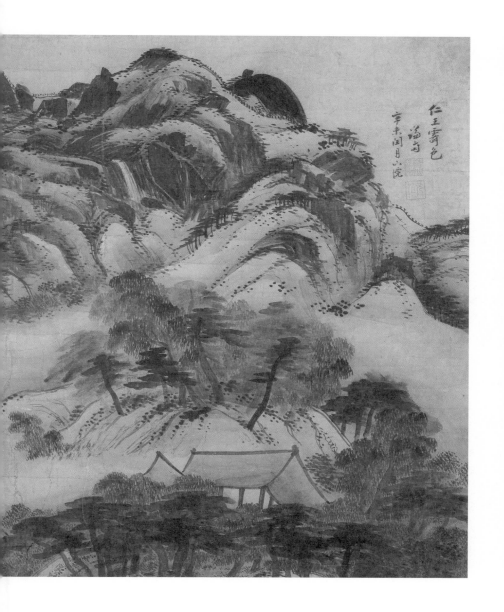

정선이 그린 비 그친 후의 인왕산(仁王霽色圖), 국립중앙박물관

취는 바위의 절리를 연상시키지만, 정작 하얀 바위는 검게 표현했다. 파격이다. 꿈틀거리는 산세, 산을 휘감고 도는 운무 또한 역동적이다. 곳곳에서 들려오는 폭포 소리, 가파른 봉우리로 수렴되는 시선의 움직임, 가로로 펼쳐진 그림임에도 평온함보다는 박진감으로 화면이 요동친다. 인왕산 바로 앞에 서 있는 듯하다. 표현 기법에서 현대적 감각이 느껴진다.

겸재가 76세 때, 병상에 누워 있는 60여 년 지기 사천 이병연의 쾌유를 비는 간절함을 담아 그린 것으로 알려져 있다. 그들 간의 브로맨스가 이 그림의 관전 포인트가 될 수도 있지만, 뭔가 허전하다. 산수화는 감상자가 그림 속의 풍경으로 들어가 살펴보고 생각할 수 있도록 의도한 공간이다. 화가의 시선을 빌려 자연의 모습을 볼 수 있도록 하는 서양의 풍경화와는 달리 진경산수화는 화가가 설정해 둔 특정 경로를 따라가면서 감상자가 깨닫고 경험할 수 있게 조성한 가상공간이다. 메타버스Metaverse의 원시적 형식이라고 할 만하다. 그런데 경지에 이른 대가이자 노령인 겸재가 날을 잡아 작정하고 그린 그림에 친구의 쾌유를 비는 마음만을 담았을까? 이 그림은 평소 그의 작품을 넘어서는 대작이다.

사천과 겸재는 같은 동네인 서촌노론 가문에서 태어나 평생을 그곳에서 살았다. 겸재는 조선의 화가로서는 드물게 관직에도 올랐다. 당시 노론은 정계의 주도 세력으로 조선중화주의를 지향하였으며, 사천과 겸재의 시대 인식에서 비롯된 새로운 예술양식이 진경산수화였다. 정치적·사상적 동지의 우환을 배경으로 한 겸재의 그림에 정치적 함의가 내포되어 있을 것이라고 보는 견해도 있지만, 겸재의 화의畫意

를 다 알아채기는 어렵다.

의미를 전달하기 위한 모든 표현은 이미지나 글자, 소리 등의 기호에 의존한다. 기호는 형식기표과 의미기의의 조합이다. 회화, 사진, 조각 역시 이미지와 형상이라는 기호의 나열과 중첩, 왜곡을 통해 특정한 관념을 드러내거나 또는 감춘다. 익숙하던 기호에 새로운 의미가 첨가되어 본래와는 다른 기호로 변모, 발전하는 것을 '의미화 과정'이라고 하고 이 과정이 반복·누적되어 신화神話가 된다.

신화는 검증이 불가능한 것임에도 불구하고 지속적으로 전파·확산되는 특징이 있다. 겸재는 분명 실재에 관념을 추가하여 '인왕제색도'를 완성했고, 인왕제색도는 오늘날 우리에게 하나의 신화가 되었다. 인왕산은 더욱 신령스러워졌다.

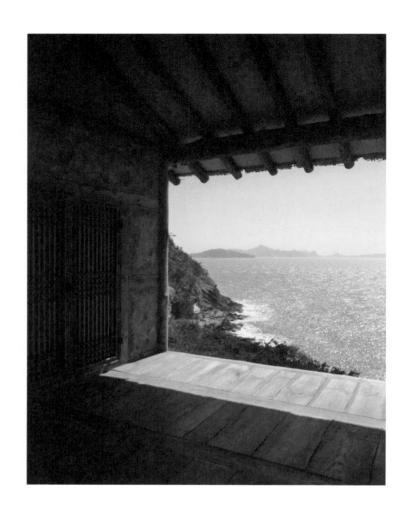

손암의 집 대청을 통해 보이는 바다 풍경(도초도의 영화 세트장)

흑산黑山의 자산玆山

어둠으로 들어가다

정말로 검게 보이나 싶어 한참을 바라봤다. 저 멀리 검푸른 바다 위에 검은 산이 뿌옇게 떠오른다. 흑산도黑山島다.

정약전丁若銓은 43세에 이곳으로 유배되었을 때부터 자신의 호를 손암巽菴으로 했다. 손巽은 순종과 겸손을 뜻하며, 『주역』의 괘상卦象으로 풀면 들어가다入, 따르다從의 의미가 담겨 있다. 자신의 처지가 억울하지만 운명으로 받아들여 순순히 따르겠다는 심정이었던 것 같다. 그렇다 해도 세상과 격절되어 낯선 땅에서 사는 것은 막막하고도 무서운 일이다. 게다가 흑산이라니!

가족들에게 편지를 보낼 때 흑산 대신 자산玆山이라고 썼다는데, 동생 약용도 그의 글에서 "흑산이라는 이름이 듣기만 해도 으스스하여 차마 그렇게 부르지 못했다."고 한다.

자玆 역시 검다는 뜻이다. 다만 흑黑이 숨 막히게 캄캄하다면 자玆는 어둡지만 깊고 뭉근한 것이리라.

홍어와 모래의 섬

흑산도에 가면 홍어를 먹고 오라고 한다. 홍어 맛을 제대로 알고 하는 얘긴지는 모르겠으나 그곳의 특산물이 홍어인 것은 맞다. 홍어 라고 하면 보통 톡 쏘는 느낌의 삭힌 홍어를 떠올리지만, 흑산도에서 는 생물을 더 쳐준다. 생물은 흑산도에서도 귀하다. 많이 잡히지도 않 거니와 잡힌 것들도 대부분 육지로 나가다 보니 맛보려면 꽤 비싼 값 을 치러야 한다.

고려 말에 왜구의 잦은 침입으로 섬사람들을 육지로 이주시키는 공도空島정책이 시행됐다. 조선 역시 공도와 해금海禁정책을 펴 섬을 기반으로 한 어로 활동이 부진했다. 흑산도 사람들은 주로 나주 영산 포 지역으로 이주했는데, 고향을 떠난 후에도 홍어 맛을 잊지 못해 배 를 타고 홍어를 잡으러 갔다. 고향에서는 날것으로 먹었던 홍어가 배 로 영산포까지 오는 여러 날 동안 자연스럽게 숙성이 되었다. 그 맛에 빠져 삭힌 홍어 마니아들이 생겨났다.

유배 왔던 정약전은 홍어에 대해 "연꽃 잎사귀를 닮은 모양에 색 깔은 검고 붉다.… 회나, 구이, 국을 끓여 먹거나 포로도 먹을 수 있다. 나주 주변에 사는 사람들은 삭힌 홍어를 즐겨 먹는데 지방에 따라 기 호가 다르다."고 했다.

홍어는 긴 낚싯줄에 여러 개의 낚시를 매단 주낙으로 잡는다. 마 침 홍어 잡이 배의 선장이 포구로 돌아와 주낙을 손질한다. 연간 어획 량이 정해져 있어서 별로 욕심 부리지 않고 그냥 잡히는 대로만 잡아 온다고 한다. 이튿날 새벽 어판장에서 경매가 이루어진다.

자동차로 해안도로를 따라 섬을 둘러볼 수 있지만 어촌의 느슨한 공기와 상쾌한 풍광 외에는 뚜렷한 볼거리가 없다. 흑산도 남쪽의 사리 마을은 유배 온 정약전이 지냈던 곳이다. 그의 거처와 그가 세웠다는 사촌서당이 복원되어 있다. 현판이 복성재復性齋다. 서학죄인이라는 그가 '성리학으로 돌아가다'라는 의지를 담은 것이라 해석하기도 하는데, 사람의 됨됨이를 회복하라는 뜻으로 읽힌다. 자신을 감시하는 주변의 눈을 의식해 천주교를 배교하고 성리학으로 전향하겠다는 듯이 이름을 붙였지만, 내심은 귀천 없는 천부적 인간의 본성을 열망했다. 인텔리였던 손암이라면 그 정도의 중의적 코드를 어렵잖게 활용했을 듯싶다.

예전엔 이 마을을 모래미라고 했는데 이후 사촌, 사리로 개칭했다고 한다. 모래미나 사촌과 사리는 모두 모래와 관련이 있는데, 이 마을 해안에 모래가 많다. 한국의 소렌토라 불릴 만치 사리 해안은 고즈넉하고 아름답다. 기약 없이 하루하루를 보내던 손암이 마음이 헛헛해지면 이 해안가를 거닐지 않았을까.

손암의 적거지 바로 옆에 유배문화공원도 조성되어 있다. 고려 시대 때부터 유배 온 사람들의 명패가 줄줄이 세워져 있다. 그런데 복원해 놓은 집이나 서당, 공원 등이 모두 드라마 세트장처럼 겉도는 느낌이다. 유배객의 정서를 체감하기엔 별 도움이 안 된다. 차라리 진짜 영화 세트장이 나을 듯한데 천연기념물이자 국립공원 구역인 흑산도에는 세트장 설치가 불가하다.

영화 <자산어보>는 인근의 비금도와 도초도에서 촬영했으며, 영화에 등장하는 손암의 집은 도초도에 있다. 손암의 우울은 이 초가집

에서 더 생생하게 느껴진다. 흑산도 사람들의 신산한 일상이 궁금하다면 전광용의 단편「흑산도」를, 유배객 정약전의 우수를 엿보려면 김훈의『흑산』을 읽는 편이 낫다.

그림보다 글로

『자산어보茲山魚譜』는 손암 정약전이 16년간의 유배생활 동안 해양생물 226종을 기록한 백과사전이다. 자산은 흑산의 다른 이름이며, 자신의 호로도 썼다 하니 정약전 자신을 뜻하기도 한다. '흑산어보'이자 곧 '정약전어보'이다. 해양생물을 두루 다루었는데 왜 물고기를 앞세워 어보라 했을까? 로마의 폭정 속에서 몰래 모였던 기독교인들은 물고기 문양을 자신들의 암호로 사용했다. 서로의 신분을 확인하기 위해 한 사람이 먼저 한쪽 호를 그리면, 다른 사람이 반대쪽 호를 그려 물고기 모양을 완성하였다. 물고기는 곧 기독교도임을 나타내는 표식이기도 하다. 혹시 손암이 여기에도 코드를 숨겨놓은 것은 아닐까? 그랬을 법하다.

당시 흑산도 바다 속에는 어족은 많으나 이름을 알지 못하는 것들이 많았다. 주민들에게 물어봐도 명칭이 모두 제각각이었다. 정약전은 주민 장덕순張德順의 도움으로 흑산도의 어족을 연구하고 분류체계를 만들어 어보를 완성했다. 저술 배경이 서문에 나오는데,

"이 책은 병을 치료하고 이롭게 활용하며, 재물을 관리하는 이들에게 바탕으로 삼을 만한 내용이 있을 것이며, 시인들이 좋은 표현을

위해 관련 자료를 찾을 때 보탬이 되게끔 하고자 할 뿐"이라고 했다. 학문이든 저술이든 백성의 삶에 실제적인 도움이 되어야 한다는 '실사구시'의 면모가 드러난다.

어보에 소개된 오징어 이야기가 흥미롭다. "오징어 먹물로 글씨를 쓰면 윤기 있고 빛이 난다. 다만 오래되면 종이에서 떨어져 흔적조차 없어진다. 그러나 이를 바닷물에 담그면 먹의 흔적이 되살아난다고 한다." 전해들은 얘기를 적어 놓았던 것인데, 바다 건너의 동생 약용과 이 이야기도 나누었던 것일까? 약용은 실제로 오징어 먹물로 글씨를 썼다.

다산 정약용이 『여유당전서』에 소개한 「탐진농가」는 전남 강진의 농민생활을 묘사한 것인데 거기에 이렇게 적혀 있다. "첫 머리의 '耽津農歌'라는 네 글자는 오징어 먹물烏鰂墨로 쓴 것이다. 세속에서 말하길 오징어 먹물은 오래되면 글씨가 탈색된다고 하는데, 그것은 진한 먹물을 매끄러운 종이에 쓸 경우 오래되면 말라서 떨어지기 때문이다. 갓 취한 신선한 먹물로 껄끄러운 종이에 쓰면 오래 전할 수 있을 것이다." 문득 오징어 먹물로 글씨를 써보고 싶어진다.

『자산어보』가 백과사전이라면 삽화가 있어야 더 탄탄하지 않았을까? 본래 손암은 그림을 곁들인 해족도설海族圖說을 만들려 했다. 그가 그린 동물도염소가 한국천주교순교자박물관에 소장되어 있다. 그는 그림 솜씨가 뛰어났지만 동생의 조언에 따라 그림을 빼고 도설圖說이 아닌 어보魚譜로 완성했다. 다산은 이 책의 집필에 앞서 '글로 쓰는 것이 색칠한 그림보다 나을 것'이라고 조언했다. 그림은 문자에 비해 격이 떨어진다는 성리학적 시각 때문일 것이다.

영화 <자산어보>에서도 두 형제의 관점이 대비되는데, 다산은 성리학이라는 제도권의 이념을 고수하고 손암은 생활밀착형의 생물학자적 입장을 견지한다. 그러나 영화는 영화일 뿐, 역사적 사실과는 다르다. 다산 정약용의 『목민심서牧民心書』는 1821년에 탈고되었고 손암 정약전의 『자산어보』는 그가 죽기 두해 전인 1814년경에 완성되었다. 손암이 죽은 뒤에 나온 『목민심서』가 영화에 출현했으니 순서가 맞지 않다. 전남 강진에 있는 다산초당茶山草堂은 본래 초가집인데, 기와로 복원한 와당瓦堂에서 촬영했다.

전하는 얘기에 따르면 손암이 죽은 후 『자산어보』를 낱장으로 뜯어 섬 집의 벽지로 사용했는데, 다산이 그의 제자를 시켜 급히 필사한 것이 지금의 『자산어보』라고 한다. 『자산어보』의 편집에 다산의 제자 이청李鶴來의 역할도 기억할 필요가 있다.

버티어 산이 되다

흑산도 북동쪽에 있는 대둔도에 창대張德順의 묘가 있다. 그는 실존 인물이지만 영화에 나오는 그 창대는 아니다. 손암이 책에 짧게 언급한 창대를 극중 인물로 각색한 것이다. 영화 속의 창대는 어부로 살고 있지만 입신양명을 꿈꿨고 세상을 바꾸려 했지만 현실에 막혀 결국 섬으로 돌아온다. 손암은 현실의 모순이 서학을 통해 변혁되길 바랐던 지식인이었지만 세상은 바뀌지 않은 채 절해고도에 갇혀버렸다. 창대와 손암의 운명은 닮았다.

지금도 흑산도는 문명의 이기, 특히 의료 시설이 열악하다. 흑산도의 편익을 증진코자 "지역 균형발전을 위해 흑산도에 공항을 건설해야 한다."는 정치인들의 목소리도 높다. 육지에서 영어교사로 근무하다 몇 년 전 흑산도로 귀향한 남자가 있다. 흑산도에 대한 그의 입장은 전혀 뜻밖이다. "흑산도는 개발하지 말아야 돼요. 지금 그대로 놔두는 것이 흑산도를 살리는 길이에요." 섬 특유의 생태계가 문명이란 이름으로 훼손되지 않기를 바라는 것이다. 야무진 그의 표정에 창대의 그림자가 어른거린다.

손암은 굴러 들어온 돌이었지만 끝내 흑산에 뿌리를 내려 흑산의 자산이 되었다. 흑산은 창대와 정약전과 그 섬사람들의 것이다. 새로운 세상을 꿈꾸는 사람이나 현실에서 만족을 구하는 사람이나 힘겨운 일상을 살아내야 하는 것은 같다. 김훈이 소설의 끝에서 말했다.

"나는 흑산에 유배되어 물고기를 들여다보다가 죽은 유자儒子의 삶과 꿈, 희망과 좌절을 생각했다. … 새로운 삶을 증언하면서 죽임을 당한 자들이나 돌아서서 현세의 자리로 돌아온 자들이나, 누구도 삶을 단념할 수는 없다."

삶은 피할 수 없는 목적이고 과정이다. 자신의 자리에서 견디고 버티는 것이다. 영화 <자산어보>의 도입부에서 정조도 말했다.

"버텨라."

관조스님이 촬영한 팔상전의 격자매화꽃살문

그때 그 꽃을 보지 못했으면 그뿐

꽃구경

봄이 되어 꽃이 피는가, 꽃이 피어 봄이 되는가? 꽃을 봐야 봄 Seeing이다. 지금의 이 꽃도 생애 단 한 번 보는 꽃이겠지.

모든 꽃이 화사하고 탐스럽지만, 조급한 상춘엔 매화가 제격이다. 오래 전 어느 스님의 사진에서 봤던 매화를 요번에는 꼭 봐야겠다. 범어사 팔상전의 격자매화꽃살.

부산 금정산에 자리한 범어사는 신라시대 의상대사가 창건하여여러 차례 중건을 거쳐 오늘에 이른다. 조선시대 지리서인 『신증동국여지승람』에는 "금빛 물고기가 하늘에서 내려와 우물에서 놀았다고하여 금정산金井山이 되었고, 그곳에 범어사梵魚寺를 건립"했다는 기록이 있다. 불법을 전하는 금빛 물고기의 서식지라니!

속세에서 정토淨土로 들어서려면 우선 첫 번째 문을 만나는데, 일렬로 선 기둥이 지붕을 떠받치고 있어 흔히 일주문一柱門이라고 한다. 보통 일주문은 양쪽의 기둥 두 개로 지지되는데 이곳의 문은 네 개의기둥이 떠받치고 있다. 투박하지만 듬직한 돌덩이 위에 짧은 나무 기둥이 세워져 있어 돌기둥이라 해야 할지 주춧돌이라 해야 할지 애매하다. 우산처럼 펼쳐진 날렵한 지붕처마와 든든한 기둥이 대비되어 긴장

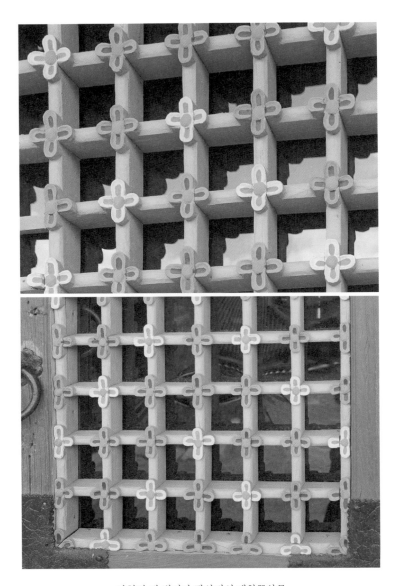

단청이 된 범어사 팔상전의 매화꽃살문

감을 불러일으킨다. 조계문曹溪門이라는 현판이 걸려 있다.

조계문을 지나 팔상전으로 간다. 20년도 더 전, 단청이 박락된 꽃살을 관조觀照*스님이 카메라에 담았다. 사진으로 봤던 실제의 매화 꽃살을 찾으려 팔상전의 창호를 이리저리 살펴보았지만 최근에 만든 것 같은 격자살만 보인다. 기존의 문짝은 떼어 수리중이라고 한다.

2006년에 입적한 관조스님은 범어사에서 수행하며 수십 년 간 사람과 세상의 어울림을 렌즈에 담았다. 나와 세계, 번뇌와 희열이 하나가 되는 순간을 포착하려면 객관적인 시선이 필요하다. 그의 법명대로 관조다. 순간을 담은 여러 사진들이 시선을 끌었지만, 오래도록 마음에 남아 있는 것은 매화꽃살이다. 실제의 꽃보다 더 꽃 같은.

스님은 "찰나에 나타났다가 사라지는 것들이 아쉬워 부지런히 사진으로 담아두다 보니 스님사진가라는 허명을 얻게 되었다."고 하였지만, 찰나의 포착을 통해 수행하며, 담담한 시선으로 불법을 전한다. 상좌스님의 회고다.

"사리는 … 수행의 결정체라고 합니다. 저는 스님의 사진작품 하나하나가 모두 수행의 결정체로서 스님의 사리라고 믿습니다. 스님의 수많은 사리들이 세상을 깨우치고 밝히는 지혜의 법문이 될 것이라 믿습니다."

* 　관조(1943~2006)는 사진작가이자 승려로 사진 작업을 자신의 수행과 포교의 방편으로 삼았다.

오래된 꽃

사찰의 꽃살문은 법당을 상서로운 공간으로 승화시키기 위해 꾸민 것이다. 불가에서는 이를 장엄莊嚴이라고 한다. 법당은 불국정토를 향한 상락아정常樂我淨(영원히 즐거우며 자유자재한 자아가 확립된 청정한 상태), 곧 열반에 이르는 곳이다. 이곳에 들어가려면 일단 문을 열어야 한다. 그 문은 진리로 들어가는 통로이기에 아름답고 화려하게 장식된다.

사찰은 물론 전통 건축에서의 창이나 문은 안쪽에 창호지를 발라 마감한다. 창호지를 투과한 빛은 한번 걸러진 빛으로 부드럽게 실내로 스며든다. 직사광선을 여과하여 성질이 순하게 바뀐 빛은 눈의 피로를 감소시키고 심리적인 안정감을 준다.

빛은 공간을 인식하고 규정하는데 필수적인 것으로 건축에서 중요하게 다루어지는 요소다. 종교 건축에서 진리나 신의 광휘를 은유하는 빛은 창이나 문을 통해 가시화된다. 교회의 스테인드글라스는 성서의 시각적 표현이며, 사찰의 꽃살은 공양된 꽃인 동시에 화엄의 구현이다. 스테인드글라스를 통과한 빛은 그리스도의 지혜·생명·구원을 상징하고, 꽃살 창호를 통해 숙성된 빛은 만물의 현상이자 명상의 실체다. 때문에 창틀이나 창살에는 여러 상징적 장치가 부여된다.

법당 입구를 장엄하는 꽃을 표현하기 위해서는 많은 공이 들었을 것이다. 그런 까닭에 전국의 여러 사찰에는 제가끔 특색 있는 꽃살문들이 있다. 최고의 꽃살로 누구는 내소사의 대웅보전, 누구는 용문사의 윤장대, 누구는 성혈사의 나한전 등을 꼽는다. 모두 빼어나고 아름답지만 나는 범어사의 매화꽃살이다.

어느 봄, 금정산 기슭의 매화나무가 꽃을 피웠는데, 꽃잎들이 바람을 타고 부처님의 성전에까지 날아들었다. 든든한 격자살이 교차하는 부분에 가지런히 조각된 매화는 단청이 퇴화되어 녹색의 흔적만 간신히 남았지만 여전히 앙증맞은 자태다. 관조스님은 "꽃살문에는 가장 행복한 삶의 환경인 극락세계의 아름다움이 표현돼 있다"고 했다. 그러나 지금은 생경하게도 단청이 되어 있다. 관조스님이 포착한 그 매화가 아니다.

범어사의 팔상전과 나한전은 별도 건물이었으나 1906년경 중창하면서 두 불전 사이에 독성전을 꾸며 세 불전이 한 건물^{팔상·독성·나한전}로 통합되었다. 그즈음 만든 팔상전의 꽃살에 정성껏 단청을 입혔을 것이다. 세월이 흐르면서 퇴색되어 거뭇하게 나뭇결이 드러날 무렵 관조스님이 그 모습을 사진으로 남겼고, 얼마 후 다시 단청작업이 이루어진 듯하다. 건물 보호를 위해 단청은 어쩔 수 없었겠지만 고고하게 풍화되어가는 매화꽃살을 다시는 만날 수 없게 되었다.

아쉽지만 양산 통도사의 적멸보궁^{대웅전}에서 엇비슷한 느낌을 맛볼 수 있다. 그곳은 아직 재단청 작업이 되지 않은 상태로, 비바람에 시달리며 세월을 담아가는 나무 꽃살의 모습이 그대로 남아있다. 창호지를 투과한 고요한 빛, 천천히 스며드는 아름다움을 만나고 싶다.

내 안의 꽃

우리는 대부분의 정보를 눈으로 받아들인다. 감각능력이 시각을

중심으로 발전한 것은 전기의 발명과 조명의 혁신 때문이기도 하다. 어두워지면 눈을 통한 정보수용 능력은 현저히 떨어진다. 때문에 대부분의 사람들은 어둠보다 밝음, 흐릿함보다 선명함을 선호한다. 의학의 발전에 따라 위생에 예민해진 사람들은 이전보다 더욱 청결에 집착하게 되었다. 얼룩덜룩한 것보다 말끔한 것이, 거친 것보다 매끈한 것이 건강에 유리하고 안전하다고 믿었다. 밝고, 선명하며, 깨끗하고, 매끈한 것에 대한 지향은 모더니즘의 이상이었지만 마침내 아름다움의 조건에까지 영향을 미치게 되었다. 얼룩이나 지저분한 것은 현대적이지도, 아름답지도 않다는 믿음이 생겼다.

프랑스의 사상가인 바타유Georges Bataille는 "에로틱한 것의 본질이 더러움에 있다"고 했다. 현대적 청결은 에로틱함을 상실하게 한다. 에로틱이란 본래 성애Sexual love를 뜻하지만, 호기심이나 신비로움 등의 정서적인 영역까지 함축한다. 실제로 얼룩이나 그을음, 자연 현상에 따른 오염, 그것을 연상시키는 색조나 질감에서 정서적 편안함을 느끼게 된다. 말끔하지 않은, 매끈하지 않은 것에서 아름다움을 발견하는 심미안도 존재한다.

초목이 가장 초목답고 아름다운 때는 언제일까? 싹이 틀 때, 꽃이 필 때, 열매를 맺을 때, 낙엽이 지고 줄기가 말라갈 때? 자신의 가장 완전한 모습을 드러내는, 가장 아름다운 때는 언제인가?

종교건축은 화려하다. 기독교의 교회가, 불교의 사찰이, 이슬람교의 모스크가 그렇다. 일본의 신사나 민간의 신당성황당 등 역시 화려하다. 천국의 모습과 교리를 내포한 각종 상징으로 장식되기 때문이

다. 신자가 아닌 이들은 갖가지 조미료와 향신료가 듬뿍 들어간 이국의 음식을 접할 때처럼 이질감과 불편함을 느끼기도 한다. 그런데 이 매화꽃살은 단청의 퇴색 때문인지 쓸쓸하고 소박하다. 스스로 꽃이라고 나서지 않고 보는 이와 공감하듯 세월 속의 낡음과 초연함으로 자신을 드러낸다.

찰나의 꽃

모든 것은 없어진다. 희미한 흔적이라도 남나 싶지만 끝내 사라진다. 아름다움은 그때, 그 곳에 머무르지 않는다. 아름다움은 시가 탄생하는 순간과도 같다. 찰나의 섬광처럼! 그 때가 아니면 다시 그렇게 빛날 수 없는 날카로운 한 순간을 완성한다.

봄이 오면 꽃은 피고 지지만, 그때 그 꽃을 보지 못했으면 그뿐….

그때의 그 꽃살 또한 다시 볼 수 없으니 찰나의 환영을 마음속으로만 되새겨 본다.

일명 호떡을 덧대어 수선한 재킷 팔꿈치

조의 弔衣

팔꿈치에 붙인 호떡

20년도 훨씬 넘게 입은 옷! 마침내 버렸다. 신촌에 있는 어느 대학의 공터에서 E사의 재고 정리 세일이 있었는데, 재킷 두 벌을 각각 2만원씩에 샀다. 스타일과 색깔이 마음에 들어 자주 입으면서 어느새 10여 년이 흘렀고 팔꿈치 부분이 닳아 급기야 조그맣게 구멍까지 생겼다. 옷이 낡아가는 동안 그 옷과 함께 내 몸도 나이 들어갔을 것이다. 대뜸 버리기는 섭섭하여 수선 집에 갔다. 구멍 난 팔꿈치 부분에 가죽이나 두꺼운 천으로 둥그렇게 덧대달라고 부탁했다.

우리 동네의 골목길에 있는 슈퍼마켓 이름이 '노른자 슈퍼'였는데, 수선 집은 이 슈퍼마켓 건너편에 있었다. 이름하여 '흰자 수선.' 알짜만 취급하는 '노른자 슈퍼'에 견주어 껍데기를 다룬다는 뜻일까? 결코 꿀리지 않는 당당한 상호다. 나는 이렇게 덧대 붙이는 쪼가리를 호떡이라고 부르는데, 이 호떡 한 개 값이 만원, 두 벌이니 총 4만원이 들었다. 재킷 값이나 팔꿈치의 호떡 값이나 마찬가지다.

호떡을 붙인 채로 또 몇 년을 입었다. 이번에는 소매 끝 부분까지 닳아 나슬나슬해졌다. 손으로 힘껏 당기면 찢어질 듯 간신히 모양을 유지하고 있다. 속살 정도가 아니라 뼈가 드러날 지경이다. 또 수선

집에 갔다. 소매에도 빙 둘러가면서 가죽으로 덧대달라고 할 참이었다. 그런데 수선 집 주인장의 표정, '그냥 새로 사세요….'

수선

일본 영화 <미나미 양장점의 비밀>의 원래 제목은 <수선하는 사람繕い裁つ人>이다. 일본의 개항과 근대화를 이끈 코오베神戶의 어느 고즈넉한 언덕 끝자락에 있는 미나미 양장점南洋裁店. 평범한 단독주택이 양장점의 겉모습이다. 양재사이자 디자이너인 이찌에가 할머니로부터 물려받았다. 그녀는 섬세하고 감각적이지만 역시 디자이너였던 할머니에 대한 애정과 존경으로 할머니 시대의 느낌을 살려 옷을 짓는다. 새로운 옷을 만들어내는 것이 아니라 기존의 옷을 수선하거나 리폼해 주는 것이다. 제목에서처럼 디자이너라기보다는 수선사라는 표현이 맞을 거다.

영화는 차분한 빈티지 분위기로 엇비슷한 시퀀스가 반복된다. 평범한 일상을 은유하는 듯 장면의 흐름도 느릿하다. 얼핏 권태롭고 밋밋해 보이지만 일상에 현미경을 들이댄 듯 에피소드 하나하나의 결이 살아 있다. 은사였던 이가 수의를 만들어 달라며 내민 옷을 정원 가꿀 때 입는 작업복으로 리폼해 주거나, 고인이 된 마을 어른의 양복을 파티 장소에 걸어놓고 연회를 즐겼던 고인을 추모하는 등 각각의 이야기는 소박하지만 깊은 울림을 준다. 옷이 소모품으로 전락해버린 패스트 패션에 시위하듯, 삶의 굴곡과 흔적이 담겨 있는 옷과 이를

미나미 양장점의 비밀에 등장하는 바늘과 실패

수선하고 되살리는 디자이너가 영화의 중심이다.

주인공 이찌에가 만든 옷에 매료된 백화점 직원이 이곳의 옷을 브랜드화 하자고 그녀를 찾아온다. 그러나 백화점 직원은 끝내 그녀를 설득하지 못한다. 그녀는 자신의 가게에서만 옷을 전시하고 판매할 뿐 할머니와 자신이 만든 옷을 백화점에 납품할 생각이 없다. 주인공의 관점에서 옷은 곧 '사람'과 그들의 '이야기'이기 때문에.

영화에서 대개의 손님들은 가족이 입었던 옷을 가져와 수선해 입는다. 가족의 온기와 영혼, 그들과의 기억을 입으려는 것이다. 이찌에 역시 할머니가 디자인하고 만들었던 손님들의 옷을 수선하면서 할머니의 온기와 영혼을 느낀다. 그녀는 할머니의 패턴과 바느질을 풀고 다시 꿰매는 것이 곧 자신의 디자인임을 깨닫는다. 할머니의 디자인은 사라지지 않고 손녀의 디자인으로 이어진다. 옷은 디자이너가 자신을 표현하는 것이기도 하지만, 옷이 살아가는 동안 입는 사람의 추억과 정서를 담는다.

"그렇게 많이 보면 정말 좋아하는 게 뭔지 알 수 없게 돼요."
"애정을 갖고 지켜온 것들이 사라지는 건 참을 수 없어요."
"물건이 주인과 일생을 함께 하다가 함께 끝나는 것도 좋다 싶어요."

그녀의 말을 듣다 보면 그녀가 단지 옷을 만들고 수선하는 사람일 뿐일까 싶다. 영화감독의 메시지가 완성되는 지점이다.

<u>임종</u>

조선 순조 때 유씨儒氏 부인은 27년간 사용해 왔던 바늘이 부러져 더 이상 사용할 수 없게 되자 슬프고 안타까운 마음에 <조침문弔針文>을 남겼다.

"유세차 모년 모월 모일에, 미망인 모씨는 두어 자 글로써 바늘針者에게 고하노니, 인간부녀의 손 가운데 종요로운 것이 바늘인데, 세상 사람들이 귀하지 않게 여기는 것은 도처에 흔하다. 이 바늘은 한낱 작은 물건이나 이렇듯이 슬퍼함은 나의 정회情懷가 남과 다름이라. 오호통재라, 아깝고 불쌍하다. 너를 얻어 손 가운데 지닌 지 지금까지 이십칠 년이라. 어이 인정이 그렇지 아니하리오. 슬프다. 눈물을 잠깐 거두고 심신을 겨우 진정하여, 너의 행장行狀과 나의 회포를 총총히 적어 영결永訣하노라."

닳아버린 소매를 수선할 길이 없던 재킷은 장롱 안에서 몇 년을 더 보내다가 결국 임종을 맞았다. 정들었던 반려 물건을 계속 사용할 수 있게 해주는 디자인은 없을까? 긴 세월 내 어깨를 감싸주었던 재킷을 떠나보내며 심심한 조의를 표한다.

김홍도가 그린 행상, 국립중앙박물관

방물장수, 박물장수

박물관이 찾아왔다

밈밈밈 미~. 돌담에 기대 선 감나무 둥지에 매미가 배를 붙이고 울어댄다. 나른한 오후 햇살이 한풀 꺾일 때쯤 대문간을 들어오는 손님이 있었다. 어린 시절 시골집을 종종 방문하던 방물장수다. 할머니와 고모 그리고 방물장수 아줌마가 툇마루에 걸터앉아 물건 보따리를 풀며 얘기를 나눈다.

빗, 분통, 성냥, 화투, 실패, 간호사가 그려진 동그란 약통^{안티푸라민?} 등이 있었지만 간혹 막대사탕 같은 것도 보였다. 사탕을 먹을 기회가 생겼다는 즐거운 기대를 넘어 그 갈무리되었던 커다란 보따리가 풀리며 쏟아내는 물품들, 그리고 자못 선생님 같은 표정으로 그 신세계에 대해 쉴 새 없이 설명하는 방물장수의 이야기는 무척 흥미로웠다. 약은 거의 만병통치약이고, 다른 물건들도 도깨비 방망이 수준으로 느껴졌다. 방물장수가 다녀 간 다음에는 선진 문물을 접하고 체험했다는 지적 충만감도 생겼다.

어느 날은 제주도에서 왔다는 꿀장수가 우리 집 대문간을 들어섰다. 방물장수와 같은 과라고 할 수 있다. 다소 생소한 인상이었는데, 이 아줌마는 대뜸 꿀을 한 숟갈 퍼 놓더니 맛을 보라 한다. 물론, 꿀맛

이다. 그리고 제주도에서 왔음을 증명이라도 하듯이 제주도 말에 대해 소개한다. 그 아줌마는 뭍에서 장사를 해서인지 제주도 특유의 말투는 많이 걸러진 듯 했지만 간혹 알아듣기 힘든 제주도 말씨를 썼다. 이를테면 제주도 사투리인 '왕바리,' '비바리,' '붕알,' '돔새끼' 같은 희한한 단어들을 소개했다. '할아버지,' '처녀,' '꿀,' '달걀'이라는 뜻이다. 비바리는 요즘에도 간혹 사용되는 단어지만, 왕바리나 붕알은 거의 듣기 힘들다. 당시에는 제주도 말이 다른 나라 말로 느껴졌을 뿐 아니라, 신비한 풍광이 펼쳐지는 먼 나라 같았다.

방물장수란 여자들의 일상생활에 필요한 물건들을 챙겨 행상으로 팔러 다니던 사람이다. 이들은 화장품을 비롯하여 장신구와 반짇고리, 패물에 이르기까지의 잡다한 물건들을 커다란 보퉁이에 싸서 등에 지거나 머리에 이고 이곳저곳을 돌아다니면서 판매한다. 삼국시대 때부터 시작되었다는 방물장수는 여염집 여인들에게 세상 물정이나 저간의 사정 등을 전하여 주는 정보 전달자로서의 구실도 하였으며, 특수한 심부름을 대행해 주는 중개자 역할도 하였다.

이들은 대갓집 안채까지 무상출입할 수 있었기 때문에 단골을 맺은 마나님들의 말동무가 되어 주기도 하고, 때로는 집안의 대소사를 의논하는 컨설턴트 역할까지도 하게 되었다. 그 대표적인 것이 혼사婚事에 관한 것이었는데, 여러 곳을 다니는 동안 혼기에 찬 젊은 남녀들에 대한 정보를 수집할 수 있었기 때문에 세칭 '마담 뚜'로도 활약했다.

교통·통신이 발달한 이후에는 혼사나 심부름 따위의 중개자 역할은 줄어들었지만, 이들은 여전히 여자들의 화장품이나 장신구 등을 가지고 다니며 팔았다. 방물장수는 박가분朴家粉 등의 신식 화장품

은 물론 여성용 잡화도 취급하는 직업으로 자리 잡았다.

행상을 통해 화장품을 팔던 이력 때문인지 1960~70년대만 해도 도시가 아닌 시골에는 아모레 화장품이나 쥬리아 화장품 가방을 둘러메고 팔러 다니는 여성들이 많았다. 이렇게 시작된 방문판매가 화장품 판매의 주요 유통 경로로 자리 잡게 되어, 1980년대 초반까지만 해도 우리나라 화장품의 90%가 '화장품아줌마'들의 손에 의해 판매되었다고 한다. 미군 PX에서 취급하는 화장품이나 술, 담배, 커피 등을 구해다가 파는 '미제아줌마'들도 있었는데, 이들 역시 방물장수의 전통을 잇고 있다.

외부의 소식을 쉽게 접하기 힘든 지역에서 방물장수는 물건의 구매와 상관없이 일단은 반가운 손님이었다. 어렴풋한 기억 속에 남아 있는 방물장수나 꿀장수, 그녀들은 투박하지만 손님에게 친절했다. 보따리장수였지만, 손님이 궁금해 하는 물건에 대해 설명할 정도의 지식은 가지고 있었다. 그 시절 방물장수는 나에게 '찾아오는 박물관'이었다.

박에서 받은 물

이후 오랫동안 맞춤법을 확인해 보지도 않은 채, 이 방물장수의 '방물'이 박물관의 '박물'과 같은 것인 줄로 알았다. 여러 가지가 많이 있다는 특성이 있으니까 …. 문득, 정말 그런가 싶어 사전을 찾아보았더니 '박물장수'가 나오지 않는다. 혹시 음편 현상이 아닐까

싶어 '방물'이란 단어를 찾았더니 나온다. 그렇지만 '박물'과는 전혀 다른 뜻이다.

방물은 여자가 쓰는 화장품, 바느질 기구, 패물 따위의 물건을 일컫는 것이었다. 방물장수의 '방물方物'이 박물관의 '박물博物'과 같은 '박물'일 것이라는 혼돈된 기억 덕분에 지금도 박물관을 생각하면 덩달아 방물장수가 떠오르곤 한다.

시간이 지난 뒤, '방물'과 '박물'에 관한 이야기를 접하게 되었다. 방물장수는 박물장수가 자음접변박의 'ㄱ'이 다음 음절인 물의 첫소리 'ㅁ'의 영향을 받아 'ㅇ'으로 발음되는된 것이 맞았다. 그리고 박물이 화장품과 긴밀하게 연결되어 있다는 뜻밖의 사실도 알게 되었다. 박물이란 '瓠水호수'로 瓠는 '박'이고 水는 '물'이다. 우리말로 '박물'이다. 박이란 달덩이처럼 둥글둥글한 흥부네 초가지붕 위의 그 박을 말한다.

박은 예전에는 이뇨작용을 촉진하고, 몸에 열이 날 때 삶아 먹으면 효험이 있다고 했다. 또한 박에서 나는 수액은 여인네들의 얼굴이나 팔다리에 바르는 화장수로도 사용되었다. 이 수액을 얻기 위해 박 넝쿨을 자른 뒤, 항아리를 받쳐 두면 밤 사이에 박물이 고이는데 이를 받아 가지고 다니며 화장수로 판매하였다고 한다.

결국 방물장수는 박물장수였던 것이다. 애초 박물박의 물장수였던 것이 방물자음접변장수로 발음되었고, 이를 한자로 표기하면서 방물方物장수가 된 것이다. 박물이 '박에서 받은 물'이었다는 것은 춘곡 고희동春谷 高羲東 화백이 청록파 시인이자 국어학자인 지훈 조동탁趙芝薰으로 더 알려져 있다 선생에게 어려서 직접 보았다며 들려준 이야기다.

조지훈은 「어원수제語原數題」를 통해 방물장수 이야기를 하면서 이

런 것도 기록해 두지 않으면 방물장수의 어원이 무엇이었던가 하는 것이 용이한 문제가 아닐 것이라고 했다. 나도 방물장수에 대한 오래된 기억과 헷갈렸던 생각들을 기록해 둔다.

좋다(good)는 이미지를 표현하려 한 문장현의 '좋' 문자도 디자인

야野해서 좋다

글자그림

글자도 그림도 아니다. 글자와 그림이 교배한 잡종이다. 문장 옆에 그림이 들어가거나 그림의 이해를 돕고자 옆에 글씨를 쓰는 경우는 기존에도 있었다. 그러나 전혀 다른 변종, 문자도다. 문자는 관념의 영역이고 그림은 상징의 영역이다. 문자는 설명과 논리로, 그림은 직관과 느낌으로 이해한다. 그 둘의 조합이라니! 요즘은 '멀티'가 대세다. 복잡한 세상만큼 융·복합, 크로스오버, 컨버전스 등이 매체 환경을 지배하고 있듯이, 옛것에 대한 복기, 전통에 대한 관심이 높아졌다. 민화에 대한 관심과 호응도 뜨겁다. 민화 역시 겨레의 그림이라는 명분으로 재호출되고 있다. 대중의 관심에 힘입어 민화에 대한 학술적, 예술적 행보도 활발해지는 요즘이다.

관계자들의 활발한 조사와 연구로 인해 민화는 서민, '아무나'가 그린 것이 아니라 사찰에서 훈련받은 화승畫僧들이나 민간으로 흘러나온 관제 화가들이 그렸다는 주장이 힘을 얻고 있다. 기예와 심미안이 부족한 평민들이 그리고 즐긴 그림이 아니므로 민화라는 명칭을 계속 사용하는 것은 적절치 않다는 논리다.

게다가 용어가 등장한 이후 한 세기가 흐르면서 민화의 역사가

초기와는 전혀 다른 양상으로 전개되었다. 궁중채색화가 민화에 포함되고 민화를 배우고 유통·소비하는 계층이 중산층으로 확대된 것이다. 이는 오랜 기간 음지에 있던 민화가 생존책의 일환으로서 회화판에서 소외되어 있던 궁중채색화를 민화로 편입시켜 통일전선 전술을 구축했기 때문이다. 궁宮은 민民의 대립 개념인데, 상반된 두 가지를 뒤섞어버렸으니 정체성에 혼란이 생긴 것이다. 대안으로 겨레그림, 한민화, 채색화, 행복화, 길상화, 생활화 등의 새로운 용어들이 제시되고 있다. 겨레그림이나 한민화는 계급적 의미의 민民을 혈통 개념의 족族으로 치환하여 본래의 의미를 왜곡시키며, 수묵화와 대응·차별화한 채색화, 개념적 명징함이 떨어지는 행복화, 생활화 등도 보편적인 공감을 얻지 못해 여전히 갈 길이 멀어 보인다.

민民

그렇다면 민을 어떻게 해석하고 적용해야 할 것인가가 민화의 정체성을 규명하는 단서가 되지 않을까? 서구 근대 미학이 '개인,' '천재,' '탁월,' '소수'에 초점을 둔 데 반해, 일본인 야나기 무네요시柳宗悅는 '민중,' '보통,' '평범,' '다수'의 가치에 주목했다. 이러한 관점은 공공선으로서의 '예술 민주화'를 주창했던 존 러스킨John Ruskin과 윌리엄 모리스William Morris와 연결된다. 러스킨은 중세적 공예 정신의 회복을, 모리스는 노동과 미의 통합을 주장했다. 모리스는 참된 예술이란 모든 사람의 노동의 표현이자 즐거움이 되어야 한다고 했다.

예술사조에 민중예술혹은 생활예술이라는 새로운 장르를 넣으려 했던 것이 모리스의 본래 의도는 아니었다. 그보다는 "누구나 타인으로부터 명령받지 않게 될 것이며, 누구나 타인의 '주인'이 되는 것을 경멸하게 될 것이다."라는 그의 말처럼 사회주의 이념을 향한 예술적 실천 행위의 하나였을 뿐이다. 그는 1879년 'The art of the people'이라고 하면서 "민중에 의해, 민중을 위한 것으로, 만든 자와 사용자 모두가 행복해지는 예술"에 대해 설파했다.

야나기는 일본의 민예운동에 대해 "외국의 사상에서 나온 게 아니라 우리들의 독창적인 견해에서 출발하고 있다."라고 했지만, 세계 사상사의 큰 흐름은 이미 감지하고 있었을 것이다. people은 국민, 민중, 사람 등으로 번역되며 야나기는 민民으로 번안한 듯하다.*

여기에서의 people은 귀족貴族을 뺀 나머지 사람이 아니라 귀와 민을 통튼 천부인권론적인 개인사람이다. people이란 장삼이사, 불특정 다수인 '누구나'를 일컫는다. 예술의 창작은 물론 향유에도 '누구나'의 논리가 적용되어야 한다는 논지다. 귀천을 초월하면 성聖과 속俗의 구분조차도 무의미해지며 오로지 개인이라는 주체만 남게 된다. 민화의 '민民'에 대해 추적하면 야나기1889~1961, 모리스1834~1896, 링컨1809~1865**으로 이어지고 마침내 개인의 주체성을 중시하는 자유주의 사상에 이른다.

민화의 대체어로 제시되었던 '행복화'는 모리스의 '행복이 되는 예술'이라는 표현에서 등장하며, '생활화' 역시 모리스의 논리 속에 함축

* 일본 최초로 영어사전을 만든 후쿠자와 유키치(1835~1901)는 자신의 저작에서 'people'을 초기에는 서민, 백성으로 번역했지만 나중에는 국민, 대중, 인민 등으로 썼다.
** 민중에 대한 관점은 1863년 링컨의 게티즈버그 연설문 "민중에 의해, 민중을 위한, 민중의 정부"에서 익히 언급되었다.

되어 있다. 그는 뛰어난 재능을 가진 엘리트에 의해 만들어진 조각과 회화를 대예술, 일반 민중들이 생활 속에서 만든 건축, 목공, 도자기, 유리, 직물, 가구 등을 소예술 또는 장식예술^{생활예술}이라고 지칭했다. 야나기의 민^民은 다분히 모리스의 견해와 일치한다.

일상의 예술

조선은 문^文을 숭상하는, 성리학으로 구축된 엄격한 사회였다. 그러나 왜호양란^{倭胡兩亂}을 통해 지배층의 권위가 실추되었고 서양 문물의 자극과 선진국^淸과의 활발한 교류로 인해 국가 정책을 비판하고 사회제도의 개혁을 주장하는 새로운 학풍, 실학이 부상하게 되었다. 이와 더불어 민초들의 민중의식도 고취되었다. 사회 주체로서의 민이 부상하는 징후다. 통치 철학의 붕괴와 새 질서에 대한 욕구는 문화예술 분야에서도 예외일 수 없어 기득권층의 예술로는 대중의 새로운 욕망을 담아내지 못했다. 그러한 시대 상황이 민화를 이끌어 낸 것이다. 민화의 유행은 외래문화의 적극적인 수용과 사회구조의 붕괴, 민간의 경제력과 자존감 상승에 따른 낭만적 정서의 확산 등 복합적인 요인이 작동했기 때문이다.

지배계층에서는 민화를 반기지 않았다. 동·서양을 막론하고 텍스트가 금욕적인데 반해 이미지는 쾌락적이라고 보는 시각이 지배적이었으며, 명대^{明代}부터 "남화가 북화보다 높은 예술"이라는 고정 관념이 있었다. 조선에서도 색채 중심의 북화보다 기개와 절개가 있는

선 중심의 남화를 우위로 보았다. 채색의 특성이 강한 민화는 대접받지 못했다. 도화원 출신의 화가가 공식적으로 그린 것이 아니라는 이유도 가세하여 민화는 천덕꾸러기 신세였다.

사회 전반이 위계 구조로 짜인 조선은 이성 중심의 지식과 이론, 문장과 논리를 중시했다. 지식과 문장에 비해 직관이나 감각을 따르는 그림, 노동과 기술을 기반으로 하는 공예는 하찮은 것이었다. 그림은 문인화가 아니면 속화俗畵이고, 공예도 귀족들의 물품이 아니라면 속예俗藝였다. 민중의 열망을 담은 민화였지만 출현할 당시부터 인정받지 못한 채 이후 망국과 더불어 전통이 훼절되고 서양화풍의 관점에 의해 저속하고 유치한 그림으로 남았다. 민화가 의미를 찾은 것은 야나기의 공의 크다. 당시 고려청자나 조선백자 류가 독식하던 귀족적 미관에 대해 그가 코페르니쿠스적 반전을 꾀한 것이다. 하대 받던 속화·속예에 민화民畵·민예民藝라는 이름을 붙여 주었다.

민의 주체성에 주목한 동시에 식민지의 예술을 대하는 야나기의 속내를 정확히 가늠하기는 어렵다. 그가 활동하던 시절의 근대미학은 칸트Immanuel Kant에 의해 정립된 것이다. 근대 미학은 지고지순한 절대적 미를 지향한다. 작가의 영감과 천재성을 중시하고 작품에서 정제된 아름다움의 기쁨을 주는 '순수예술Fine Art'은 특정한 기능과 용도와는 철저히 분리되어야 했다. 일상과 관련이 없어야 진정한 예술로 인정되었다.

이에 따라 순수한 예술 엘리트들을 양성하기 위한 학교를 제도화했다. 전공 수련을 거쳐 사회로 나오는 예술가, 비평가, 예술기관 종사자, 이들에 의해 입안되는 예술정책 등 예술의 개념을 규정하고 그에

따른 보상체계와 이윤을 취할 수 있는 기반을 마련했다. 이들은 아마추어_{비전공자}와 무명작가의 작품이나 모사품, 자신들이 규정한 범주에서 벗어난 것은 예술로 인정하지 않았다. 근대성의 전형이라 할 디자인이 등장했을 때도 목적을 지향한 미술, 응용미술Applied Art이라는 점에서 순수미술보다 열등하게 취급하였다. 공예나 민화 역시 마찬가지였다. 근대기를 통해 고착된 엘리트주의는 아직도 소멸되지 않았으며 칸트의 미학은 순수예술이 민화를 백안시하는 면죄부로서의 역할을 하고 있다.

20세기 이후 근대의 성취를 넘어 보다 성숙한 미래를 만들려는 욕구가 생겨났으며, 엄격했던 근대의 규율에서 탈피하려는 반작용이 일었다. 이성 중심주의에 대한 회의감으로 비역사성, 비정치성, 탈중심, 탈영토를 지향하는 포스트모더니즘이 등장했다. 프랑스의 사회학자 부르디외Pierre Bourdieu가 예술을 일상생활과 구분하고 예술을 특별한 영감을 받은 예술가의 작업으로 정의하는 전통을 비판했듯이 예술과 예술 소비에 대한 새로운 태도가 힘을 얻었다. 바야흐로 '예술이란 본질적으로 삶을 행복하게 만들어 가는 행위'라는 생각이 지배하게 되었다. '만들어 가는,' '가꾸어 가는' 행위는 결과물로 보여주기보다 주체가 '참여하는 과정'에 초점을 맞춘다. 이로써 각자의 자리를 고수하던 삶과 예술이 와해되어 삶이 곧 예술, 예술이 곧 삶이 되는 이른바 문화중심시대가 펼쳐지게 된다. 격동의 근대를 지나 동시대에 이르러서 민화는 새롭게 주목 받고 있다. 나는 민화를 '민화·民畵·Minwha'라고 부르는 것에 불편함이 없다.

민화에 대한 관심과 인기에 힘입어 민화 강좌는 물론 전공을 개설한 학교들도 있다. 직간접적으로 민화에 종사하는 사람들이 늘면서 민화에 대한 제도권의 관심과 후원을 기대하기도 한다. 우리 겨레의 독보적인 예술 양식인 민화도 하나의 예술 장르로 인정받고 관련 지원책도 마련되어야 한다는 것이다.

그렇다면 민화는 과거 문화유산의 한 유형인가 아니면 예술로서 계승·발전시켜 가야 할 분야인가? 문화재로서의 가치인지 지속적인 현재성을 가진 예술 활동인지를 구분해야 할 필요가 있다. 우선 민화를 문화유산으로 접근한다면 문화재 관리 기준을 따르면 된다. 발굴된 자원을 보존·관리하고 연구·전시를 통해 당대의 사람들이 지향했던 가치와 의미를 탐색해 오늘의 지표로 삼으면 될 것이다.

역사적으로 유의미하다는 것은 지속적인 생명력을 가진다는 뜻이다. 시대를 넘는 생명력은 바뀐 시대의 가치를 수혈했을 때라야 가능하다. 민화는 지금, 그리고 앞으로 어떤 가치를 수혈해야 할까? 현대인은 행복해지기 위해서 민화를 걸어놓지도, 자신의 원망을 민화에 투영시키지도 않는다.

요즘 민화를 배우는 이들은 조선시대 민화를 따라 그린다. 몇 가지 범본을 정해 놓고 이것을 수없이 반복해서 그리는 것이다. 그렇게 해서 어느 정도 필력이 생기면 새로운 표현소재를 도입·적용한다. 이러한 방식을 옛 조선 민화와 견주어 '현대 민화창작 민화'라고 한다. 우리의 전통 회화 규범에는 모·임·방의 절차가 있다. 모는 원본을 밑에

깔고 그대로 베끼는 것이고, 임은 원본을 옆에 놓고 따라 그리는 것이며, 방은 모·임을 거친 뒤, 원작을 기초로 자신의 방식을 가미해 그리는 것이다.

전통 회화의 규범은 그 시대의 논리와 당위성이 있어 그렇게 행해졌을 것이다. 오늘날에도 그 규범이 유효한지는 의문이다. 그림을 따라 그리는 단순한 행위를 통해서도 어느 정도의 정서적 쾌감이나 희열을 맛볼 수는 있다. 표현력과 창작력이 뛰어난 사람이 만들어 낸 결과물이라면 상당한 수준의 작품이 될 수도 있을 것이다. 그러나 누구나 누리는 '생활 예술,' '삶의 심미화'라는 측면에서는 충분히 의미가 있겠지만, 그것이 민화의 현대적 계승은 아니다. 그렇게 그린 그림이라고 하여 민화가 아니라고 할 수도 없다. 일상을 아름답게 가꾸는 활동으로서의 의미는 있지만, 후대에까지 전해지는 예술 장르나 작품이 되기는 어렵다.

그림이란 표현과 내용의 합이다. 조선 민화는 아마추어인 서민이 아니라 대체로 화원이나 화승들이 그렸다. 즉 표현은 프로들의 역할이었다 해도 그 안에 담긴 것은 민중들의 원망과 사고체계이다. 그래서 민중의 그림이라는 개연성이 성립된다. 여기서의 민중이란 서민만이 아니라 사대부, 귀족까지 '누구나'를 지칭하는 것으로 봐야 한다.

일본인들은 막 만들고 막 생겨 먹은 조선의 막사발을 가져다가 잘 다듬어진 다도의 질서 속에 편입시켰다. 그들의 다도를 위해 필요했던 것인지는 모르겠지만, 막사발을 위해서는 아니다. 언제 막사발이 자신을 대단하게 봐 달라고 했던가? 그리하여 지금은 진짜 막사발은 다 사라졌고 기획된 짝퉁 막사발, 복제 막사발들이 난무한다. 물리

적인 실체로서의 사발만이 아니라 막사발의 영혼까지 사라졌다. 들판에서 비바람 맞으며 자란 나무를 안온한 정원에 옮겨 심은 꼴이다. 야생은 야생일 때 생명력이 있다.

민화의 예술적인 책무는 '협객'이 아닐까? 태생과 성장이 그러했듯이 민화는 강호와 들판을 서식지로 하는 외톨이다. 그래서 그 표현 또한 '야野'하다. 세련된 도회의 정서가 아니어서 촌스럽다. 협객은 성 안의 벼슬자리를 탐하지 않으며 성 안의 장수들과 누가 더 센지 겨루지 않는다. 자신의 명분을 침해하려는 자가 나타났을 때만 기꺼이 나설 뿐이다.

민중의 원망과 기원이 투영되어 있으며 팍팍한 일상을 위로해 주는 것이 민화다. 민화를 보면 통쾌하다. 눈치 보지 않는 당당함, 길들여지지 않은 야성, 어디에도 속하지 않는 자유로움과 권위를 무시하는 도전성이 그렇다. 제도권의 인정을 기대한다는 것은 체제의 질서로 편입되고 싶다는 욕망이다. 장르로 등극하여 제도 안으로 식재植栽되는 순간 그 역동적인 본능은 퇴색할 수밖에 없다.

오늘날은 예술 작품을 획일적으로 소비하는 것이 아닌, 다양한 콘텐츠와 정보기술을 이용해 자신만의 작품을 제작하고 소비하는 능동적인 시대다. 대중은 정형화되고 규준화 된 미적 질서를 좇는 근대적 미관에서 벗어난지 오래다. 불균형과 경계를 해체한 기이함, 낯섦 같은 야野한 것에 열광한다. 사회학자 마페졸리Michel Maffesoli는 현대를 재주술화再呪術化의 시대라고 했다. 상상력으로 가득한 낭만의 바람이 불어온다. 모호한 불안, 스펙터클한 혼돈이 예견되는 21세기 강호에서 민화는 여전히 협객이다.

가고일(gargoyle) : 노트르담 성당 외벽에 장식된 괴물 상으로
'콰지모도(Quajimodo)'라는 캐릭터의 모티브가 되었을 것이다.

다시, 저것이 이것을 죽일 것이다

최초의 금속활자

프랑크푸르트에서 지하철로 40분 정도면 구텐베르크의 고향인 마인츠에 도착한다. 이곳에 있는 구텐베르크박물관에는 한국으로부터 기증받은 유물을 활용한 한국실이 운영되고 있으며, 마침 구텐베르크 사망 550주년 특별전 <Ohne Zweifel Gutenberg? 의심할 바 없는 구텐베르크?>도 개최중이었다. 동서양의 인쇄문화를 대비시켜 보여주는 전시로 한국의 금속활자도 소개되어 있다.

세계 최고最古의 금속활자본은 현재 프랑스 국립도서관에 보관되어 있는, 고려 시대1377년에 만든 『직지심체요절』이라는 사실은 잘 알려져 있다. 한국 사람들은 최초의 금속활자가 한국에서 시작되었음을 강조하는데 그들은 실제적인 활용기술과 당대의 사회 문화 전반에 끼친 영향 측면에서 유럽이 앞섰다는 데 초점을 둔다. 그럼에도 불구하고 구텐베르크박물관 관장은 최초로 금속활자를 개발한 나라에서 활자 전시를 해보는 것이 염원이라고 하니, 원조 콤플렉스를 아예 떨칠 수는 없었던 모양이다.

사실 금속활자가 최초로 개발된 곳이 어디였는지는 별 의미가 없다. 금속활자가 위대한 것은 대량생산을 가능하게 했다는 점이다. 인

쇄술은 이미 금속활자 이전에도 있었다. 나무, 돌, 도자기 등을 이용한 인쇄술이다. 고려시대에 들어 활자를 내구성 있는 금속으로 만든 건 탁월한 선택이었다. 그러나 대량 인쇄술까지 개발되었던 것은 아니다. 활자의 실질적인 가치는 대량생산 가능여부이지 그 재질에 있는 것은 아니다.

건축에서 인쇄로

그리스 철학자 소크라테스는 '쓰인 말문자'보다 '소리 나는 말'이 우위에 있다고 생각했다. 그의 제자 플라톤 역시 문자는 진정한 사고에 방해가 된다고 하면서 모든 저서를 '대화'로 구성했다. 그리스인도 자신들의 스승을 따라 글보다는 이야기와 담론을 즐겼다. 그리스의 전통을 이어받은 로마도 '문자의 문화Literacy'가 아닌 '말의 문화Orality'에 머물러 있었다. 음유시인 호메로스의 전통이 여전히 지속되었던 것이다.

말의 문화가 문자의 문화로 전환되는 것은 기독교의 발전과 관련이 깊다. 기독교는 문자Bible에 중심을 두는 종교. 성인의 말씀을 문자로 바꾸는 것이 수도원의 중요한 역할이었다. 초기에는 구술자가 불러주는 원본의 내용을 받아쓰거나 필사가가 원본을 소리 내 읽으면서 베꼈다. 그러나 점차 묵독하며 작업하라는 규정이 생겼으며, 말이 금기가 되면서 필사가들은 입은 다물고 글을 베껴야 했다. 대학의 성립 역시 문자 문화를 구축하는 데 일조했다. 대학의 기본적인 목표

와 활동은 지식의 전달과 보급이다. 책은 지식 커뮤니케이션을 위한 최우선 요소가 되었다.

그러나 문자에 의한 지식의 전수가 대중화 된 것은 아니었다. 민중들 대다수는 여전히 문맹이었고 필사에서부터 제책에 이르기까지 책을 만드는 노고는 만만치 않았다. 때문에 문자보다 도상이 사회적 결합과 공동체의 의사소통 수단이 되었고 문자는 표상의 장치로만 이해되었다. 문자와 책, 지식은 상류층의 전유물이었다. 민중들은 여전히 도상과 상징의 세계에 속해 있었다.

중세에 들어 로마네스크와 고딕양식의 장엄한 건물들이 출현했다. 돌과 유리로 된 백과사전이라고 일컬어지는 고딕성당이 상징하듯 중세는 도상과 상징의 세계였다. 영화와 뮤지컬로 잘 알려진 <노트르담의 꼽추>는 빅토르 위고의 『Notre-Dame de Paris 파리의 성모성당』가 원작이다. 이 소설은 꼽추콰지모도와 집시 여인에스메랄다의 슬픈 사랑이야기인데, 제1코드는 러브스토리이다. 그러나 제2코드는 미추美醜의 개념으로 확대되며, 제3코드는 이미지감성와 문자이성의 격돌이라는 또 다른 주제를 담고 있다.

소설에서는 이성과 인문정신의 대리자인 프롤로의 독백이 의미심장하게 다루어진다. 그는 성직자이자 학자며, 노트르담 성당의 부주교라는 보직을 꿰차고 있는 엘리트다. 그는 야비하고 탐욕적인 위선자 역할을 맡았지만, 이 소설 전체를 관통하는 화두 "이것이 저것을 죽일 것이다"라는 수수께끼 같은 독백을 토해내며 소설 곳곳에서 존재감을 드러낸다.

여기서 "이것이 저것을 죽일 것이다"라는 것은 "책성서이 건물성당

을 죽일 것"이라는 뜻이다. 문자가 이미지를 죽일 것이며, 마침내 개신교프로테스탄트가 구교로마가톨릭를 죽일 것임을 함축하고 있다. 이는 문자를 통한 정신의 해방이 인간으로 하여금 신을 거역하게 만들 것이라는 성직자의 불안과 돌건물로 만들어진 책이 문자로 만들어진 책으로 전환되리라는 매체환경의 격변을 암시하는 것이기도 하다.

소설 속의 프롤로뿐 아니라 실제로 많은 사제들이 대성당인 책이 무너지고 대신 무수한 인쇄본이 세상을 제압한다는 종말론에 사로잡혀 있었다. 새로운 인쇄술이 몰고 온 책의 출현을 가장 기피한 것은 가톨릭교회였다. 로마교황청은 일찍부터 이단의 책과 그것을 읽는 자에 대한 벌칙을 규정한 금서 리스트를 공포하였으며 1400년대 초에는 성서 사본의 번역, 필사는 물론 성서를 소유하는 것조차 허가받도록 했다.

14세기에서 16세기에 이르기까지 유럽에 불어닥친 르네상스는 문화, 예술 전반에 걸쳐 고대 그리스와 로마 문명의 재인식과 재수용을 의미하는 인문주의적 가치를 중시했다. 여기에 구텐베르크의 활자 발명이 이어지면서 르네상스 정신은 기름을 만난 불처럼 타오르게 된다.

빅토르 위고는 구텐베르크의 활자 발명과 관련하여 구텐베르크 이전까지는 건축이 지배적인 문자요, 인류의 보편적인 기억을 보존하고 전달하는 책이라고 보았다. 보편적인 문자로서 건축의 권위가 절정에 달한 중세의 고딕 성당은 돌로 된 백과사전이었다. 조각과 회화, 음악과 시가 모두 종합예술인 건축을 통해서 자리를 잡았다. 그러나 이제 책으로서의 사명을 끝낸 건축이 자신의 사명을 인쇄술로 넘

독일 마인츠에 있는 구텐베르크박물관

기게 되었음을 프롤로의 독백을 통해 다음과 같이 설파한다.

"건축술은 더 이상 사회적 예술, 집단적 예술, 지배적 예술은 되지 않으리라. 인류의 위대한 시는, 위대한 건물은, 위대한 작품은 더 이상 건축되지 않고 인쇄되리라. 인쇄술이라는 형태 아래 사상은 어느 때보다도 더 불멸의 것이 되었다. 그것은 날아다니고 붙잡을 수 없고 파괴할 수 없다. 그것은 공기에 섞여 든다. 건축술의 시대에는 그것은 산이 되어 강력하게 한 세기와 한 장소를 점령하고 있었다. 이제 그것은 한 떼의 새가 되어 사방으로 흩어지고, 동시에 공중과 공간의 모든 점들을 차지한다."

숙명 ANÁTKH

구텐베르크가 제일 먼저 출판한 활자본은 "구텐베르크 바이블"로 불리는 『42행성서』다. 당초 180부가 제작되었지만 현재 49부만 남아 있다. 그나마도 완본은 21부뿐이며 최초 간행 무렵인 15세기에 장정된 것은 10부에 지나지 않는다. 독일과 미국이 10부 이상, 영국과 프랑스, 바티칸시국 등이 2부 이상, 오스트리아, 스위스, 포르투갈 등이 1부, 일본에도 상하권 중 상권 일부가 있는 것으로 알려져 있다. 가끔 경매시장에 등장하기도 하는데, 당연히 엄청난 가격에 거래된다. 가장 최근이라 할 1987년, 뉴욕 경매시장에서 539만 달러로 낙찰되었다.

인쇄술의 발명에 힘입어 독일을 중심으로 신약성서가 번역되었

고 그러한 과정에서 루터와 칼뱅 등을 통한 다양한 프로테스탄트 종파들이 생겨났다. 인쇄술에 의한 지식의 전파는 우선 종교에 혁명을 일으켰고면죄부든 루터의 반박문이든 모두 구텐베르크 활자로 인쇄되었다, 신성과 불명확한 이미지의 세계를 타파했다. 이성의 세계, 합리의 시대를 열어 마침내 어둠의 중세를 종식시키고 근대를 추동했다. 막스 베버Max Weber는 신성주술성의 타파를 일컬어 '탈주술화'라고 했다. 인류는 주술에서 풀려나 근대로 걸어 나왔다.

근대를 이끌었던 계몽과 이성, 지식과 논리가 성聖을 해체하고 파계시켜 속俗화 시켰다면, 현재는 매체기술의 진보와 디지털의 날개를 단 이미지의 역습이 속俗을 다시금 뒤흔들고 있다. 문자에서의 건조함보다 이미지가 주는 풍성함이, 추론과 분석을 통한 사고보다 직관적이며 통합적인 감각이 더 주목받는다. 이미지 세계를 정복하고 문자 세계를 구축했던 근대가 거꾸로의 전환을 강요받고 있는 것이다.

고전적인 학자들은 이미지를 포함해 물질 현상에 대한 평가에 인색하다. 사람들의 욕망에서 비롯된 소비 심리에 대해, "쾌락적인 시각 이미지가 금욕적인 문자 텍스트를 제압했기 때문"이라고 한다. 그러나 정권 교체는 거역할 수 없다. 위고가 살아 있어 역전되는 권력의 이동을 보았다면, 『노트르담 드 파리』의 속편을 쓰고 싶었을지 모른다. "다시, 저것이 이것을 죽일 것이다. 이미지가 문자를 죽이리라"라고. 노트르담성당 난간에서는 콰지모도가 팔을 기댄 채 도시를 내려다보고 있다. 책이 건물을 죽이던 시절부터, 다시 이미지로 잠식되고 있는 도시를! 그 숙명적인 전환을!

위고는 소설 서문에서 ANÁTKH아낭케(그리스어로 '숙명')라는 다분히

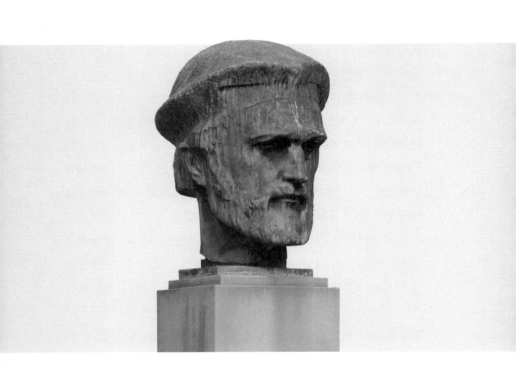

구텐베르크박물관 앞에 있는 구텐베르크 흉상

활판으로 인쇄한 구텐베르크 42행 성경

감상적인 단어를 내세워 스러져가는 대성당의 운명을 예견했다. '숙명'이라는 얼개를 밑그림으로 하여, 종교 건축의 높은 이상을 프롤로라는 이성을 통해, 고딕 건축의 거친 생명력을 콰지모도라는 감성을 통해 표출했다. 세련됐지만 위선적인 이성과 투박하지만 순수한 감성의 교차, 문자와 이미지의 격돌까지 연출했다. 그러나 마침내 모든 것은 사라지고 그 기운만이 노트르담 성당으로 용해된다고 했다. '숙명'이다. 위고는 "그 글자숙명를 저 벽에 새겨 놓은 사람은 수백 년 전세월의 파도 사이로 사라져 버렸고, 그 글자 역시 그 후 성당의 벽에서 사라져 버리고 말았다. 그리고 이 성당 자체도 언젠가 이 세상에서 사라져 버리고 말 것이다."라고 했다.

말의 문화가 문자의 문화로 바뀌었고, 문자는 도상과의 경쟁을 통해 판정승을 거둔 뒤, 근대 이후를 지배해 왔다. 그러나 5~6세기 간을 지배했던 인쇄술, 이성과 합리성의 근대가 저물어간다. 마셜 매클루언Herbert Marshall McLuhan이 '구텐베르크 은하계'라고 명명한 바 있는 한 세계의 끝에서 책문자이라는 미디어 대신 디지털과 하이퍼미디어, 인터넷으로 대변되는 새로운 커뮤니케이션 환경이 펼쳐지고 있다. 하이퍼텍스트와 디지털 이미지 세계라는 또 하나의 은하계가 전개될 것이다. 인간정신의 새로운 은하계로의 비행을 위해 과거의 유산들을 찬찬히 바라보아야 할 때다.

구텐베르크박물관 부근에 그가 생전에 운영했던 공방의 흔적이 남아 있다. 당시 인쇄소란 벤처창업이었다. 불행하게도 그는 돈 되는 아이디어만 냈지 정작 돈을 벌지는 못했다. 투자자가 소송을 제기하여 그는 파산하고 특허권도 차압당한다. 인쇄술을 발명해 성서를 제

작하였지만 인쇄술을 이용해 돈을 벌었던 이들, 인쇄술로 인해 역사의 물줄기를 바꾸었던 이들은 따로 있다. 본래 귀족의 아들이었던 구텐베르크는 실명한 채 궁핍한 말년을 보내다 죽었다. 그의 무덤은 대략적인 위치만 알려져 있을 뿐이다.

예술과 디자인 사이에서 진화하다

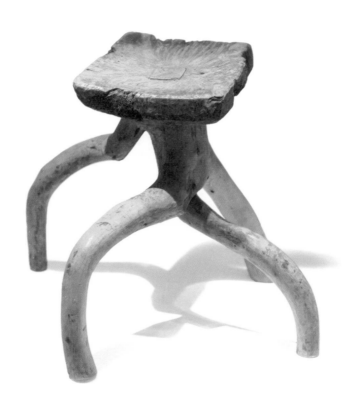

나뭇가지로 만든 의자, 핀란드국립박물관

의자 인간

서서 걷는 인간

　인간을 동물과 구분하는 여러 조건이 있다. 그 중 신체적인 특징으로 구분한 학명이 호모에렉투스Homo Erectus, '똑바로 선 인간'이다. 서서 걷게 되면 시야가 더욱 넓어지고 앞발손의 사용도 원활해진다. 호모에렉투스는 불을 피우는 방법을 터득해 난방은 물론 음식을 익혀 먹을 수 있게 되었다. 문명이 시작된 것이다. 하지만 그들은 오늘날의 우리와는 비교할 수 없을 정도로 많은 시간을 선 채로 생활했다. 그들 역시 식사를 하거나 휴식할 때는 앉았겠지만 일상의 대부분을 사냥이나 먹을거리를 채집하는데 써야 했다. 서 있는 자세를 유지하려면 허리와 다리의 수고가 필요하다.

　오랜 세월이 흐르면서 인간의 척추는 충격을 보다 잘 흡수하도록 S자 형으로 진화되었지만 중력으로부터 온전히 자유로워진 것은 아니다. 수시로 앉아야 한다. 야외에서 휴식할 때 우리는 평평한 돌이나 널빤지를 구해 깔고 앉으며 그마저도 없다면 엉덩이가 바닥에 닿지 않도록 쪼그려 앉는 방법을 택한다. 불편하다. 바닥과 몸을 완충하는 매개물, 의자가 필요하다. 오늘도 열 개 이상의 의자를 옮겨 다니며 열 시간 이상을 앉은 채로 보낼 것이다. 화장실 변기에도 한두 번쯤 앉아야 한다.

조선시대의 임금이 앉는 의자, 국립고궁박물관

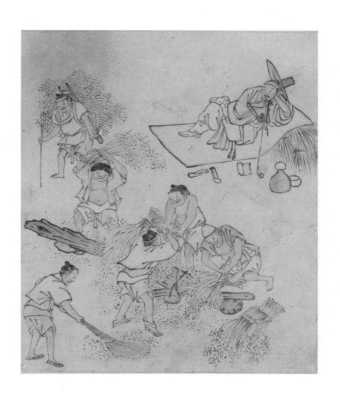

김홍도가 그린 벼 타작으로 지체 높은 양반은 앉아 있다. 국립중앙박물관

현대 생활을 위한 인테리어와 가구에 대한 관심으로 한때 북유럽 가구가 주목받았다. 핀란드의 천연소재 목제 가구는 인기가 높았다. 몇 해 전 국내에서 전시되었던 <핀란드 디자인 10,000년>전에 그들의 역사가 담긴 의자가 소개되었다. 그 중 오래 전에 만들었음직한 거칠고 투박한 나무의자가 있다. 의자의 원시적인 형태인 양, 그럴 리는 없지만 마치 원시인들이 사용했을 것 같은, 나무를 거꾸로 뒤집어 놓은 모양의 의자다. 여러 갈래의 나뭇가지가 뻗어 나와 의자의 다리가 되었는데, 나뭇가지에 걸터앉은 의자라니! 네 갈래로 뻗은 나뭇가지 다리가 움직일 듯 꿈틀댄다. 나무토막은 자연에서 가져왔지만, 의자가 만들어진 양상을 보면 이동성과 앉는 이의 편안함을 고려한 것임을 알 수 있다.

창조란 인간이 자연과 환경을 '해석·변형'하는 과정이다. 창조적 행위는 물질의 본성에 대한 깊은 관찰에서부터 시작하며, 마침내 새로운 형태를 만들어낸다. 감성을 기반으로 용도와 기능에 맞게 물질을 변형시키는 행위가 '디자인'이다. 똑바로 서서 걷는 인간은 결국 '의자 인간'이었다.

의자에 앉는 사람, 체어맨

의자의 기원은 인류의 출현만큼이나 오래되었지만, 아무나 의자를 소유하거나 앉을 수 있었던 것은 아니다. 우선 만드는 데 적지 않은 노력과 비용이 들었으며, 무엇보다도 군중들 사이에서 앉을 수 있

는 신분의 왕족이나 고관대작, 성직자 등 지배층이나 특권층이어야 허용되었기 때문이다.

1960년대 중반에 나온 대중가요의 한 부분이다. "빙글빙글 도는 회전의자에 임자가 따로 있나? 앉으면 주인인데. … 아~ 억울하면 출세하라 출세를 하라." 예전의 의자가 그랬듯이 당시에는 회전의자가 권력과 입신의 상징이었다. 적어도 부서장이나 책임자 급, 이른바 출세한 사람들이 앉을 수 있었다. 가구산업의 발전과 기술 개발에 힘입어 요즘에는 회사의 신입 사원들은 물론 일반 가정집의 자녀들도 매끈하게 미끄러지고 부드럽게 회전하는 의자를 사용한다.

이젠 회전의자도 그 가치가 떨어졌지만 의자가 가진 상징성까지 전부 없어진 것은 아니다. 20여 년 전, 짜끄리 시린톤Maha Chakri Sirindhorn 태국 공주가 국제행사에 참여하기 위해 한국을 방문했다. 회합 장소에 테이블과 의자 10여 개를 배치했다. 점검 차 방문했던 수행원들이 의자는 한 개만 놔두고 나머지는 다 치워달라고 요청했다. 자신들은 공주님 앞에서 무릎을 꿇고 바닥에 앉아야 한단다. 주석主席이나 위원장, 회장 등 우두머리를 영어로 '의자에 앉는 사람Chairman'이라고 표기한다.

의자 사용이 일반화 된 것은 200여 년 남짓이다. 산업혁명을 거치면서 기술의 발전과 보급, 도시화의 가속으로 육체노동자들은 감소하는 반면 의자에 앉아서 일하는 정신노동자들은 늘어났다. 효율과 생산성을 목표로 하는 산업사회에 부합하도록 우리는 어릴 때부터 '앉아 있기'를 훈련받았다. 오늘날 전 세계 문명국가의 사람들은 어릴 때부터 많게는 15년 이상의 교육을 받는다. 근대 교육의 목적 중

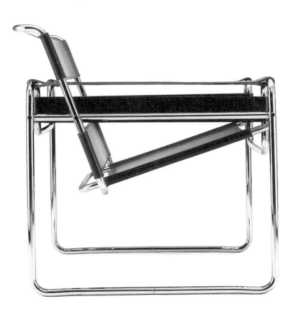

마르셀 브로이어의 바실리의자, 1925-1926

하나는 규율에 순응하는 습성을 갖추도록 하는 것이며, 의자에 앉아 있기를 통해 더욱 내면화 된다. 의자에 질기게 엉덩이를 붙이고 앉아 있어야 정신노동자가 될 수 있다.

권위와 위계의 표시였던 의자의 상징적인 힘이 사라지고 누구든지 의자를 사용할 수 있게 되었다. 시민사회의 부상은 의식의 민주화를 거쳐 의자의 민주화도 이뤄냈다. 이제 의자는 누구나 소유하고 앉을 수 있는 물건이 되었지만, 그와 동시에 의자에 앉은 채로 생애의 대부분을 보내는 것이 현대인의 숙명이 되었다.

명품 의자의 탄생

의자가 보편적 일상용품이 되면서 수많은 건축가와 디자이너들이 의자에 관심을 가지기 시작했다. 그들이 만든 의자는 자신들의 디자인 방법론에 대한 선언이기도 했다. 다양한 인체공학적 지식과 기술, 이념까지 반영되어야 하는 의미 가득한 사물이었다. 역사적으로도 의자는 생산 기술과 미학적 실체로서의 시대정신을 반영해 왔다.

산업시대와 함께 등장한 르 코르뷔지에, 미스 반 데 로에, 마르셀 브로이어, 알바 알토, 리트벨트, 아르네 야콥센, 찰스 임스, 야나기 소리 등 많은 이들이 의자를 디자인했고, 명품의자가 출현했다. 그 의자들은 단순히 앉는다는 실용적인 목적을 넘어서 산업시대의 비전을 밝히는 혁명적인 산물이었다.

브로이어Marcel Breuer가 디자인한 '바실리 의자'는 공업용 쇠파이

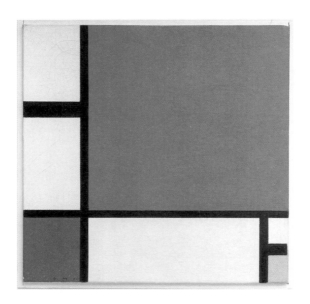

피트 몬드리안의 빨강·파랑·노랑의 구성 II, 1930

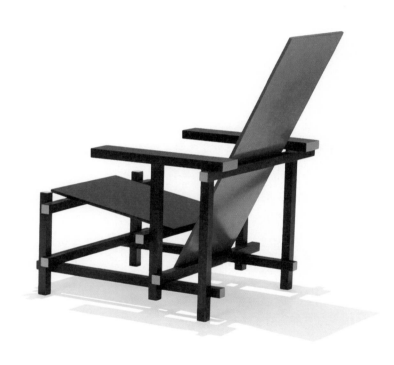

게릿 리트벨트의 빨강·파랑 의자, 1918

프를 가공해 만든 것으로 친구이자 바우하우스의 동료였던 칸딘스키 Wassily Kandinsky의 이름에서 명칭을 딴 것이다. 이 의자는 '바우하우스의 기능주의 이념을 대변한 의자'로 모더니즘의 상징이 되었다. 산업시대의 의자로 인정받기 위해서는 우선 신소재를 활용하고, 산업의 논리와 질서가 의자의 형태와 재료, 구조에 그대로 적용되어야 한다.

산업시대 예술의 새로운 지평을 고민했던 몬드리안Piet Mondrian도 예술은 '탈자연화'되어야 하며, 자연의 재현적 요소를 제거하고 순수한 추상에 이르러야 한다고 주장했다. 우주의 진리와 근원을 표현한 그의 회화작품 '빨강, 파랑과 노랑의 구성'은 원색과 무채색으로 구성된 기하학적 화면으로, 모더니즘의 시각적 표상과도 같았다.

이 작품의 3차원 버전이라고 할 만한 것이 있다. 몬드리안과 동일한 이념을 지향했던 건축가 리트벨트Gerrit Rietveld의 수직·수평선과 원색, 기하학적 구조로 된 '빨강·파랑 의자'다. 나무로 만들었음에도 원색 도장으로 인해 재질을 파악하기 어려우며 기하학적 골격에 쿠션도 없어 편안함과는 거리가 멀다. 앉는다는 실용적 측면과 지위의 반영이라는 상징적 측면을 모두 배제시켰다. 신소재를 활용하진 않았지만, 기능주의 미학, 모더니즘의 이상을 충실히 담고 있다.

동시대에 출현한 몬드리안의 회화와 리트벨트의 의자는 평면과 입체라는 차이 외에는 표현 방법에서도 별반 차이가 없다. 정서적으로는 몬드리안의 회화보다 리트벨트의 의자가 더 격렬하고 단호하다. 그런데 수십 년 전, 옥션에서 이들의 추정가격은 몬드리안이 약 800만 달러, 리트벨트는 약 20만 달러로 40배 정도 차이가 났다. 왜 그럴까?

태생이 몬드리안의 회화는 예술작품이었고 리트벨트의 의자는 앉을 수 있는 가구였다. 근대미학을 정립한 칸트는 '순수예술은 특정한 기능과 용도와는 철저히 분리되어야 한다.'고 했다. 일상생활과는 무관한 쓸모없는 것이어야 진정한 예술이라는 뜻이었으니, 쓸모가 있는 의자는 예술의 지위에 오를 수 없었다. 쓸모를 얘기하기에는 그다지 쓸모가 없는 의자였음에도.

근대디자인산업디자인은 산업과 예술의 결합이다. 강관의자를 만든 브로이어나 빨강·파랑 의자를 만든 리트벨트는 예술가였을까? 디자이너였을까?

인간은 물질을 활용하기 위한 방법을 끝없이 탐구한다. 인간이 물질을 다루지만 물질적 변화도 인간에게 영향을 끼친다. 지난 세기 동안 창조적인 기획자들에 의해 수없이 많은 의자들이 출현했다. 편안한 의자들은 우리에게 무슨 짓을 했을까? 뼈와 근육은 사용하지 않으면 점점 퇴화된다. 지속적인 의자 생활은 허리와 골반과 엉치뼈와 대퇴근을 무기력하게 한다.

인류가 본격적으로 의자 생활을 시작한 것은 19세기부터였다. 운동만으로 장시간의 의자 사용으로 인한 신체 손상이 상쇄되지는 않는다. 가급적 의자를 떠나야 한다. 허리 아픈 현대인의 탈 의자! 호모 에렉투스로의 회귀를 도울 수 있는 미래의 의자는 어떤 모습일까?

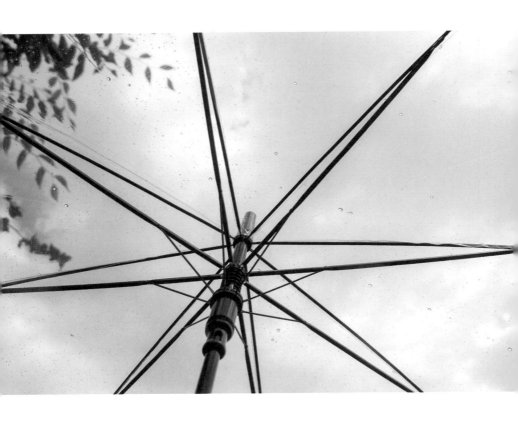

투명 비닐우산

우산 속에서

나만의 우산

어렸을 때는 비닐우산을 많이 썼다. 대나무 자루에 여러 갈래의 댓살이 붙어 있고 그 위에 파란 비닐을 덮은 것이다. 10원쯤 했던 것 같다. 싼 가격만큼 허술하게 만들어져 바람이라도 세게 불면 펄러덩 뒤집히면서 비닐은 찢어지고 우산살도 부러져 버린다. 우산대를 꼭 붙들어봤자 헛일, 비를 쫄딱 맞고 만다. 낙하산이 되었다고 킥킥대지만, 젖은 몰골은 초라하기 이를 데 없다.

여덟 살 무렵이었나? 할아버지께서 어디선가 그럴듯한 우산을 하나 사 오셨다. 보통은 비닐이 파란색인데, 이 우산은 투명한 흰색에 약간 두툼했다. 우산대와 살의 연결 부위도 야무져 보였다. 보통 우산 대는 대나무 마디가 제대로 다듬어지지 않아 울퉁불퉁한데, 이 우산은 대가 비교적 매끈했고 약간 굵었다. 20원쯤 했던 듯.

이 우산을 쓰고 골목으로 나서면 투명한 비닐 막을 통해 비에 젖은 호박꽃도 보이고 멀리 미나리꽝도 보인다. 맞은편에서 다가오는 사람의 표정도 읽힌다. 비가 오면 우산 너머의 바깥을 더 유심히 보게 된다. 할아버지께서 벼루에 먹을 갈아, 작은 붓으로, 우산대에, 내 이름을, 한자로 써 주셨다. 비가 내리면 할아버지께서는 대충 아무 우산

이나 들고 나가셨지만, 중요한 자리에 가실 땐 내게 양해를 구하고 그 우산을 빌려 쓰고 가셨다. 내 전용, 내 소유, 나만 쓸 수 있는 우산! 늘 나눠 쓰고, 같이 쓰고, 물려 쓰던 시절에, 나만의 우산은 자존감까지 한껏 북돋아주는 것이었다.

1964년 황금종려상을 받은 영화 <쉘부르의 우산>에서는 우산이 감미롭게 표현되어 있다. 이 영화는 쉘부르에 있는 우산 가게가 배경이라는 점 외엔 우산과는 별 상관도 없다. 우산과 관련된 특별한 사건은 없지만 우산 쓴 남녀 주인공이 포스터의 스틸 컷으로도 사용되었다. 오프닝 영상에서 또 우산이 등장한다. 알록달록한 십각형 우산들이 비 내리는 거리에서 분주하게 움직인다. 파란 우산, 깜장 우산, 찢어진 우산은 없지만, 이마를 마주대고 걸어가는 우산들에서 어릴 적 불렀던 동요가 떠오른다. 아름답고 순수했던 시절, 첫사랑의 아련함을 우산으로 은유한 어른들의 동화다.

하늘에서 물이 마구 떨어지는데 우산이 없다면 얼마나 당황스러울까? 한 손으로 우산대를 잡은 채, 또 한 손으로 우산살이 모여 있는 곳을 힘껏 밀어 올리면 둥근 지붕이 펼쳐지고 이내 아늑하고 평온한 공간이 만들어진다. 나 하나만을 위한 것이지만 누군가와 같이 쓰는 경우도 있다. 내 자리에 그를 들이는 것이다. 은밀함을 만끽하기엔 우산만한 것이 없다. 우산은 연인들이나 다정한 사이를 더욱 긴밀하게 결속시켜 준다. 우산을 펼치면 이동식 아지트가 생긴다.

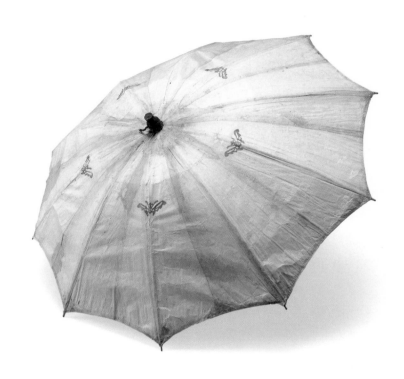

조선시대의 종이우산, 국립민속박물관

호사와 취향

우산의 기원은 동서양이 별로 다르지 않다. 우산雨傘의 원조는 양산陽傘인데, 傘은 비나 햇빛을 가리는 차양 막의 모양을 본뜬 상형문자에서 유래했다. 햇빛을 가리니 양산이고 비를 막으니 우산이다. 영어의 경우, 양산Parasol은 '태양을 막다para+sol'라는 뜻이며, 우산Umbrella은 '그늘·그림자Umbra'를 뜻하는 라틴어에서 기원했다.

우산이든 양산이든 파라솔이든 엄브렐러든 햇빛이나 비를 피하기 위한 도구지만 초기에는 상류층만이 소유할 수 있었다. 기원전부터 중국에서는 우산양산이 지위의 상징으로 사용되었는데, 가죽이나 깃털, 실크 등의 고급 소재가 사용되었다. 일반 백성들은 비가 오면 값싼 종이우산을 썼다.

종이우산이 중국에서 유입된 이후 우리나라에서도 만들어졌다. 대나무 자루에 가는 댓살을 방사형으로 돌려 박고 방수와 내구성을 위해 종이 막에 기름을 발랐다. 이후 천으로 된 우산과 비닐우산 등으로 발전하면서 종이우산은 이제 박물관에나 가야 만날 수 있다.

사용자 친화적인 우산

오늘날의 박물관 방문객들은 전시 관람 외에도 자신만의 특별한 경험을 찾는다. 그 중 하나가 기념품 구입인데, 박물관 기념품Museum Goods은 방문 경험을 환기시키는 물건으로 선물용품으로도 인기다. 공

예품, 복제품, 패션 소품 등으로 실생활에서는 자주 쓰이지 않지만 방물장수의 보따리에서 나온듯한 온갖 물품들이 심리적, 정서적 즐거움을 준다. 그래서 그냥 상품이 아니고 '문화상품'이다.

30여 년 전, 박물관 기념품으로 우산을 디자인했다. 한글 자모 ㄱ, ㄹ, ㅓ, ㅠ 등를 패턴화하여 천에 염색한 것이다. 우산 위로 빗방울이 떨어지듯 경쾌하고 리드미컬한 분위기가 만들어졌다. 그런데 생산 업체가 주문 수량이 5,000개 이상이어야 제작이 가능하다고 했다. 소비자 반응을 가늠하기 어려웠고 재고가 쌓일지도 모른다는 우려에 포기하고 대신 한글을 활용한 넥타이나 스카프를 만드는 것으로 만족할 수밖에 없었다.

이후 외국의 박물관에서 개발한 기념품들을 관심 있게 보고 있었는데, 뉴욕현대미술관 MoMA(Museum of Modern Art)의 우산이 눈에 띄었다. 고흐의 <The Starry Night 별이 빛나는 밤>이 프린트된 것이었다. 자신들이 소장하고 있는 작품 이미지를 기념품에 프린트하여 고흐를 연상시키는 한편, 미술관의 대외 홍보도 겸하고 있었다. 놀라웠던 것은 그림이 우산 겉면이 아니라 안쪽에 프린트되어 있었다는 것이다. 보통 우산의 장식이나 꾸밈은 천의 겉면에 하기 마련인데, 엉뚱하게 안쪽에 있는 것이다. 덕분에 비가 내리는 궂은 날에도 우산을 펼치면 색다른 감흥에 빠질 수 있다. '별이 빛나는 밤'이나 '푸른 하늘,' 자랑이나 과시를 위해 썼던 양산과는 달리 나를 흐뭇하게 해주는 우산이다. '사용자 친화적'인 디자인!

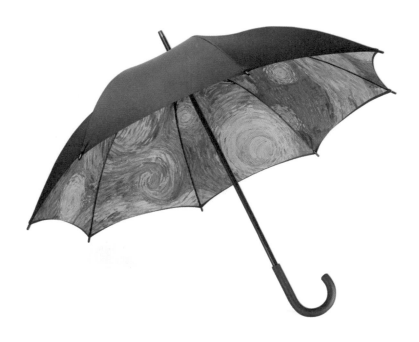

고흐의 The Starry Night이 프린트된 MoMA의 우산

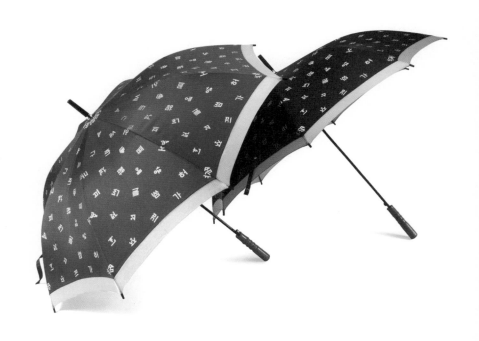

한글 자모를 시각요소로 활용한 우산

여러 번 쓰는 일회용

현관 신발장 안에 예닐곱 개 이상의 우산이 있다. 자동차 트렁크에도 두어 개, 사무실 귀퉁이에도 두어 개. 골프 우산에서부터 2단 접이 우산, 유명 브랜드의 명품 우산, 투명한 비닐우산 등. 내키는 대로 들고 나가면 된다.

우산은 이제 흔한 물건이다. 받을 생각 없이 빌려주는 것이 책이라지만, 빌려준 우산이야말로 돌려받기를 기대하지 않는다. 내 것, 네 것이라는 개념도 없고, 비가 오더라도 우산을 먼저 차지하겠다는 쟁탈전도 없다. 더욱이 비 그치면 순식간에 천덕꾸러기 신세. 쓰지 않고 들고 다니는 우산처럼 성가신 게 있을까? 그럼에도 불구하고 우산이 여전히 매력적인 이유는 대체 불가능성 때문이다. 지난 세월 동안 비약적으로 기술이 발전했고 다양한 방식으로 디자인된 우산이 등장했지만 전통적인 우산을 온전히 대체할 물건이나 서비스는 나오지 않았다.

갑자기 소나기가 쏟아지면, 급한 대로 일회용 우산을 구입한다. 금속이나 플라스틱 살에 투명한 비닐이 덮여 있다. 엉성하지만 과거의 대나무 비닐우산과는 비교가 안 되게 훌륭하다. 일반 우산은 사용 후 잘 말리지 않으면 퀴퀴한 냄새가 남지만 비닐우산은 재질상 냄새가 거의 나지 않고 뭐가 묻어도 물로 한번 헹구면 그만이다.

투명해서 반대쪽에서 걸어오는 사람의 진로를 알 수 있고, 비닐막 위로 쪼르르 구르는 빗방울을 바라보는 것도 좋다. 되돌려 받을 생각이 없으니 빌려주기에 주저됨이 없고, 비가 그친 뒤, 어디엔가 놔두

고 와도 크게 안타까울 것도 없다.

잃어버려도 아깝지 않은, 그런데 생각보다 잘 잃어버리지도 않는다. 일회용이라 했는데 벌써 몇 번이나 쓰고 있다.

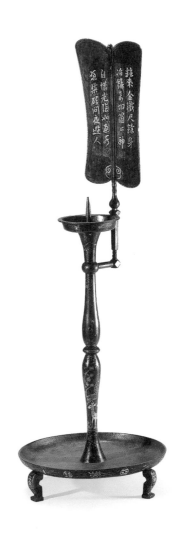

조선시대의 철제은동입사시명촛대(鐵製銀銅入絲詩名燭臺), 국립중앙박물관

불을 담다

훔친 마술

'불난 집에 부채질 하지 말라'고? 부채 바람이 산소를 공급하기 때문이다. 그런데 성냥불은 입으로 혹~ 불면 꺼져 버린다. 순간적인 바람이 불을 꺼뜨리는 것이다. 바람이 불을 일으키기도 하고 재우기도 한다. 불은 주변을 초토화시키지만 일단 꺼지고 나면 온데간데없다. 감쪽같이 자취를 감추어버리니 마술이 따로 없다. 아라비안나이트에 나오는 <알라딘의 마술램프>도 이러한 불의 성질을 빗댄 것이 아닐까?

어느 옛날, 천둥과 번개가 치더니 정체를 알 수 없는 벌겋고 뜨거운 것이 떨어져 주변을 밝히며 숲의 사방으로 번져나갔다. 얼마 후 이 뜨거운 존재가 어느 정도 사그라지자, 호기심 많은 누군가가 숲 근처로 갔다. 그곳은 그들이 거주하던 동굴보다 환하고 따뜻했다. 어디선가 구수한 냄새도 솔솔 풍겨 왔는데, 미처 도망치지 못해 불길에 통구이가 된 멧돼지나 노루였을 것이다. "우와~ 구수한 냄새! 부드럽고 맛도 좋아!" 꺼지지 않은 불은 온기로 몸을 덥혀 주었고 어두운 밤에는 주위를 밝혀 주었다.

화들짝 나타나서 가뭇없이 사라지는 불! 탈 동안에는 두 가지 강

력한 특성을 발휘한다. 열과 빛이다. 열은 음식을 가공하고 추위를 이
길 수 있도록 함으로써 인류의 생존을 도왔고, 빛은 생활환경을 개선
하여 문명을 발전시켰다.

그리스 신화에 따르면 불은 프로메테우스Prometheus가 신으로부
터 훔쳐 인간에게 준 것이다. 마술과도 같아 신이나 가질 법한 것인
데, 이것을 인간도 가지게 되었다. 이 귀중한 불을 잘 간수해야 했다.
그런데 불을 꺼지지 않게 계속 보관하는 것은 너무 어려워서 필요할
때마다 불을 만들어 낼 궁리를 하게 되었다. 마침내 인간은 스스로 불
을 만들었다.

불의 그릇

불은 만들었지만 불을 계속 잡아 둘 방법이 없었다. 프로메테우
스가 불은 주었지만 그릇까지 챙겨주지는 않았다. 담아둘 방법이 없
다면 무슨 소용이란 말인가?

결국 등燈이 고안됐다. 50여 년 전, 어렸을 때 처음 보았던 호롱
불. 호롱은 불을 밝히는 데는 불편함이 없지만 생김새는 질박하다. 하
얗고 둥그스름한 몸체에 손잡이가 달려 있고, 동그란 뚜껑이 심지꽃
이 역할을 한다. 윗부분에 성냥으로 불을 붙이면 바닥까지 늘어져 있
는 심지가 기름을 빨아들이며 계속 불을 밝힌다. 외출할 때는 호롱을
상자에 담아 가지고 다닌다. 이 불 상자를 초롱이라 하는데, 보통 나
무틀에 사면이 유리창으로 된 투박한 형태지만 용도와 목적에 따라

정성들여 꾸미기도 했다.

꽤 공들여 만든 등잔도 있다. 나무로 만든 봉황의 등에 홈을 파고 쇠로 만든 등잔을 올려놓은 것이다. 화려하고 장식적인 형태와 색채, 매달 수 있는 고리 등 그 매무새로 보아 사찰의 법당을 밝히는 데 사용되었음직하다. 공양供養을 위해 특별히 제작된 것일 수도 있다.

과학적인 불은 근대기에 등장한다. 1879년, 기존의 석유등이나 가스등에서 진일보한 에디슨Thomas Edison의 백열등이 발명되었다. 수십 시간 동안 꺼지지 않는 탄소필라멘트 전등이 등장하면서 본격적인 조명의 시대가 열렸다. 반세기 후인 1938년, 인맨George Inman이 에디슨의 백열등보다 효율이 좋고 수명도 긴 형광등을 완성했다. 우리나라에 처음 들어온 서구식 조명은 등유를 사용하는 남포Lamp등이고, 처음 들어온 전기 조명은 1887년 에디슨사가 경복궁 안의 건천궁에 설치한 백열등이다.

전등이라고 하면 우선 떠오르는 이미지가 백열전구다. 떨어지는 물방울처럼 아래쪽으로 내려오면서 원형이 된다. 달걀인 듯, 물새알인 듯 미끈하게 흘러내리는 곡선미가 관능적이다. 전등의 원형이자 전등디자인의 고전이라 하겠다. 투명한 유리 안의 반짝이는 필라멘트 불꽃이 보석처럼 영롱하다. 백열전구가 얼마나 우아하고 매혹적인지는 하얀 가래떡처럼 길쭉한 형광등과 비교해 보면 알 수 있다. 형광등은 백열등보다 밝기는 하지만 백열전구의 실루엣만큼 감성을 자극하지는 않는다. 그런 시각 경험의 누적 때문인지 전등을 표현하는 대표적인 아이콘은 여전히 백열전구의 형상을 따른다.

불멍!

 삼국시대부터 조선시대까지 흔히 쓰였던 촛대는 초를 꽂거나 얹을 때 쓰는 도구로 촉가燭架나 촉대燭臺라고 한다. 촛대는 등 자체는 아니지만 등을 이루는 중요한 요소다. 은銀과 동銅으로 장수와 복을 기원하는 사슴, 소나무 등의 십장생 무늬가 장식되어 있는 조선시대의 촛대가 있다. 반사판에는 입사기법入絲(바탕에 홈을 파고 다른 재료를 박아 넣는 것)으로 시가 새겨져 있다. 반사판이란 초꽂이 옆에 붙은 얇은 쇠판으로 화선火扇이라고 한다. 이리저리 돌려 촛불의 밝기를 조절하며, 바람에 불꽃이 일렁거리거나 꺼지지 않도록 한다. 빛을 모아 증폭시켜주는 갓이 함께 달리는 경우도 있다.

 이 반사판은 나비의 모습을 닮았는데, 불꽃이 일렁이면 건너편 벽면에 너울대는 나비처럼 그림자가 어른거린다. 시중에서 판매하는 전통 공예품은 장식이 과할 뿐만 아니라 반사판도 나비의 형상을 너무 직설적으로 표현해서 운치가 떨어진다. 입사로 되어 있는 글귀를 보자.

목제봉황모양등잔(木製鳳凰形燈盞), 국립중앙박물관

粧來金鐵尺餘身 장래금철척여신
쇠를 곱게 꾸며 만든 한 자 남짓한 크기로

冶鑄奇功箇箇神 야주기공개개신
두드리고 다듬은 솜씨는 하나하나 신비롭구나.

自惜光陰如過客 자석광음여과객
나그네 스쳐가듯 빠르게 타버리는 불꽃

憑渠欲問夜遊人 빙거욕문야유인
너와 더불어 긴 밤 지새운 이가 누구던고.

　　전반 두 구는 촛대의 제작 솜씨를 칭송하는 것이고 후반 두 구는
이를 보고 느끼는 감흥이다. 3구의 나그네 스쳐가듯 빠르게 타버리는
불꽃自惜光陰如過客이라는 내용은 '세상은 만물이 잠시 머물렀다 가는 여
관이요, 세월은 영원한 나그네夫天地者, 萬物之逆旅. 光陰者, 百代之過客'라고 한
이백의 시를 연상시킨다. 세월도, 불꽃도 나그네다. 나그네? 어디서
왔다가 어디로 가는지 모른다. 시간의 흐름이 덧없으니 공간 또한 덧
없기는 마찬가지다. 일렁이며 타들어가는 불꽃을 보고 있으면 시공
이 무상하다. 불멍~!

시가 새겨져 있는 반사판

빛을 디자인하다

핀란드는 수많은 섬과 호수, 숲으로 이루어진 추운 나라다. 낮이 계속되는 백야白夜로 잘 알려져 있지만 겨울이 되면 오후 서너 시만 되어도 어둑어둑해진다. 일찌감치 밤이 시작되니 흑주黑晝(깜깜한 낮)라고 할 만하다. 디자인은 주변 환경을 다듬고 개선하는 것과 연결되어 있다. 백야 기간 동안의 숙면을 위해 창을 가려야 했고 춥고 긴 밤을 견딜 난방과 조명 기구도 필요했다. 핀란드가 패브릭과 목재가구, 조명디자인이 발달한 배경이다.

어느 상점에서 선반에 놓인 얼음덩이와 맞닥뜨렸다. '불을 품은 얼음'이었다. 조명과 얼음에 대한 오마주! 1996년, 하리 코스키넨Harri Koskinen이 이 둘을 결합한 블록램프Block Lamp를 디자인했다. 차가운 얼음에 싸인 전구가 먼저 얼까? 전구의 뜨거운 열기에 얼음이 먼저 녹을까? 얼음과 불의 격렬한 맞섬이다.

하리 코스키넨은 이 블록램프만이 아니라 여타 디자인 과업을 수행한 경력으로 많은 디자인상을 수상했다. 그는 적절한 재료, 간결한 형태, 적정한 기능을 특징으로 하는 북유럽 디자인의 전통을 잘 구현하고 있다. 핀란드인이 가장 중시하는 덕목이 정직과 단순함인데, 그역시 정직을 앞세운다. "작업의 목적은 좋은 가치를 지향해야 하며, 그것을 실행하는 과정 역시 반드시 정직해야 한다."고 했다. 레스토랑에서부터 호텔까지 다양한 공간에서 차가운(?) 열기를 내뿜고 있는 이 전등을 뉴욕현대미술관은 컬렉션의 하나로 소장하고 있다.

전등디자인은 전등의 외관을 꾸미는 데 초점이 맞추어진다. 그

러나 그릇은 껍데기일 뿐, 궁극적으로는 '어떤 빛을 어떻게 취할 것인가, 빛을 담는 그릇은 어떠해야 하는가?'가 핵심이다. 빛은 공기나 물처럼 우리 주변에 늘 있지만, 만져볼 수 없다. 그러나 빛이 없다면 사물의 형상도 공간도 인지할 수 없기에 희미하게라도 무엇인가를 볼 수 있다면 빛이 존재하는 것이다.

시간은 공간 속에서 흐르고, 공간은 빛에 의해 지각된다. 빛은 시간과도 연계된다. 시대가 바뀌어도 공간과 시간의 변주에 의해 세계가 구축되는 것은 변하지 않는다. 시간과 공간을 은유하는 빛, 불을 담은 빛의 디자인은 영원하다.

하리 코스키넨의 블록램프, 1996

새봄 크기온크기름 立春大吉 建陽多慶 경자년

탈네모틀 글자로 표현한 김주성의 입춘대길 건양다경

174

문자 오디세이

새의 뾰족한 입

네모 칸이 쳐진 공책에 연필로 'ㄱ,' 'ㅎ,' '어머니,' '아버지' 등을 쓰면서 읽기와 쓰기를 배웠다. 시간이 흐르면서 서툴렀던 읽기는 점차 숙달되고 삐뚤빼뚤했던 글씨들도 나름의 모양새를 갖춰 나간다. 오랜 세월 동안 글씨를 쓰면 잘 쓰든 못 쓰든 자신의 성정이 담긴 필체가 만들어진다. 영혼이 담긴 수제手製 글씨체!

글자는 생각이나 감정을 표현·전달하는 데 사용하는 도구다. 인류는 이 도구에도 당대의 사상과 이용 가능한 기술을 반영해 다양한 글자체를 개발했다.

초기에는 작대기나 뾰족한 돌멩이 따위를 사용했겠지만, 붓이나 펜 같은 발전된 필기구가 등장하고 이를 오래 사용하면서 필기구의 특성이 담긴 글씨가 만들어졌다. 붓은 부드럽고 유연한 글씨체를, 펜은 날카롭고 힘찬 글씨체를 만들었다. 붓과 펜을 사용했던 때의 복고적 정서를 환기시키는 캘리그래피Calligraphy가 새삼 인기를 끄는 시절이다.

유명한 글씨체는 꾸준히 글씨를 써왔던 이들에 의해 만들어졌다. 붓으로 글씨를 쓰던 시절, 석봉체는 사자관임금이 내리는 문서나 외교 문서를

쓰는 관리이었던 한호의 글씨이고 추사체는 학자이자 평생 글씨에 천착했던 김정희의 글씨다. 중국의 왕희지체나 안진경체 역시 글씨와 문장을 가까이 했던 그들의 이름에서 딴 것이다.

과학과 기술이 발전한 현대에는 특별한 경우가 아니라면 글자는 보통 인쇄된 것이다. 복제를 전제로 특정한 구조와 모양으로 개발된 글자들을 '글자체Font 또는 글꼴'이라고 한다. 필기 글씨체는 개인의 감각과 노력에 의해 만들어졌지만, 인쇄된 글자체에는 기술, 시대정신, 미학이 반영된다.

모든 글자는 '부리Serif체'와 '민부리Sans-serif체'로 구분된다. '부리'는 새의 뾰족한 입을 뜻하고 '세리프'는 돌기를 말한다. 산세리프에서의 '산Sans'은 '없음None'을 뜻하는 프랑스어다. 글자의 부리는 기존의 펜이나 붓으로 쓴 글씨를 활자화하는 과정에서 장식 요소로 남은 것이다. 아직까지 지속되는 손글씨의 화석화 된 흔적이다.

무표정한 글자

전 세계적으로 널리 쓰이는 라틴알파벳은 고대 이집트와 페니키아의 상형문자, 고대 그리스 문자를 통해 성립된 로만Roman체를 근간으로 한다. 로만체는 로마제국기에 썼던 글자체로 당시 유행한 로마네스크로마식 건축양식과 닮았다. 로마네스크 건축의 특징 중 하나가 기둥이 열 지어 서있고 기둥의 위쪽 부분에 장식이 달려 있는 것이다. 이 양식은 고대 그리스 신전에서 자주 사용되었던 것이지만 로마제

국은 그리스 문명을 전향적으로 수용했다.

　로마네스크 건축의 기둥은 중간부분이 위아래보다 가늘어 보이는 착시현상이 생기지 않도록 중간 부분을 조금 더 불룩하게 만들었다. 이런 양식을 엔타시스Entasis(배흘림기둥)라고 한다. 로만체 역시 세로획의 중간 부분이 약간 더 불룩하고 위쪽에는 건축 기둥에서의 장식처럼 세리프가 달려 있다. 로만체는 애초 대문자로만 운영되었지만 중세 이후 읽고 쓰기 편하도록 소문자가 추가되었다. 우아한 형태의 고전적 세리프체가 완성되어 '올드로만체'라는 명칭으로 지금까지 이어지고 있다. 글자 기둥의 불룩했던 부분을 직선으로 변경한 것을 '모던로만체'라고 한다.

　로마제국은 게르만족의 일파인 고트족에 의해 멸망했다. 역사적인 원망 때문인지 전통 양식에서 벗어난 생경한 양식을 고트양식고딕식이라고 했다. 글자에서도 기존의 로만체와는 다른, 세리프가 없거나 투박하고 거친 것들을 고딕체라 지칭했다. 사실 고트족은 고딕양식과는 별 상관이 없었지만, 낯선 것을 야만으로 폄훼하려는 의도가 깔려 있었다. 고딕이라는 수식은 등장할 당시에는 무시와 경멸의 표현이었다.

　구텐베르크의 인쇄술 발명으로 커뮤니케이션 환경이 급변하면서 복제인쇄를 위한 글자 원형이 필요해졌다. 본격적으로 글자체가 등장한 것이다. 로만체가 꾸준히 사용되고 있었지만, 중세의 종식과 르네상스의 전개, 산업혁명을 거치면서 과학과 합리성에 기반 한 근대가 열렸다. 단순, 명료함이라는 기치 하에 글자에도 근대정신이 담기게 되었다. 사회문화 전반에 영향을 끼친 기능주의 미학이다.

20세기 초반, 건축의 주요 이념은 통칭 국제주의Internationalism 양식으로 일컬어지는 기능주의적 단순함이었다. 장식 없는 육면체 형태, 평평한 흰 벽, 넓은 유리창, 개방형 평면 등이 특징이다. 서울 청계로에 있는 3·1빌딩이 이러한 양식이다. 이 시기에 맞물려 등장한 글자체가 세리프가 없는 유니버스Universe(우주, 만물)체다. 이름처럼 다양한 매체와 목적에 광범위하게 사용되었다. '국제'나 '유니버스'는 모두 통합, 보편, 획일성을 지향한다.

고대, 로마네스크 건축 양식과 로만체 글자가 우아한 장식미를 공유했듯이 근대, 국제주의 건축과 유니버스체는 장식의 배제라는 조형적인 연대를 이뤘다. 그것이 '시대정신'이었다. 이후 전 세계적으로 가장 많이 쓰이게 된 국제주의 글자체는 유니버스체와 거의 흡사한 헬베티카Helvetica체로 단순한 형태와 명료한 가독성, 중립적인 성격을 띤다. 세리프가 달린 우아한 로만체는 고전성, 세리프가 없는 무표정의 헬베티카체는 현대성Modernity을 상징한다.

네모 밖으로 나간 한글

글자는 모두 그림에서 기호를 거쳐 마침내 문자체계로 완성됐지만, 한글은 조선의 임금이었던 세종과 학자들이 정책적, 계획적으로 만든 글자다. 만든 이와 시기가 분명하다는 점, 제자製字 원리와 사용법에 대한 해설서가 있다는 점 등 문자역사에서 유래를 찾기 힘든 과학적이고 독창적인 글자로 꼽힌다.

한글 글자도 부리체인 명조체 계열과 민부리체인 고딕체 계열로 나뉜다. 중국 '명明나라 시대明의 글자체'라는 뜻이 담긴 명조체는 보다 정확히는 송조체宋朝體에 가깝지만, 근대기 일본에서 번역한 용어를 그대로 받아들여 사용했다. 고딕체도 마찬가지다. 앞서 살펴보았듯이 '고딕'이라는 개념이 역사적으로 논란이 있었음에도 지금껏 관습적으로 사용하고 있다. 이를 대체하기 위해 1990년대 초반 명조체를 '바탕체'로, 고딕체를 '돋움체'로 변경했다. 연구에 따르면 부리가 있는 글씨가 눈에 더 잘 인식된다. 오래 집중해서 읽어야 하는 책이나 신문 등의 본문으로는 바탕체가 적합하고, 제목이나 돋보여야 할 글자로는 돋움체가 효과적이다. 바탕체는 얌전하고 돋움체는 당당하다.

표음문자인 알파벳은 자모가 일렬로 배열되는 선線적 구조, 표의문자인 한자는 각 글자가 완성형인 점點적 구조를 띤다. 한글이 하나의 사각형 덩어리로 느껴지는 것은, 만들 당시에는 한자 문화권에 속해 있어서 한글 음절을 한자와 동일한 구조로 배치했기 때문이다. 그러나 한글은 자모가 상하좌우로 조합되기 때문에 선적·점적 특성을 모두 갖고 있다.

네모틀 글자란 한자처럼 모든 글자를 사각형 틀에 맞춘 것이다. 받침 유무에 관계없이 한 음절의 폭과 높이가 같다. 가령, '가'와 '각'이라는 글씨에서, 자모가 'ㄱ,' 'ㅏ'로 같지만, 받침이 있는 '각'에서는 '가'에서 보다 'ㄱ'이 작아지거나 납작해진다. 글자의 전체 모양을 사각형에 맞추었기 때문이다.

반면 탈네모틀 글자는 초성, 중성, 종성에 해당하는 공간을 미리 정해 놓기 때문에 받침이 있거나 획이 많으면 사각형 틀을 벗어나게

한글 자소(ㄷ, ㄱ, ㅡ, ㅣ)로 구성한 한재준의 붉은 한

탈네모틀 글자로 표현한 한재준의 세상을 밝혀라

된다. 자모의 많고 적음에 따라 글자의 폭이나 높이가 달라진다. 그간 주로 사용해 왔던 네모틀 글씨는 가로쓰기 방식에 적합하지 않고, 창제 원리에도 맞지 않는다는 의견이 많았다. 새롭게 도입된 폰트 개발 프로그램은 탈네모틀 글자체의 개발을 더욱 용이하게 하고 있다.

그림이고 싶은 글씨

그림에서 기원한 글씨는 태생적으로 그림으로서의 유전자가 남아 있다. 알파벳 문화권에서는 오래 전부터 타이포그래피Typography(활판술)라는 장르가 출현했다. 알파벳은 낱글자를 배열하여 단어를 만들고 행과 구절을 이루면서 특정한 의미를 드러낸다. 조판 과정에서 단어와 문장은 선으로, 구절은 면으로 지각되는데, 이렇게 기하학적으로 환원된 요소는 조형적 실험과 시각적 유희를 자극한다. 글자들을 다각적으로 운용해 대비와 긴장, 호기심 등, '구조의 미'를 표현하는 것이 타이포그래피다.

한자는 글자의 군집보다는 각 글자간의 통일과 균형, 심리적 조화라는 '내적 의미'를 중시한다. 선과 면으로 인식되는 알파벳이 타이포그래피 표현에 유리하다면 점과 점으로 인식되는 상형문자 기반의 한자는 픽토그래피Pictography(그림문자) 표현에 적합하다. 그렇다면 한글은?

알파벳 타이포그래피가 유입되면서 한글을 소재나 주제로 한 타이포그래피가 광범위하게 시도되고 있다. 한글은 선조·점조의 리듬

을 모두 가지고 있어 타이포그래피나 픽토그래피 표현에서 알파벳이나 한자만큼의 효과를 내기는 어렵다. 그러나 이런 한계가 오히려 독창적인 한글 타이포그래피를 펼쳐나갈 수 있는 특성이 될 수 있다. 한글의 조형적 변주를 굳이 타이포그래피라고 말할 필요도 없다.

한글의 독보적인 특징 중 하나가 제자 원리다. 네모틀에 갇혀있었던 자소들이 제자 원리에 맞게 틀을 벗어나면 자유로워진다. 틀 벗어나기탈네모틀는 한글 글자체의 혁명이다. 글자의 일부로만 작동했던 'ㄹ'이나 'ㅕ' 등이 각자의 존재감을 드러낼 수 있게 되었다. 자소의 '독립만세'라고 하겠다. 탈네모틀 글자는 탈모던Post-Modernity의 실천이다. 알파벳 타이포그래피를 단순히 번안하는 '따라 하기' 수준의 한글 타이포그래피는 짝퉁이다. 한글은 우리 영혼의 집이며, 한글의 본성이 살아 있는 구조미의 탐구는 지속되어야 한다.

메르세데스-벤츠, BMW의 엠블럼

전통과 혁신

품격의 벤츠

벤츠를 구입하는 이유에 대해서 물어 보면 "자동차 하면 벤츠지"라는 대답을 많이 듣는다. 실제 독일에서는 메르세데스-벤츠Mercedes Benz와 BMWBavarian Motor Works에 대해 어떻게 생각하는지 재독동포에게 물어봤다. 전통적인 부자들은 벤츠를, 고소득전문직과 신흥부자들은 BMW를 선호한다고 했다. 한편 폭스바겐Volkswagen(국민차)은 그 명칭처럼 가성비 높은 자동차로 보수적이고 근검한 사람들이 주로 선택한다고 한다.

100여 년의 역사를 가진 벤츠는 세계에서 가장 성공한 럭셔리 브랜드 중의 하나다. 벤츠를 타는 사람들이 지불하는 것은 자동차의 가격이 아니라 그것이 주는 자부심과 이미지에 대한 대가라는 말이 있을 정도다. 벤츠는 1900년대 히틀러부터 오늘날의 국가 원수, 왕실 귀족, 성공한 기업인, 유명 운동선수와 연예인 등 이른바 출세한 사람들이 애용하는 자동차로, 기술력과 안전성은 물론 전통과 명예를 상징한다.

벤츠는 엔지니어 고틀립 다임러Gottlieb Daimler와 카를 벤츠Karl Friedrich Benz의 합작으로 탄생했다. 1차 세계대전에서 패전한 독일이

극심한 불황에 직면하면서 군수용품을 생산하던 다임러와 벤츠 역시 심각한 경영난을 맞게 된다. 이를 극복하기 위해 1926년 두 회사가 합병하여 회사명은 다임러·벤츠, 브랜드는 메르세데스-벤츠가 되었다.

1926년부터 사용한 브랜드마크는 벤츠의 동그란 원월계수 안에 다임러의 삼각별하늘·땅·바다이 들어간 형태다. 2차 세계대전 때에도 벤츠는 자동차나 전차뿐 아니라 비행선, 전투기, 고속정, 잠수함에 사용되는 엔진도 만들었는데 그러한 상징성이 담긴 것이다.

2006년 슈투트가르트에 총 12개의 전시실을 갖춘 메르세데스-벤츠뮤지엄이 세워졌다. 1886년 칼 벤츠가 발명한 최고 시속 16km의 가솔린 삼륜차페이턴트 모터바겐에서부터 1927년산 스포츠왜건 'S,' 지금까지의 자동차 중에서 가장 아름답다는 1936년 형 '메르세데스-벤츠 500K 스페셜 로드스터,' 다양한 원리로 작동하는 미래 자동차 등 기술과 디자인이 결합된 벤츠의 모든 것이 전시되어 있다. 첨단 전시 기법과 디지털 인터페이스로 구축된 전시장이지만 전반적인 분위기는 묵직하고 고급스럽다.

벤츠는 묵직함과 고급스러움이라는 '벤츠다움'을 지향한다. 벤츠는 '차가움의 미학'으로도 일컬어지는 독일 바우하우스의 이념을 포섭하는 단정한 이미지를 추구한다. 필요할 때마다 대대적인 혁신을 했지만 완전히 새롭기보다는 더욱 견고하게 보수화되어 왔다. 단단하고 논리적인 형태는 수십 년간 지속되고 있는 벤츠의 특징이다.

얼마 전부터 벤츠는 기능 중심의 논리적 조형에서 보다 감성적인 디자인을 시도하고 있다. 이를테면 아방가르드Avant-Garde 스타일의 출시다. 자동차의 얼굴이라 할 그릴에 삼각별 브랜드마크를 큼직하게

붙인 것이다. 기존의 전통적인 스타일Exclusive보다 화려하고 역동적이다. 덕분에 아저씨들의 차라는 인식에서 벗어나 젊은 층을 고객으로 흡수하고 있다. 그즈음 여타 자동차 회사들도 자신의 브랜드마크를 큼직하게 키워 그릴에 붙였지만 점차 시들해지고 벤츠만이 자신의 독창적인 스타일로 정착시켰다.

긴 역사와 전통을 기반으로 벤츠에서 발표하는 모델은 당대의 기술적 전형으로 받아들여진다. 디자인 역시 유행을 선도해 왔다. '선도적 역할'이 벤츠의 전통이다. 전통이란 과거 어느 때의 고정된 지점이 아니라 시간이 흘러도 자신의 이념을 실현하려는 태도와 자세, 항상성恒常性을 말한다. 벤츠의 슬로건은 여전히 "자동차의 미래The Future of the Automobile"다.

역동적인 BMW

BMW는 1916년 뮌헨에서 비행기용 엔진을 만드는 회사로 출발하여 1923년 첫 이륜차를 시작으로 1929년부터 자동차를 만들기 시작했다. 메르세데스-벤츠, 아우디와 함께 일명 독일 프리미엄 3사로 불린다. 차량 자체의 이미지만 떠올리면 세 회사 중에서 가장 스포티한 성향이 강하다. 지향하는 바도 "궁극의 질주하는 기계Ultimate Driving Machine"다.

콩팥 모양의 그릴Kidney Grille은 1931년에 도입된 이후 BMW의 패밀리 룩을 구축하면서 BMW만의 상징이 되었다. 이 독특한 그릴의

슈투트가르트에 있는 메르세데스-벤츠뮤지엄

페이턴트 모터바겐(Patent Motorwagen, 특허 받은 자동차),
메르세데스-벤츠뮤지엄

BMW가 우리에게 보다 강렬하게 알려진 것은 <007 골든 아이>다. 당시 BMW의 최신모델인 '로드스터 Z3'가 매력적인 스파이 제임스 본 드피어스 브로스넌와 함께 이 영화에 등장했다.

실제 BMW는 역동적이고 감각적인 측면에 공을 들인다. 특히 '아트카 프로젝트'는 BMW의 대표적인 이미지 메이킹 전략으로 성격이 전혀 다른 스포츠와 아트를 접목시킨 것이다. 스포츠는 승리를 추구하며 예술은 아름다움을 지향한다. 모터스포츠와 예술을 결합하겠다는 아이디어를 낸 사람은 경매전문가 에르베 풀랭이었다. 그는 예술에 조예가 깊었고, 르망대회에도 참가한 아마추어 레이서였다.

풀랭에게는 당대 최고의 예술가인 알렉산더 칼더Alexander Calder라는 친구가 있었다. 칼더는 모빌 조각의 창시자로 키네틱 아트의 거장이다. 풀랭은 우선 BMW의 후원을 이끌어낸 뒤 칼더를 설득했다. 스포츠카를 조각품이자 움직이는 캔버스라고 본다면 칼더에게도 꽤 유혹적인 제안이었다. 마침내 칼더는 경주용 차에 다양한 색상을 입혀 풀랭의 기발한 상상을 현실로 만들었다. 1975년에 시작된 아트카 프로젝트는 이후 앤디 워홀과 프랭크 스텔라, 로이 리히텐슈타인, 제프 쿤스 등 당대 최고의 예술가들이 참여하면서 그 명성을 이어가고 있다.

1973년에 설립된 BMW뮤지엄에는 아트카 프로젝트 최초의 모델인 BMW 3.0 CLS에서부터 앤디 워홀 등이 작업한 경주용 차가 전시되어 있다. BMW 관계자는 "BMW는 단순히 자동차를 만드는 기업이 아니라 사회의 일원으로 그 사회적 책임을 다하기 위해 다양한 문화예술 활동을 지원하고 있다"고 말했다. 이와 더불어 'BMW 7시리즈 코리안 아트 에디션'도 진행했다. 이때 등장한 것이 나전칠기 기법이

다. 우아하게 빛나는 자개 효과를 차량의 실내인테리어에 활용한 것이다.

파란색과 흰색이 교차되는 BMW의 브랜드마크는 과거 항공기 제작사였기 때문에 파란 하늘과 회전하는 프로펠러를 상징한다는 설이 있었지만 이건 덧붙여진 스토리텔링일 뿐, 본사의 소재지인 바이에른바바리아주의 문장에서 기원한 것이다. 어쨌든 이 브랜드마크의 모양새나 색상은 매우 경쾌하고도 현대적이다. 여기에 스포츠, 아트, 강렬한 스파이 이미지, 스토리텔링이 덧붙여지면서 BMW의 이미지가 만들어졌다.

뮤지엄의 약속

뮤지엄이 커뮤니케이션 활동과 촉진 전략을 효과적으로 수행하기 위해서는 먼저 상품과 서비스, 경험 등을 아우르는 메시지가 명확해야 한다. 이를 통해 소비자가 매력을 느끼고 전시를 관람하거나 상품을 구입하는 등 참여 행위로 연결될 수 있다. 브랜드 이미지가 만들어지는 과정이다.

브랜드는 약속이자 그 약속을 지키겠다는 의지다. 브랜드 이미지가 명쾌한 조직은 그 조직이 약속한 혜택이 지켜질 것으로 인식된다. 이를테면 루브르나 MoMA의 브랜드 이미지는 품질과 신용에 대한 약속으로 소비자들에게 '혜택'에 대한 지속적인 기대감을 불러일으킨다.

모든 뮤지엄은 특정한 이념과 가치를 추구한다. 설립 주체나 소

뮌헨에 있는 BMW뮤지엄

알렉산더 칼더의 아트카 BMW 3.0 CLS, BMW뮤지엄

장품, 조건과 특성에 따라 뮤지엄의 목표와 활동이 달라진다. 메르세데스-벤츠뮤지엄은 '전통과 최고의 품질'이라는 벤츠의 이념을, BMW뮤지엄은 '혁신과 사회적 책임'이라는 BMW의 이념을 재생·확장시킨다. 벤츠는 전통을 강조하지만 수시로 혁신Reform하며 BMW는 혁신Innovation을 도모하지만 전통을 포기하지 않는다.

전통과 혁신은 변증법적 대응관계다. 서로를 부정하지만 없어서는 안 될 필연적인 동반자다. 혁신이 뒤따라야 전통이 쌓이고, 전통에 기반 한 혁신이어야 존재의 의미가 생긴다.

Digital Boogie-Woogie, 2003, 박 현 택

박현택의 Digital Boogie Woogie, 2003

몬드리안 부기우기

공감각

〈Boogie Woogie Dancing Shoes〉와 〈Yes Sir, I Can Boogie〉는 1970
년대 말 팝송으로 우리나라에서도 유행했다. '부기우기'는 아프리카
계 미국인들로부터 시작되어 1930~40년대에 유행했던 재즈 음악이
다. 단순한 리듬이 반복되는 형식이지만 수시로 화려하게 변주되어
춤곡으로 많이 쓰였다. 경쾌하고 신나는 피아노 연주에 온몸이 절로
반응한다. 리듬이 몸짓으로 변환되는 것이다. 그렇다면 피아노나 드
럼 소리를 눈에 보이게 할 수 있을까? 또는 왈츠나 탱고의 리듬을 그
림으로 표현할 수 있을까? 화가 칸딘스키는 베토벤 교향곡 5번에서
느껴지는 리듬을 점으로 표현했다. 눈으로 점을 따르다 보면 마음속
에서 울려온다. 다다다 당~ 다다다 당~.

외부에서 온 자극을 정확히 인지하기 위해 우리는 시각·청각·후
각·미각·촉각이라는 오감을 동원한다. 여기에 심안心眼(마음의 눈), 촉觸
(직감, 예감)과 같은 심리적인 부분까지 더해진다. 감각은 서로에게 영
향을 주면서 공감각적인 체험으로 발전한다. 그러나 귀에 들리는 소
리와 눈에 보이는 형상이 어떻게 상호작용 하는지, 그것이 실제로 가
능한 것인지를 과학적으로 검증하기는 어렵다. 예술가들은 그들의

예민한 감수성을 발휘해 이러한 효과를 시도해 왔으며, 우리는 그 결과물인 예술작품에서 상호 연관성을 느낀다. 예술의 역사 속에서 음악은 종종 새로운 회화의 장르를 탄생시키는 촉매가 되었다.

음악과 회화만이 아니다. 조선중기의 문신 고산 윤선도는 자신의 집 사랑채 이름을 녹우당綠雨堂이라고 했다. 녹우는 집 뒤편의 비자나무 숲에 솨~ 하며 바람이 불어오면 마치 '녹색 비가 내리는 듯하다'는 의미다. 서늘한 바람의 기운을 녹색의 비로 은유한 것이다. 청각으로 느끼는 바람을 시각 이미지로 치환한 것이니 이 역시 공감각적 표현이다.

에즈라 파운드Ezra Pound는 예술가를 '인류의 촉각'이라고 했다. 청정 하천에 사는 쉬리나 산천어는 수질의 변화를 가장 먼저 알아챈다.

악보(베토벤 심포니 No. 5.)를 점으로 표현

예술가들 역시 사회 환경의 변화에 민감하다. 예민한 촉수로 환경의 변화를 앞서서 감지한다. 그들의 감수성은 음악, 미술, 문학 등을 통해 발현되지만 마침내 보통 사람의 일상까지도 변화시킨다.

뜨거운 리듬

음악에 조예가 깊었던 칸딘스키는 회화도 음악적 맥락으로 접근했다. 작품에 대해 이야기할 때도 '대위법'이나 '화음'같은 음악용어를 자주 사용했다. 그는 '회화가 사물의 단순한 재현을 넘어선다면 얼마나 더 재미있을까? 색채나 형태를 악보처럼 표현할 수는 없을까?'라는 화두로 회화 발전의 새로운 전기를 마련했다. 색과 선의 근원적인 관계에서부터 작품과 관람자 사이의 정신적인 교감에 천착했던 그의 작품과 예술 이론들은 20세기 미술 전반에 큰 족적을 남겼다.

칸딘스키가 음악과 회화의 교집합을 꾀했다면 핀란드의 건축가였던 알토Alvar Aalto는 예술과 기술의 결합을 시도했다. 그가 주축이 되어 1935년에 설립한 가구회사가 아르텍Artek(art+technology)이다. 어설픈 절충주의나 장식 대신 생산과 품질의 기술적 전문성에 치중하는 국제주의 양식, 바우하우스의 핵심 이념을 반영한 것이다. 그러한 활동들에 기반하여 근대적인 디자인의 개념이 정립되었다. 최근 국내외의 여러 대학에서 '아트 앤 테크놀로지' 전공이 개설, 운영되고 있는데, 이는 향후 예술·디자인과 융합한 장르가 더욱 다채롭게 확장될 것이라는 징후이다.

칸딘스키로 대변되는 '뜨거운 추상'은 작가 자신의 감흥이나 사상을 다양한 색채와 형태로 자유분방하게 표현한 것이다. 활달하고 격정적이다. 이에 비해서 몬드리안의 작품은 정형화된 선과 면, 색채를 이용해 화면을 계획적으로 분할한다. 단정하고 절제되어 있다. 몬드리안의 작품세계는 '차가운 추상'이다.

차가운 리듬

몬드리안은 유럽을 떠나 에너지와 역동성이 넘치는 새로운 도시 뉴욕으로 이주한다. 맨해튼 남단의 바둑판 모양의 시가지를 가로지르는 대로가 브로드웨이다. 이곳은 그가 말년을 보냈던 20세기 전반에 최고조로 번영했으며 지금도 세계적으로 유명한 연극과 뮤지컬들이 공연되고 있다. 직각으로 힘차게 뻗어나가는 도로, 직육면체 건물들로 이루어진 도시는 그가 추구하던 신조형주의의 이념이 실체화된 곳이기도 했다. 그는 바흐와 재즈를 좋아했는데, 단순한 모티브를 활용해 리드미컬하게 변주해 나가는 자신의 작품세계와 닮아서가 아니었을까? 교사이자 목사였던 아버지의 영향으로 몬드리안은 평생 독신으로 금욕적인 생활을 했지만 놀랍게도 춤 솜씨는 수준급이었다고 한다.

뉴욕의 고층 빌딩 위에서 야경을 내려다보면 몬드리안의 〈Broadway Boogie Woogie〉가 떠오른다. 선과 면의 단순한 구성인데 경쾌하고 즐겁다. 선들 사이사이에 배열된 짙은 사각형 모티브에서

시각적인 스타카토짧고 또렷하게의 리듬이 느껴진다. 땡땡거리며 달리는 전차 소리도 들리는 듯하다. 큰 사각형들은 거대한 건물이나 기념물 또는 어떤 구역으로, 작은 사각형들은 깜박이는 교통 신호등의 정지와 출발을 상상하게 한다. 잘 구획된 시가지와 휘황한 네온 불빛 사이로 일명 '옐로 캡'이라는 노란 택시들이 달리는 거리는 활기차고 수다스럽다. 브로드웨이의 찬란한 야경에 당시 유행했던 부기우기의 흥겨운 리듬을 오버랩시켜 추상적 언어로 표현한 것이다. 몬드리안은 작품에 자신의 예술적 이상과 시대정신을 담았다. 자신의 흥興까지도.

몬드리안의 신조형주의 이념은 당대에 건축, 인테리어, 디자인으로 발전한 '데슈틸De Stijl(양식)'을 거쳐 지금 우리들의 삶 속에까지 들어와 있다. 패션 브랜드 이브 생 로랑과 프라다, 루이비통, 버버리 등은 모두 몬드리안의 기하학 패턴을 제품은 물론 매장 인테리어에까지 활용하고 있으며, 몬드리안이라는 명칭의 아파트, 호텔, 타운 등에 이르기까지 지속적으로 재생되고 있다. 조형세계에서의 '몬드리아니즘 Mondrianism'은 하나의 메타언어가 되었다.

60여 년이 지나 몬드리안의 〈Broadway Boogie Woogie〉가 다시 호출되었다. 〈Digital Boogie Woogie〉로 오마주한 것이다. 지난 세기 예술이 타 장르와의 원만한 교호를 시도했다면 금세기는 장르간의 융합, 이종격투기라 할 정도의 격변 속에 있다. 멀티미디어, 하이퍼텍스트, 디지털이미지 등으로 수식되는 새로운 이 시대에는 또 어떤 리듬이 우리를 열광시킬까?

가장 오래된 연필, 파버카스텔박물관

올 댓 연필

연필의 기억

'연필 따먹기'는 연필 두 자루를 책상 위에 맞대놓고 번갈아가며 손가락으로 쳐서 상대의 연필을 바닥에 떨어뜨리는 놀이다. 내 짝은 선수였다. 몽당연필 두어 자루를 그에게 투자해 주면 돌아올 땐 서너 자루가 된다. 연필심 대결도 있었다. 두 개의 연필심을 맞대고 힘을 주어 상대의 심을 부러뜨리는 것인데, No.2라고 써져 있는 노란색 미제 연필은 이 대결에서 늘 지존이었다. 미제 연필은 부의 상징이자 자존심이었다.

19세기 후반 연필이 우리나라에 들어온 이후, 국산 연필은 1940년대 중반에 처음 생산되었다. 당시의 연필은 심이 잘 부러졌고, 심을 감싸고 있는 나무도 질이 좋지 않아 깎기가 힘들었다. 잘 부러지니 자주 깎아야 하고, 잘 깎이지 않으니 연필 깎기는 여간 성가신 일이 아닐 수 없었다.

연필 깎기는 중학생이 되면서 뜸해졌다. 주요 필기구가 볼펜이나 만년필로 바뀌었기 때문이다. 그렇지만 오랜 시간 동안 세 손가락으로 연필을 잡아서인지 아직도 가운데 손가락 끝마디가 '무지외반증' 발처럼 튀어나와 있다.

다시 연필을 가까이 하게 된 것은 미술대학 입시 준비 때다. 하얀 석고상을 마주하고 소묘를 하려면 4B연필이 필요하다. 연필의 대명사로 파버카스텔Faber-Castell이 꼽히지만, 그 시절 내가 추앙했던 최고의 연필은 미쓰비씨 하이유니MITSUBISH Hi-Uni였다. 20~30원짜리 동아연필이나 문화연필만 알고 있던 내가 큰마음 먹고 구입한 4B연필은 잠자리가 그려진 300원짜리 톰보Tombow인데, 최고가품 미쓰비씨 하이유니는 물경 1,200원이었다. 그런데 이 엄청난 연필을 대충 쓰고 버리는 이들이 있었다. 심~봤다! 얼른 주워놨다가 하얀 볼펜대에 꽂아 사용했다.

소묘할 때 수정하기 쉽도록 목탄이나 콩테도 사용했다. 이때는 장난삼아 식빵 덩어리로도 지웠다. 식빵은 좋은 지우개 역할을 한다. 길쭉한 숯 막대기인 목탄은 손이 더러워지지만, 콩테는 연필처럼 나무로 감싸져 손에 묻지 않아 편리했다. 그 콩테가 사람 이름이었다는 건 나중에야 알았다.

연필이 오늘날의 모양을 가지게 된 것은 프랑스의 화학자이자 화가였던 콩테Nicola Jacques Conte 덕분이다. 그는 1795년에 흑연과 점토를 섞은 심을 고온에서 구워 쉽게 부러지지 않는 필기구를 만들었다. 미술재료로 사용되는 콩테는 흑연과 점토 혼합물에 색소와 왁스가 첨가된 콩테크레용이다. 오늘날의 연필도 콩테의 제조법에서 발전된 것이다.

1880년대 후반에 생산된 딕슨 램슨 앤티크 연필깎이, 연필뮤지엄

연필의 귀환

강원도 동해시에는 최근에 개관한 연필뮤지엄이 있다. 묵호역에서 내려 건너편 언덕배기를 올려다보면 '연필뮤지엄'이라는 로고가 붙은 건물이 보인다. 연필뮤지엄은 우리나라에서는 이곳이 최초인데, 연필을 사랑했던 디자이너가 30여 년 동안 수집한 각양각색의 연필이 수집·전시되어 있다.

2층과 3층이 전시공간이다. 2층에는 연필이 탄생하기까지의 역사와 제작 과정 등의 설명을 시작으로 전 세계 캐릭터 시장을 장악하고 있는 월트디즈니의 캐릭터 연필들, 세계 유명 뮤지엄과 갤러리에서 개발한 연필들이 있다. 3층에 오르면 세계적인 빈티지연필, 골동연필을 비롯하여 우리 시대의 건축가, 소설가, 디자이너, 화가 등이 사용했던 연필과 그들의 일면을 엿볼 수 있는 소품들이 함께 전시되어 있다. 외국의 유명 인사들이 사랑한 연필, 연필을 주제로 한 영상물도 감상할 수 있다. 4층은 연필과 문구류, 기념품이 구비된 상점과 푸른 동해를 한눈에 품은 카페가 자리하고 있다. 따뜻한 차를 마시며 연필과 함께 했던 추억을 되새길 수 있다.

연필은 왜 12자루일까? 연필 한 통을 한 다스 또는 한 타打(셈하다, 계산하다)라고 한다. '다스ダース'는 영어 dozen¹²개 묶음을 일본식으로 발음한 것이고, 우리는 일본어를 그대로 받아들여 외래어로 정착시켰다. 12라는 숫자는 수천 년 간 사용해 왔던 12진법의 영향이다. 시계나 달력, 12간지 등에서도 12진법의 흔적이 남아 있다. 주로 시간 단위에 쓰이는 12진법이 연필 묶음에도 사용되었다는 게 의아하긴 하다.

연필은 왜 노란색이 많을까? 어렸을 때 연필심 부러뜨리기를 했던 No.2 연필이 노란색이었는데, 연필의 색깔 중 가장 흔한 것이 노란색이다. 왜, 언제부터 노란 연필이 등장한 것일까? 최초의 노란 연필은 빅토리아 여왕이 소유한 Kohinoor 옐로우 다이아몬드에서 이름을 딴 코이누르Koh-I-Noor사에서 개발됐다. 그즈음 중국에서 품질 좋은 흑연이 생산되었고, 연필 산업을 선도한 미국의 연필 제조사들이 중국산 흑연을 사용한 자사의 연필이 세계 최고임을 강조했다. 이때 연필에 중국 왕실을 상징하는 노란색을 입혔다. 이 같은 컬러 마케팅에 힘입어 오늘날에도 미국에서 생산하는 연필의 75%가 노란색 연필이라고 한다.

연필은 왜 6각형일까? 연필은 보통 엄지, 검지, 중지 세 개로 잡는다. 연필 없이 세 손가락을 가지런히 모아 보면 삼각형의 빈 공간이 생긴다. 이 빈 공간에 연필이 자리하는 것인데, 인체공학적으로는 삼각형 연필이 가장 잡기 편하다. 또는 삼각형의 배수인 육각, 구각 등이 손에 잘 맞는다. 육각형 연필은 연필심의 한쪽이 닳으면 연필을 조금씩 돌리면서 쓸 수 있다는 이점이 있다. 그렇다면 둥근 연필은? 둥근 연필은 책상 위에서 잘 굴러 떨어진다. 육각형 연필은 제작 공정상, 둥글게 만들 때보다 목재 낭비도 적다.

초기의 연필이라 할 '세계에서 가장 오래된 연필'이 파버카스텔 박물관에 소장되어 있다. 17세기에 지은 독일의 가정집 지붕을 수리하던 중 발견된 것이다. 당시 목수가 실수로 남겨둔 것인데, 지난 300여 년 간 그곳에 그대로 있었던 모양이다. 이 연필은 보리수나무 두 조각이 샌드위치처럼 양쪽에서 흑연을 감싼 형태이다.

연필심은 흑연과 점토를 혼합해 구운 것으로 이 둘의 비율에 따라 강도와 진하기가 달라진다. 유형에 따라 H Hard나 B Black 또는 F Fine Point 또는 Firm로 표시되는데, H와 B는 앞에 숫자를 붙여 등급을 나눈다. H는 심이 단단하고 색은 옅은 것으로, 앞의 숫자가 높아질수록 더욱 단단해지고 색은 옅어진다. H계열은 연필심을 뾰족하게 깎을 수 있어 정교하게 표현되어야 하는 설계도면을 그릴 때 많이 활용된다. 흑연이 많이 섞인 B계열은 심의 강도가 무른 대신 색은 진한데, 앞의 숫자가 높아질수록 더욱 물러지고 진해진다. 살짝만 그려도 진하게 연필 선이 드러나 소묘나 드로잉용으로 많이 쓰인다. 이 둘의 중간 형태인 HB는 적당히 단단하고 진해 보통 필기용으로 쓴다.

콩테의 제조법에 따라 만든 연필로 독일의 파버사가 성공하고 있을 때, 미국에 있는 소로앤드컴퍼니도 연필을 생산하고 있었다. 이곳에서는 연필 등급을 H와 B가 아닌 H와 S Soft를 사용했다. H보다 더 단단한 것은 'H.H.'로, S보다 더 부드러운 것은 'S.S.'로 표기했다.

소로 Henry David Thoreau 는 호숫가의 숲으로 들어가 2년여간을 생활하고 그때의 경험을 『월든』이라는 책으로 남겼다. 이상과 실천이 조화를 이룬 대안적 삶의 모델을 수려한 문장으로 표현했다는 평을 받는다. 소로앤드컴퍼니는 소로의 부친이 운영하는 연필생산 업체였으며, 그 역시 10여 년간 가업에 참여하여 좋은 연필을 만들기 위한 연구와 기술개발에 힘썼다.

삶을 닮은 연필

휴대하기 편하면서도 비싸지 않은 필기도구는 글을 쓰는 사람에게 신세계를 열어 주었다. 생각을 전하려면 글씨를 써야 하고, 글씨를 쓰려면 붓이 필요했던 예전의 선비들은 문방사우벼루, 먹, 붓, 종이를 한 묶음으로 애호했는데, 종이 외의 문방삼우 역할을 연필 혼자 수행하게 되었다. 펜으로 글씨를 썼던 이들도 마찬가지다. 잉크도 필요 없고, 필기의 흔적이 선명하게 남으면서도 많이 뭉개지거나 번지지 않는다. 게다가 지우고 다시 쓸 수도 있었다. 오래전부터 여러 사람들의 노력에 의해 완성된 연필은 명실 공히 필기구의 대명사가 되었다.

깎거나 쓸 때 들리는 사각사각 소리, 나무향 등 오감을 자극하는 연필은 아날로그적이다. 연필은 추억 속의 사소한 물건에 불과할지도 모르지만, 과거에는 보석에 못지않은 귀한 물건이었다. 세상을 바꿀 수 있는 새로운 아이디어도 결국 연필로 구체화 되었다. 연필은 인류가 쌓아온 위대한 유산의 숨은 공로자라 할 만하다. 연필심인 흑연 C(炭素)은 다이아몬드와 화학성분이 같아 둘 다 불에 타면 사라지지만 연필은 영원한 기록을 남기고 다이아몬드는 영원한 사랑을 기약한다.

깎고, 부러지고, 쓰고, 지우고, 다시 깎았던 연필은 우리의 삶과 닮았다. 자신을 사르며 무엇인가를 추구하는 행위는 경건하다. 연필이 아름다운 것은 그때그때 닳아가면서도 의미 있는 흔적을 남기기 때문이 아닐까!

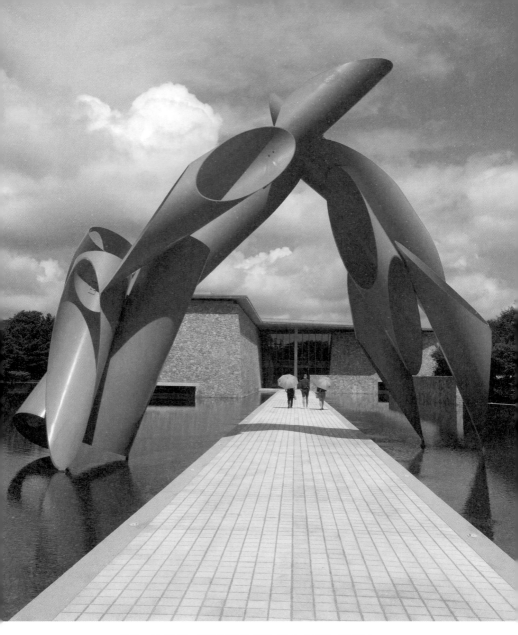

본관으로 향하는 진입로(물의 정원 위)에 설치된 아치웨이

산 속의 산

산중별서

산들의 본거지인 강원도, 골프장으로 잘 알려진 참나무 골Oak Valley을 지나면 산이 또 하나 있다. 뮤지엄산! 다리와 허리의 근력을 강화하려면 골프가 마땅하겠지만, 다리와 감성을 단련하려면 뮤지엄 산으로 가야 한다.

입장권을 받아들고 마당으로 들어서면 돌로 쌓은 바람벽 사이로 내부의 정원이 엿보인다. 사랑채와 대문간을 끼고 정원이 펼쳐져 있고 연못을 지나 안채, 후원과 별채로 이어지니 잘 지어진 별서정원別墅庭園(전원에 지은 별장)이라고 해야겠다.

들어서자마자 서둘러 안채로 향하면 정원을 제대로 감상하지 못한다. 조각 작품들과 꽃들로 이루어진 정원을 천천히 느끼고 호흡하면서 걸어가야 한다. 안채본관까지는 수백 미터, 547걸음 정도 걷다보면 콘크리트와 돌로 마감된 구조물이 앞을 가로막는다. 다음에 무엇이 나타날지 모르게 설계되어 있어 지금 어디쯤에 서 있는지 종종 헷갈릴 때도 있다.

잠시 숨을 고르고 방향을 꺾어 돌아서면 커다랗고 삐죽삐죽한 조형물이 전신을 드러낸다. 잔잔한 물위에서 화들짝 용솟음치는 빨간

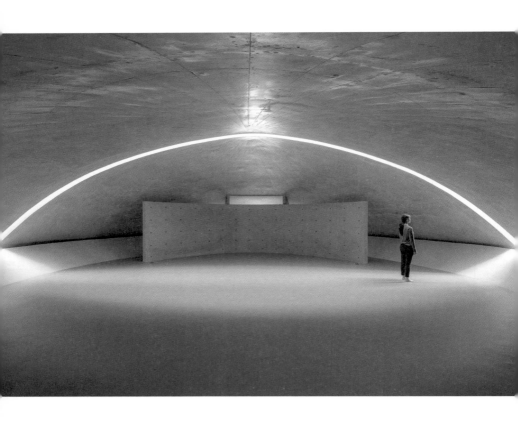

돔 형태의 명상관 : 아치형의 천장 틈새로 숲 냄새와 빛 파장이 스며든다.

문이다. 알렉산더 리버만Alexander Liberman이 디자인한 아치웨이Archway, 깍지 낀 손이 연상된다. 안채로 들어가기 위한 중간 문이자 뮤지엄산의 시그니처 조형물이다. 뒤쪽으로는 거울 같은 수면 위로 본관 건물이 얌전하게 떠 있다. 파란 하늘과 뭉게구름도!

시작부터 그러하듯 이곳에서는 뮤지엄 자체를 감상하는 것이 좋다. 대개 어딘가를 방문하면, 우선 공간건물을 먼저 느끼게 된다. 뮤지엄산에서도 예외는 아니다. 방문 이후 기억 역시 전시품보다는 공간의 이미지가 먼저 떠오른다.

뮤지엄산에도 전시실이 있고 예술작품들도 있다. 물론 그것들도 차차 보게 된다. 하지만 뮤지엄산 자체가 최고의 감상 대상이다. 별서정원에서는 방 안에, 마루 위에, 별채에 무엇이 있는지 그리 중요하지 않다. 건물과 방의 형식이나 구조, 정원의 짜임새, 동선, 환경과의 조화를 감상해보는 것이 더 중요하다. 이곳은 말 그대로 산SAN(Space. Art. Nature.)이기 때문이다.

빛과 콘크리트

2013년에 개관한 뮤지엄산은 일본의 건축가 안도 타다오安藤忠雄가 설계했다. 하늘에서 내려다보면 기하학형삼각형, 사각형, 원형 건물들이 죽 연결되어 있다. 총 길이 700여 미터. 태백산맥의 기운이 희미하게 어려 있는 산자락과 모던건축 특유의 단정함은 강렬한 대비를 일으키지만, 하늘로 올라가서 볼 수는 없으니 항공사진을 참고하는 수

밖에 없다.

마침 개관 10주년 기념으로 <안도 타다오-청춘>이 전시중이다. 그는 '빛과 콘크리트의 건축가,' 금욕과 절제를 의미하는 '스토아학파 적 건축가'라는 평을 듣고 있다.

안도 타다오 전은 2017년, 일본 도쿄의 신미술관에서도 개최되 었다. 전시장 옆에 그가 1989년에 설계한 '빛의 교회카스가오카 교회'를 재현해 놓았다. 실제보다 조금 작게 만들었지만 신의 광휘를 은유하 는 십자형으로 들이치는 빛의 파장은 오사카에 있는 원작과 견주어 도 손색이 없었다. 무릇 모든 건축이 빛을 구현하기 위해 노력하지만, 그가 연출한 이 탁월한 빛의 향연이 그에게 '빛과 콘크리트의 건축가' 라는 수식을 붙여준 듯하다.

그의 전매특허라 할 노출콘크리트 공법이란 타설 후, 거푸집을 제거한 상태 그대로 마감하는 방식을 말한다. 별도의 마감재나 후가 공이 없이 콘크리트 자체의 물성질감과 빛깔을 활용한 빈티지 감성의 건 축이다. 르 코르비지에Le Corbusier 등 이전의 건축가들도 이미 써왔던 공법이지만, 지금은 안도의 브랜드로 자리 잡았다.

그는 젊은 시절에 접했던 모더니즘 미학기하학적 간결함에 일본 고 유미라 할 와비사비佗び寂び적 특징소박함, 차분함을 가장 잘 표현해 낼 수 있는 소재가 회색빛 콘크리트였음을 간파했던 듯하다. 일본식으로 번안된 근대 건축공법, 서구화된 일본 미라고 할 만한 노출콘크리트 는 우리나라에서도 수십 년째 유행이다. 제주도의 유민미술관, 본태 박물관 등을 비롯해 그가 설계한 건물들이 꽤 많다. 안도 류의 건축들 도 많다.

산으로 간 예술

나오시마는 일본의 지중해라 할 세토나이카이瀨戶內海에 있는 예술 섬이다. 산업폐기물이 누적되어 거의 버려지다시피 한 섬이었는데, 기업가와 건축가안도 타다오가 의기투합하여 박물관, 미술관 등을 건립하는 한편, 섬 주민들의 참여에 의해 세계적인 명소로 탈바꿈했다. 이곳에 안도가 설계한 지추미술관地中美術館, 이우환미술관 등이 있으며 미술관과 호텔이 결합된 베네세하우스도 있다. 안도는 가혹한 자연에서 낭비를 줄이면서도 빛과 사람의 일상을 고려한 질박하고 단순한 북유럽 스타일의 건축에 감명받았다. 그러한 관심을 통해 섬이라는 자연에 예술을 결합시켰다.

뮤지엄산에는 삼각코트, 제임스터렐관, 명상관 등 여느 뮤지엄과는 다른 독특한 공간들이 있다. 처음 이곳에 왔을 때 나오시마가 떠올랐는데, 아니나 다를까, 관계자에 따르면 나오시마 예술 프로젝트를 많이 참고했다고 한다. 나오시마의 지추미술관에도 삼각코트와 제임스터렐관이 있으며, 이우환미술관에도 명상실이 있다.

〈안도 타다오-청춘〉전은 건축물 모형에서부터 스케치까지 두루 전시하고 있다. 건축가 자신이 설계한 공간에서 열리는 최초의 전시인데 뭔가 아쉬움이 남는다. 액자에 끼워진 건축도면, 목제 모형, 영상 등을 통해 다양하게 연출했지만, 전시 콘셉트는 밋밋하고 조명 연출도 효과적이지 않다. 전체적으로 어둑한 벽에 걸려 있는 도면과 모형 건축물을 꼼꼼히 살펴보긴 어렵다. 설사 잘 보인다 한들 수백 점에 이르는 딱딱한 건축도면과 사진, 모형 등에서 무슨 감동이 일까? 많

이 보여주려 하다 보니 정작 중요한 것을 놓친 듯하다.

안도 타다오는 건축가이지만 건축만이 아닌 예술로서의 공간, 의미로 가득한 환경을 구현하기 위해 노력한다. 건축에서 출발해 마침내 '살아 있는 장소'를 열망한다. 그러한 시도로 예술건축을 섬나오시마으로, 산뮤지엄산으로 가져갔다. 전시를 통해 그의 비전과 성취를 실감할 수 있기를 기대했는데, 산만한 조명, 흐릿한 건축도면을 들여다보느라 눈은 따갑고 다리도 나른하다. 카페라테 한잔 들고 문 밖으로 나서면 산으로 둘러싸인 연못과 전망대 같이 툭 트인 테라스가 있다. 혀끝은 달콤해지고 눈가는 청량해진다.

하오의 명상

뮤지엄산은 종이박물관, 미술관, 판화공방, 스톤가든, 제임스터렐관 등으로 구성된 복합공간이다. 제임스터렐의 작품은 회화나 조각이 아니라 '빛과 공간'이다. 가령, 사각으로 뻥 뚫린 구멍을 통해 하늘을 바라보는 식이다. 이게 작품이라고? 구름이 흘러가는, 별이 반짝이는 등 시시각각으로 변화하는 하늘이 작품이다. 관객의 시점에 액자를 들이밀어 변화무쌍한 자연을 새삼 느끼게 한다. 뮤지엄산에 어울린다.

뮤지엄 방문에서 최악의 적은 '관람피로'다. 휴식하러 왔는데, 동시에 피로와도 싸워야 한다. 여러 해 전, 영국박물관The British Museum에 갔을 때다. 관람에 지친 사람들이 로비의 바닥에 앉아 쉬고 있었다.

시간적 여유만 있었다면 나도 그렇게 했을 것이다.

다행히 이곳, 뮤지엄산에는 명상관이 있다. 명상冥想은 눈을 감고 생각을 잠재우는 것이다. 여러 종교에서 취하는 훈련법이며, 심리학자와 뇌 과학자들은 신을 영접하는 체험과정으로 명상을 지목하고 있다. 명상관에서는 몸을 눕히고 고요히 있어야 한다. 잔잔한 음악에 취해 잠이 든다고 해서 민망할 것도 없다. 잠이야 말로 최고의 휴식이자 치유요, 명상 아니던가.

뮤지엄에서 한잠 자고 온다면 그야말로 진짜 휴식이다.

보이지 않는 뮤지엄

'보이지 않는 건축'이라는 화두가 유행했었다. 일본의 세토나이카이가 한 눈에 내려다보이는 곳에 키로산亀老山 전망대가 있다. 이 전망대는 하늘에서 내려다보지 않는 한 보이지 않는다. 산을 깎아서 조성한 대지에 전망대를 설치한 뒤, 다시 이곳을 메워 나무를 심었다. 전망대는 있지만 외부에서는 산의 모습만 보일 뿐이다. 일본에는 이러한 방식의 건축이 많다. 펜션도 이런 식으로 짓는다. 숲 속의 나무를 베고 펜션을 짓지만, 펜션의 높이가 주변 나무숲의 높이를 넘지 않도록 한다. 다 짓고 나면 외부에서는 숲만 보인다.

초기의 뮤지엄산은 입소문으로만 유지했는데, 최근 들어 관람객 유치에 열심인 것 같다. 산중별서가 많은 방문객으로 시끌벅적해지는 것은 바람직하지 않지만 어쩔 수 없는 형편에 처한 듯하다. 쾌적함

본관 옆 물의 정원에 떠 있는 테라스

의 유지와 관객몰이는 어디쯤에서 타협해야 할까?

　서울에서 뮤지엄산까지는 자가 운전으로 두어 시간 또는 시청 앞과 종합운동장에서 하루 네 번 운행하는 유료 셔틀버스를 이용해야 한다. 이래저래 꽤 불편하지만 안도 타다오가 말했다.

　"자연과 함께 살아가는 생활은 그 풍요뿐만 아니라 그 가혹함까지 받아들이는 것이다."

낙산 등줄기를 따라 이어지는 한양도성 성곽

낙산 대장장이

청룡의 등지느러미

영국의 정치가인 윈스턴 처칠은 "We shape buildings, thereafter they shape us우리는 건물을 만들지만, 그 후에는 그 건물이 우리를 만든다."라고 했다. 건물집과 삶이 불가분의 관계에 있음을 말한 것이다. 집이 모이면 마을이 된다. '우리가 마을을 만들지만, 그 후에는 마을이 우리를 만들게 될 것임'은 자명하다.

나즈막한 봉우리가 낙타 등처럼 솟아있다고 하여 낙산낙타산이다. 낙산은 한양의 좌청룡이다. 인왕산 아래의 효자동, 옥인동, 창성동 등이 서촌이고 낙산 아래의 동숭동, 이화동, 연지동, 효제동 등이 동촌이다. 좌청룡에 기대 있는 동네인데 동촌이라니? 좌청룡은 임금이 있는 궁궐을 기준으로, 동촌은 지리적 방위를 따른 것이다.

낙산의 능선을 따라 청룡의 등지느러미처럼 한양도성이 뻗어있다. 도성 길을 따라 걸으려면 서촌에서 시작해도 되고, 남산 부근에서 시작해도 된다. 동대문에서 출발하면 낙산 언덕의 카페에서 느긋하게 커피를 마시고, 다시 천천히 걷는다. 한 시간 이내에 야트막한 정상을 넘어 혜화문에 다다른다. 이때쯤이면 적당히 출출해지는데, 오래된 노포 칼국수 집이 즐비한 혜화동과 삼선교, 성북동쪽으로 향한다.

총 길이 18.6Km 정도의 도성을 드나들기 위해 동서남북에 네 개의 대문과 소문을 냈다. 대문들의 명칭은 한양도성 구축 총괄 책임자였던 정도전이 맹자의 가르침인 인의예지신仁義禮智信(사람이 갖춰야할 다섯 가지 도리)에서 가져왔다. 동대문仁(흥인지문), 서대문義(돈의문), 남대문禮(숭례문), 북대문숙정문이다. 인의예지신이라더니 智와 信은 어디에 있나? 본래 북대문의 명칭은 홍지문弘智門(큰 지혜의 문)으로 하려 했다. 그러나 백성들이 지혜가 생기면 다스리기 힘드니 '지혜를 드러내지 않는다'는 뜻의 숙청문肅淸門으로 했다가, 1523년부터 '고요히 안정되어 있다'는 뜻의 숙정문肅靖門으로 바꾸었다. 200여 년 후, 도성의 서북쪽과 북한산성을 잇는 탕춘대성을 지으면서 이 성의 대문 이름을 홍지문으로 했다. 홍지문은 이때부터 도성의 실제적인 북대문으로 활용되었다. 사소문으로 동소문혜화문, 서소문소의문, 남소문광희문, 북소문창의문/자하문이 있으며, 비상시에 사용되는 아주 작은 문暗門도 곳곳에 나 있다. 그렇다면 信은 또 어디에? 종로에 있는 보신각普信閣이다.

　한양도성은 크게 여섯 구간으로 나뉘는데, 백악구간창의문↔혜화문, 낙산구간혜화문↔흥인지문, 흥인지문구간흥인지문↔장충체육관, 남산 구간장충체육관↔남산 공원, 숭례문구간백범 광장↔돈의문 터, 인왕산구간돈의문 터↔창의문이다.

　도성 전체 길이의 1/9에 해당되는 낙산구간을 흥인지문에서부터 혜화문까지 걸으면 시계 반대 방향으로 세 시에서 한 시 방향이 된다. 도성의 전 구간이 모두 일품이지만, 가파른 계단이 이어지는 백악구간과 바위산을 등반하듯 가야 하는 인왕산구간은 조금 버겁다. 구릉지에 터 잡은 마을과 상가, 성곽과 서울 풍광을 온전히 누리면서 걷는

낙산구간이 딱 좋다.

복원보다 재생

한양도성은 500년 이상 궁궐과 종묘사직을 지키고 백성들을 보호해 왔다. 조선시대에도 도성을 따라 걷는 순성巡城의 전통이 있었는데, 처음에는 치안 목적으로 시작되었지만 점차 여유롭게 산책을 하는 방식으로 바뀌었다.

근대기 들어 성문과 성곽이 일부 철거되고 주변에 집들이 들어서면서 순성길도 많이 사라졌다. 지금처럼 도성 안팎으로 마을이 조성된 것은 일제강점기부터 급속히 팽창한 인구와 주거지역의 무분별한 확산 때문이었다. 이 무렵부터 거주지역이 '사대문 안이냐? 밖이냐?'라는 식의 얘기가 생긴 것은 아닐지.

1960년대부터 한양도성 복원 계획이 세워지면서 지금은 거의 완전한 도성의 모습이 갖추어졌다. '유네스코 세계문화유산' 등재는 불발되었지만, 오랜 노력으로 한양도성의 풍모는 당당해졌고 유적지로서만이 아니라 도시 경관 측면에서도 중요한 시설물로 꼽히게 되었다. 그러나 성곽에 기대 있는 오래된 마을은 정비가 어려웠다.

애초에는 낙산의 이화마을을 전면 철거하려 했다. 그러나 2000년대 들어 마을재생으로 방침을 수정하면서 공공기관 주도의 '낙산프로젝트'가 추진되었고, 2011년 이후 민간 주도로 문화·예술사업을 통해 마을을 활성화시키려는 활동이 이어졌다. 우선 겉모습을 바꾸

기 위해 벽화가 도입되었다. 외국에서 유행했던 그라피티Graffiti나 슈퍼그래픽Super Graphic에 자극받아 진작부터 미술대학생들이 축제 프로그램이나 사회봉사 차원에서 낡은 건물과 벽면에 그림 그리기 행사를 해왔다. 여기서 발전된 것이 소위 벽화마을 프로젝트인데, 이때 예로 든 것이 그리스의 산토리니 섬이었다. 지중해의 강렬한 햇살과 염분을 머금은 해풍에 잘 견딜 수 있도록 집과 벽을 화사하게 칠한 것인데, 이것이 이 지역의 시각이미지로 굳어졌다.

이화마을은 지금도 전국적으로 유행하는 벽화마을의 원조지만, 이제 이곳에서 벽화를 발견하기는 쉽지 않다. 갑자기 몰려든 관광객들로 인해 주민들이 불편함을 호소하면서 지금은 상당 부분 지워졌다.

마을이나 도시도 탄생과 성장, 쇠퇴의 과정을 겪는다. 우리가 건강하게, 오래 살고 싶어 의료 기술과 건강식품의 도움을 받듯이 노후화된 마을 역시 진단과 처방을 통한 관리가 필요하다. 이즈음 이화마을은 벽화마을이라는 수식에서 벗어나 박물관, 갤러리, 상점, 카페 등이 들어서면서 생활친화적 '마을 만들기'로 바뀌고 있다.

쇳대와 개뿔

도성 길을 따라 낙산을 오르다 보면 '쇳대'와 '개뿔'이라고 써진 간판이 보인다. '쇠로 만든 막대기,' 쇳대는 잠금장치를 일컫는 사투리다. 혹은 쇠때라고도 하는데, 열쇠의 재료인 쇠나 자물쇠를 뜻하는 '쇄鎖'에서 유래한 듯하다. 쇳대박물관에는 열쇠와 자물쇠가 그득 모여 있다.

본래 쇳대박물관은 1980년대 후반의 '최가철물점'에서 출발하여 2003년 대학로에서 개관·운영했는데, 2019년에 다시 이화마을 언덕으로 옮겨왔다. 그럼 개뿔은? '쥐뿔도 없다'라고 할 때와 같은 의미로 개뿔 카페는 '별 볼일 없는 찻집'이라는 뜻이다. 별 볼일 없는 곳이라고 했지만 이리저리 둘러보면 볼 것이 많다.

쇳대와 개뿔은 박물관과 카페의 복합문화공간으로 통합입장권^{박물관 입장권 + 음료 교환권}을 구입해야 한다. 어느 오후 이곳에 들어섰는데, 티켓부스에 마침 사장님^{관장}이 앉아 계신다. 이곳의 사장님은 어떨 때는 커피를 내리고, 또 어떨 때는 수선공으로 이 구역의 온갖 일을 도맡아 하는 집사다. 차를 마시며 별난 모습의 쇳대를 실컷 볼 수 있다.

자동차가 고장 나면 정비소로 간다. 자동차의 수명을 늘여가며 타야 하기 때문이다. 실력 없는 정비사는 대뜸 말썽 난 곳의 부품을 갈아 끼우라고 한다. 실력 있는 정비사는 기름은 새지 않는지, 벨트는 낡지 않았는지, 헐거워진 곳은 없는지를 살피고, 고장 원인을 찾아 그에 합당한 조치를 취한다. 어쩔 수 없는 경우에는 부품을 갈아야겠지만, 순정부품으로의 교체만이 능사는 아니다. 지속적이고 안정적으

낡은 집을 수선하여 박물관(쇳대)과 카페(개뿔)로 운영하고 있다.

자물쇠, 쇳대박물관

로 자동차를 운행할 수 있는 최적의 방법을 찾아야 한다.

낡은 옷이나 집은 어떨까? 마을재생 사업의 목적은 오래되고 낙후한 마을에 외적인 개선은 물론 새로운 역할을 부여해 지역 주민들이 삶을 계속 이어갈 수 있도록 하는 것이다. 대부분의 도시 개발이 싹 갈아엎고 새로이 뭔가를 만들고 세우는 순정부품으로의 교체 방식을 따랐다면, 마을재생은 고장 난 곳을 닦고, 조이고, 기름칠하는 수선의 방식이다.

쇳대박물관 관장은 이 지역의 낡은 집 몇 채를 구입했다. 그렇게 구한 집에 갤러리, 공방, 체험 공간 등 문화 예술을 통해 이 동네 주민들의 생업을 지원하고 마을에 활기를 불어넣기 위한 여러 활동들을 한다. 쇠를 다루는 철물 디자이너였지만, 이젠 마을 디자이너가 되었다.

대장장이

흔히 마을재생 사업은 방문객이 얼마나 늘었고, 관광수입이 얼마나 늘었는가에 성과가 맞추어진다. 그런데 특정 지역에만 관광객이 몰려든다면 다른 지역에서는 감소하지 않을까? 무엇보다 동네 주민이 만족하는 생활환경을 만드는 것이 먼저다.

쇠를 다루었던 쇳대박물관장을 소개한 글이 있다.

"쇳물을 녹이고 강한 쇠를 달구고 두드려 그릇과 칼과 촛대와 쇳대, 의자와 테이블을 만드는 것을 넘어, 마을과 골목과 도시를 만들

고, 끝내는 사람과 문화와 역사를 만드는 것, 세상에서 가장 큰 대장
장이가 아닐까요?"

The Met의 기존 로고와 리뉴얼된 로고

드러나야 할까, 스며들어야 할까

드러나다

뮤지엄 방문객이 제일 먼저 보는 것은 뮤지엄 건축이다. 뉴욕 구겐하임뮤지엄은 프랭크 로이드 라이트Frank Lloyd Wright, 빌바오와 아부다비의 구겐하임뮤지엄은 프랭크 게리Frank Gehry의 작품이다. 뉴욕이 나선형구조로 주의를 끈다면 빌바오와 아부다비는 열차 사고의 잔해 또는 시드니 오페라 하우스의 돌연변이 같은 기괴함으로 시선을 붙잡는다. 빌바오 구겐하임뮤지엄을 배경으로 007 제임스 본드가 멋지게 걸어갔다. 이래저래 구겐하임뮤지엄은 한번쯤 가보고 싶은 장소가 되었다.

뮤지엄 영역에서 브랜딩 개념을 전략적으로 도입한 이는 2006년에 국립중앙박물관을 방문하기도 했던 토마스 크렌스Thomas Krens 구겐하임뮤지엄 관장이다. 그의 대표적인 성과는 빌바오 구겐하임뮤지엄의 개관이다. 이를 통해 넘쳐나는 소장품을 분산·전시할 수 있었으며, 낙후된 철강도시 빌바오에 관광객을 끌어들임으로써 지역 경제를 활성화시켰다.

"뮤지엄의 성패란 대중에게 얼마나 강한 호소력을 얻느냐에 있다"는 크렌스의 말은 '얼마나 눈에 띄며, 얼마나 논쟁적인가'로 해석

될 수도 있다. 현대미술이 그러하듯 현대 뮤지엄의 모습 역시 난해하고 충격적인 경우가 많다. 뉴욕의 구겐하임뮤지엄은 수백억 원의 후원금을 받고 조르지오 아르마니와 BMW 전시를 개최하기도 했다. 구겐하임뮤지엄은 스스로 운영비를 마련해야 하기 때문이다. 물론 이렇게 번 돈으로 의미 있고 품격 높은 전시도 한다. 경쟁력을 높이기 위한 브랜드 포지셔닝Brand Positioning이나 대중의 관심끌기는 일정부분 유효한 것임은 분명하지만 늘 도덕적인 것은 아니다. 최고가 되지 못했을 경우 어찌해야 하는지에 대한 해법은 별로 없다.

최근 구겐하임뮤지엄은 자금 조달이 녹록치 않은 것으로 알려졌다. 더 이상의 파격을 찾아내기 힘들었던 것일까? 파격이 거듭되면 이미 파격이 아니다. 하이퍼인플레이션이 가속될 뿐이다. 사람들은 구겐하임뮤지엄의 브랜드마크를 거의 기억하지 못한다. GUGGENHEIM이라는 글자만 떠오른다. 구겐하임뮤지엄의 이미지와 정체성은 무엇일까? 라이트와 게리의 건축에서부터 조르지오 아르마니 패션전과 BMW 오토바이 전시라는 파격성이 그들의 정체성일까? 빌바오 구겐하임뮤지엄의 진정한 성과는 브랜드 마케팅과 관광 수익이 아니라 범죄가 횡행했던 지저분한 도시를 새롭게 변화시켰다는 데에 있다.

스며들다

1870년에 출범한 메트로폴리탄뮤지엄이하 메트은 역사와 규모, 관

람객 수에 있어서 세계최대의 뮤지엄에 속한다. 약 50년간 로만체 M 자를 브랜드마크로 사용했다. M자는 자신들의 소장품인 루카 파치올리Fra Luca Pacioli의 목판화를 암시하는 동시에 기하학적인 장식 선들로 인해 레오나르도 다빈치의 인체비례도Vitruvian Man를 연상시키기도 한다. 고전적이면서도 상징적인 표현이다.

10여 년 전, 뉴욕에서 메트로폴리탄뮤지엄의 위치를 물으면 교통경찰이 "MMA?" 또는 "The Met?"라고 되물었는데, 최근 '더 메트로폴리탄 뮤지엄 오브 아트The Metropolitan Museum of Art'라는 긴 명칭을 'The Met'로 축약하고 브랜드가 리뉴얼되었다. 새 브랜드의 콘셉트는 '연결-대중과의 상호작용'으로 더욱 많은 방문객을 유치하려는 것이다. 그러나 새 브랜드마크에 대해 혹평하는 이들도 많다. "런던의 빨간 2층 버스가 급정거해서 승객들이 떠밀려 등이 부딪치고 있는 것 같다."고 한다.

사실 메트의 리브랜딩은 기존의 본관과 분관인 더 메트 클로이스터스The Met Cloisters, 새로 열게 되는 현대 미술관The Met Breuer을 하나의 브랜드로 통합하기 위한 조치였다. 지금까지의 클래식한 이미지에 동시대성을 반영한 것이다. 버스 승객들의 등이 부딪치는 모양은 결국 서로가 연결된 공동운명체라는 의미를 암시하는 것일 수도 있다. 관장은 "변화하는 뮤지엄을 지향해야 한다. 세상은 변하고 있으며, 메트도 역시 변해야 하기 때문"이라고 말했다. 안정보다 변화를 택한 것이다. 그의 말에서 무게감이 느껴지는 것은 선언적인 구호에서 그치는 것이 아니라 구체적인 실행이 따르기 때문이다.

빌바오 구겐하임뮤지엄, 빌바오

솔로몬 R. 구겐하임뮤지엄, 뉴욕

레오나르도 다 빈치의 인체 비례도

경험과 신뢰

브랜딩은 장기적인 과업이다. 추구하는 핵심 가치와 고객과의 약속을 지켜나가고, 이를 통해 고객의 신뢰와 애정을 얻어야 하는 것이 브랜드의 숙명이다. 일본의 디자이너 하라 켄야原 硏哉는 "좋은 디자인이란 갑작스러운 '계획'이 아니라 일상의 퇴적에서 생긴 필연성에 따라 더욱 완성된 형태로 만들어 가는 것"이라고 했다. 이 말은 브랜드에도 그대도 적용될 수 있다. 좋은 브랜드는 갑작스럽게 등장하는 것이 아니라 오랜 세월의 지속적인 경험과 신뢰를 통해 '각 개인들의 기억 속에 퇴적된 총체적인 인상'이다.

구겐하임뮤지엄 브랜딩 전략의 목표는 일차적으로 수익의 증대다. 결과적으로 크렌스의 프로젝트는 성공적이었다. 그들은 파격, 즉 '드러내기' 방식을 택했다.

메트의 리브랜딩의 목표는 '연결'이다. 여기서 연결이란 5,000여 년 역사가 담긴 과거와 현재의 시공간적 연결은 물론 고객과의 보다 원활한 접촉을 의미한다. 조용하지만 내부로부터 변화하는, '스며들기' 방식이다.

구겐하임뮤지엄의 브랜딩 전략은 대중의 관심을 끌어 이를 통해 자원과 혜택을 집중하려는 것이다. 메트는 연결과 소통이라는 횡적 연대를 선택했다. 벤치마킹이라는 용어가 회자되는 시절이다. 우리는 눈에 띄기 위해 '빛나는 형태로 드러나야' 할까? 연결을 위해 '친밀하게 스며들어야' 할까?

충(忠)자 문자도, 개인소장

계동 골목

목욕탕의 변신

경복궁과 창덕궁, 종묘 사이의 한옥지구인 삼청동, 소격동, 가회동, 재동, 계동, 원서동 일대를 북촌北村이라고 한다. 이 지역은 양 옆의 고궁을 사이에 두고 많은 사적들과 문화재, 한옥, 공예공방, 박물관, 카페 등이 밀집되어 있어 서울 관광의 명소가 되었다. 조선시대에는 권문세가들이, 개화기와 일제강점기 때는 개화파와 독립운동가들이 많이 거주했다.

북촌은 크게 3개 구역으로 나뉜다. 정독도서관에서 삼청동 쪽으로 이어지는 왼편, 북촌로를 중심으로 한 가회동과 재동, 창덕궁의 담장을 끼고 있는 원서동과 계동 일대의 오른편 구역이다. 중심부의 재동과 가회동 쪽은 사람들이 많이 찾고 있지만 계동 쪽은 상대적으로 발길이 뜸하다.

계동길 중간쯤에 1960년대 말까지 중앙고등학교 운동부가 사용하던 샤워장이 있었다. 이후 '중앙탕'이라는 상업용 목욕탕으로 변경되면서 동네 사람들도 드나들게 되었다. 중앙고와의 인연 때문에 중앙탕이라 한 것일까? 일반 대중목욕탕보다 규모가 작고 내부도 협소하다. 시대적 흐름에 따라 대중목욕탕들이 하나둘씩 사라지면서 중

앙탕도 폐업하게 되었다. 몇 년이 지난 2015년, 이 파란 타일 벽 건물에 황동색 문과 황금색 문패가 달린다. 젠틀 몬스터의 안경 쇼룸이다.

목욕탕은 사라졌지만 타일과 수조, 보일러실, 사우나실, 욕탕 등 목욕탕의 흔적은 남았다. 쇼룸의 한쪽에 붙어 있던 안내판의 내용이다. "… BATHHOUSE는 남겨진 것과 새로운 것의 공존이다. 기존에 자리한 목욕탕의 Origin을 살리고 브랜드의 정서를 담아 '창조된 보존'의 개념을 재현하고자 한다." 범상치 않은 안경 브랜드로 관심을 끌었던 젠틀 몬스터도 몇 년 후 떠났고 '갤러리 조선민화'가 문을 열었다.

디자이너의 민화

1층에 들어서면 길고 널찍한 나무의자가 보이고 그 중간에 갸름한 액정화면이 설치되어 있다. 바가지로 물을 푸던 수조를 덮어 싼 것이다. 화면에는 어해도魚蟹圖 영상이 담겨 있다. 해와 달, 산수가 펼쳐지고 물속에서 잉어가 헤엄친다. 어해도는 과거시험 준비하는 선비나 결혼을 앞둔 이들에게 축복의 의미로 주는 선물이다. 이곳에 들어오는 모든 이들 역시 한껏 축복을 받고 관람을 시작하게 된다. 1층의 안쪽 공간은 준비실인데, 간혹 문이 여닫힐 때면 과거 목욕탕 시절에 사용했던 녹슨 보일러가 보인다. 한때 거친 숨을 몰아쉬었지만 이젠 퇴역한 노병의 모습이다.

전시는 3층까지 이어진다. 디자이너이기도 한 갤러리 대표가 자신의 소장품으로 '디자이너의 민화'라는 개관 전시를 열었다. 그는 이

전시를 계기로 계동 일대가 우리 문화를 간직한 공간으로 발전하는 데 일조하고 싶다고 했다.

민화는 여러 유형으로 분류되지만 특히 문자도는 글자와 그림, 추상과 구상의 결합으로 인해 민화 특유의 분방함과 천진함이 한층 돋보인다. 문자도는 효제충신예의염치孝悌忠信禮義廉恥 여덟 글자로 완성되는데, '염廉'과 '치恥'가 빠져 있는 문자도를 만나는 경우가 종종 있다. 염치없는 그림이라고 해야 할까? 이는 8폭 병풍을 만들 때 앞과 뒷면에는 그림을 넣을 수 없으니 마지막의 두 글자를 생략했기 때문이다.

문자도의 소재들은 주로 고사에서 인용된다. 입신양명과 왕에 대한 헌신, 신의를 상징하는 충은 물고기와 용으로 표현된다. 물고기가 용으로 변해 가는 어변성룡은 '개천에서 용 난다'는 속담을 연상시킨다. 중국의 옛 문헌에는 "용문龍門은 황하黃河 상류에 있는 협곡으로 폭포 같은 물살에 큰 고기들도 쉽게 오르지 못한다. 일단 위로 뛰어 오르는 데 성공한 잉어는 용이 되고 떨어진 놈은 이마에 점이 찍힌다."는 이야기가 소개되어 있다. 조개나 새우 등도 빈번히 등장하는데, 등 껍질이 단단하여 지조를 상징하기에 충자의 표현 소재로 활용된 것이다.

'갤러리 조선민화'에 전시된 문자도에서도 역시 조개와 새우가 등장하고 '물고기가 용으로 변해가는' 충忠 자가 그려져 있다. 물고기의 모습이야 그렇다 쳐도 용의 모습은 가관이다. 용이라더니, 똘똘한 뱀의 형상만도 못한 몰골이다. 입신양명하여 왕에게 충성한다는 기원 따위가 무슨 소용이란 말인가? 민중의 본성은 '전근대시대'의 윤리

장해니가 그린 중앙탕, 2013

조선민화 갤러리 입구

와 이상을 조롱한다.

민화는 기존의 전통 회화 규범에 얽매이지 않는다. 원근법도, 과거·현재·미래라는 시간도 없다. 바로 지금의 삶에 대한 의지가 소중할 뿐이다. 민화民畵는 응축된 민중의 이야기民話다.

계동 사람들

계동 일대를 관통하는 계동길은 현대사옥 건너편에 있는 북촌문화센터에서부터 중앙고등학교까지 죽 이어지는 골목길이다. 북촌문화센터는 본래 일제강점기 때 관료를 지냈던 민형기의 집으로 그 집 안의 며느리를 지칭하는 '계동마님'댁으로 알려져 있는데, 이곳을 공공시설로 전환하여 개방하고 있다. 근대기 한옥의 모습을 자세히 살펴볼 수 있으며, 북촌의 역사와 문화, 북촌투어에 관한 정보를 얻을 수 있다. 이곳에서 나오면 계동길을 따라 식당, 슈퍼마켓, 미용실, 분식집, 문방구, 공방들이 늘어서 있어 이곳 주민들의 일상을 엿볼 수 있다. 도심 가까이에 있지만 느릿한 골목에서 깊고 은은한 기운이 느껴진다.

계동에는 '고색창연'이라는 문화운동이 있다. 이 지역에서 오래 살아온 사람들의 이야기를 발굴하고 이러한 서사를 지역의 정체성으로 부각시키려는 것이다. 실제로 이 동네에는 건학 100년이 넘은 중앙고등학교는 물론 설립자인 인촌 김성수의 옛집과 기념관을 비롯하여 화가 고희동과 배렴의 집, 독립운동가들의 흔적이 곳곳에 남아 있

다. 중앙고등학교에는 사적으로 지정된 3개의 건물이 있으며, 앞마당에는 3.1운동 당시의 숙직실三一記念館이 당시 모습대로 복원되어 있다. 인촌 김성수, 고하 송진우 등이 이 숙직실에서 거사를 발의하였다. 또한 이 학교는 TV드라마 <겨울연가>의 촬영지이기도 하다.

갤러리 조선민화의 맞은편에는 화가 배렴의 가옥이, 옆 골목 안쪽에는 만해 한용운이 거처했던 유심사가 있다. 조금 떨어진 곳에는 외국인인 주문모 신부가 세례수로 사용한 물을 길었다는 석정보름우물이 있다. 곳곳에 이야기들이 담겨 있다.

삶의 이야기가 있는 동네

북촌의 한옥 사이사이로 실핏줄처럼 얽혀 있는 골목길들은 이곳에 살고 있는 사람들의 일상이 담긴 생활공간이다. 골목을 중심으로 한 생활권은 담장 안뿐 아니라 담장 밖 골목에서도 이루어진다. 골목은 날이 좋으면 빨래를 널거나 노인들이 모여앉아 햇볕을 쬐고, 아이들이 뛰노는 또 하나의 마당이다. 이웃과의 담소가 오가는 공유 공간이다.

오래된 목욕탕의 흔적을 품고 있는 갤러리, 그 곳에 걸려 있는 민화처럼 사람들이 살아가는, 삶의 이야기가 켜켜이 쌓여가는 계동을 그려본다.

* '갤러리 조선민화'는 2021년 12월까지 운영되었다.

영국대사관과 덕수궁 담장 사이에 있는 보행로

언젠가는 세월 따라 떠나가지만

오월의 향기

신록 사이로 부서지는 햇살 가득한 정동길, 어디선가 라일락꽃 향기가 날아든다. 새문안길에서 덕수궁 쪽을 향해 걸어들면 경향신문사를 지나 창덕여중, 이화여고가 나오고 정동교회가 이어진다. 원형 교차로 저편으로는 서울시립미술관과 덕수궁이다. <광화문 연가>에 나오는 덕수궁 돌담길과 교회당이 있는 거리다. 곡과 노랫말을 지은 이영훈의 시비가 정동교회 앞의 교차로 건너편에 세워져 있다. 시나브로 마음속에 <광화문 연가>가 들려온다. 가사를 읊조려보면 <정동 연가>여야 더 마땅하지만.

운치 없는 돌담길은 없겠지만 덕수궁 돌담길 만한 곳은 찾기 힘들다. 고궁도 고궁이지만, 이 동네엔 지난 100여 년 동안의 자취가 곳곳에 남아 있다. 정동이라는 동명은 정릉이 있었던 동네라는 뜻이다. 지금의 정릉이 있는 동네는 성북구 정릉동이다.

조선 태조의 둘째부인이 신덕왕후 강씨다. 아직 고려의 장군이었던 이성계가 사냥 중에 어느 우물가에서 물을 한 바가지 얻어 마셨다. 급히 물을 마시다 체할 것을 우려해 버들잎을 띄워 건넸다는 여인이 강씨라고 하는데, 아직 궁예의 신하였던 왕건고려 태조이 나주에 원정

했을 때 만난 여인도 하필 물 위에 버들잎을 띄워 건넸다고 한다. 똑같은 이야기다. 원전이라 할 오씨 부인의 이야기가 수백 년 동안 전해지다가 강씨 설화에까지 이른 것일 텐데, 오씨 못지않게 강씨 역시 지혜롭고 당찬 여인이었음을 강조하고 싶었던 것이리라.

강씨는 이성계가 정치적인 역량을 키우고 조선을 건국하는 데에 많은 도움을 주었다. 이성계는 스물한 살이나 어렸던 둘째 부인 강씨를 매우 사랑했다. 그랬던 아내가 젊은 나이에 갑작스레 세상을 떠나자 죽은 아내에 대한 애틋함으로 당시 도성 안에 묘를 쓰면 안 된다는 규정을 어기면서까지 이곳옛 경기여고 뒤편쯤으로 추측에 왕비의 무덤을 썼다. '정릉'이다. 이후 정변을 주도했던 아들 이방원태종이 강씨 소생의 이복동생들을 죽이고 새 어머니의 묘도 파헤쳐 지금의 정릉으로 이전했다. 낭만적인 어감으로 다가오는 정동, 그 이면에는 피로 물든 정쟁의 역사가 배어 있다.

정동길

한때 '덕수궁 돌담길을 함께 걸으면 헤어진다.'는 얘기가 있었다. 1990년대 중반까지 법원이 있던 곳, 애정이 식은 남녀가 이혼소송을 위해 돌담길을 함께 걸어와야 했다. 이젠 설렘 가득한 청춘들이 미술관으로 바뀐 그곳을 향해 돌담길을 함께 걸어온다.

이 거리에는 커피 맛으로 승부하는 카페들이 더러 있다. 우리나라 최초의 커피점이 있던 손탁호텔지금의 이화여고 자리 근처로 간다. 130

여 년 전 덕수궁의 정관헌靜觀軒에 앉아 양탕국커피으로 시름을 달랬던 이형고종의 구수하면서도 씁쓸한 우울도 느껴볼 수 있다.

스타벅스 국내 1호점이 신촌의 이화여대 앞에서 개점했다. 근대의 사교문화를 이끌었던 손탁호텔 커피점이나 현대의 새로운 커피문화를 일으킨 스타벅스가 공교롭게도 '이화'와 연결되어 있다.

정동은 개화기, 서구 문물을 소개하는 관문이자 시범지역이었다. 야산이나 들, 기와집과 초가집 일색인 동네에 선교사들이 신식 학교와 병원을 지었고 서구 여러 나라의 공사관이 설치되었다. 아펜젤러는 최초의 근대식 학교인 배재학당과 정동교회를, 스크랜톤은 최초의 여학교인 이화학당을 세웠다. 러시아, 미국, 영국, 독일 공사관들도 속속 들어섰다. 그즈음 경운궁덕수궁에도 정관헌과 석조전 등 서양식 건물들이 세워지면서 이 일대의 풍경이 상전벽해가 되었다.

커피 잔을 내려놓고 돌담길로 향한다. 이 길은 잘 가꾼 동굴처럼 아늑하다. 중간 중간 놓여 있는 의자에 앉아 담소를 즐기거나 망연히 쉬는 이들도 있다. 정해진 목적지를 가기 위해 이 길로 들어선 게 아니라 길의 풍경이 되기 위해 온 사람들이다. 돌담길이 끝나고 방향을 꺾으면 덕수궁의 정문으로 사용되는 대한문이 나온다. 대한문 앞에 펼쳐진 대로가 지금은 세종대로로 개명된 태평로다. 정릉이 있었던 곳이 정동이 되었듯이 중국 사신들이 묵었던 태평관대한상공회의소 부근이 있던 곳이어서 태평로라는 이름이 붙었다. 대한문으로 들어가면 덕수궁이다.

대한성공회 서울주교좌성당 정면

대한성공회 서울주교좌성당 측면

주황색 지붕

대한문을 지나 동편 담장 모퉁이에 이르면 샛길이 나온다. 초입의 약간 안쪽에 건축 양식이 다소 모호한, 그러나 늘씬하고 당당한 기와집이 서 있다. 대한성공회 서울주교좌성당이다. 1911년 영국건축가 아서 딕슨이 설계했지만 건축비용이 부족해 1926년까지 일부분만 완공되었다. 70여 년간 이 상태로 운영되다가 1996년 현재의 모습으로 최종 완공되었다. 높은 곳에서 내려다보면 십자가 모양의 주황색 지붕이 또렷하다.

그러나 아직도 완전한 완성이라고 할 수는 없다. 광복 70주년 기념으로 성당 앞을 막고 있던 국세청 별관옛 조선체신사업회관이 헐리고 나서야 성당의 숨통이 트였으니 도합 100년이 넘게 걸렸다. 헐린 자리에는 서울도시건축전시관이 들어섰다. 평평하게 만든 지붕이 성당 앞마당과 연결되어 광장으로 전환된다. 비로소 성당의 정면이 온전하게 드러났다. 단, 이 전시관 지붕이 비어있을 때만 그렇다. 언젠가 이곳에 생뚱맞은 조형물을 설치한 적이 있었는데, 성당의 고운 얼굴에 난 뾰루지같았다.

이 성당은 로마네스크 양식의 석조 건물이지만, 지붕에 기와가 얹혀 있고 내부는 나무 창틀, 서까래 형태의 구조물들로 마감되어 있어 한국 전통건축을 연상시킨다. 본래 로마네스크 양식은 절충적 특성을 보이는데, 이 성당이야말로 한국화된 절충양식의 대표작이라고 할 만하다. 매력 있는 여인이라면 앞에서 봐도, 뒤에서 봐도, 옆에서 봐도 아름답다. 이 성당도 그렇다. 앞면, 뒷면, 측면이 모두 빼어나다.

단정한 짜임새, 절제된 색채, 수선스럽지 않은 품격이 느껴진다.

성당 뒤쪽으로 나가면 덕수궁 담에 바짝 붙어 있는 영국대사관이 길을 막고 있다. 때문에 이 대사관을 통과하지 않고는 덕수궁 돌담길을 따라 걸을 수 없었다. 다행히 얼마 전, 덕수궁 안으로 잠깐 들어갔다가 밖으로 나오는 보행로가 만들어지면서 그런대로 덕수궁 돌담길을 한 바퀴 돌아볼 수 있게 되었다.

돌담길의 방향이 다시 바뀔 때, 길 건너편으로 덜컥 "고종의 길"이라는 안내판이 보인다. 아내명성황후가 살해된을미사변 뒤 자신도 신변의 위협을 느껴 남의 나라 권역으로 도망쳤다는, 아관파천俄館(러시아공사관), 播遷(피란)의 길이다. 2년에 걸쳐 이 길을 복원하고 일반에게 공개했는데, 양 옆으로 돌담이 쌓인 120여 미터의 급조된 길이다. 거기 길이 있으니 걷기는 했지만, 별 운치도 없고 공감하기도 힘든 밍밍한 길이었다. 고증에 대한 논란 때문인지 찾는 이도 많지 않다. 실증할 자료도 없이 거의 생짜로 만들었으니 복원이란 표현이 어울리지 않는다.

지금의 이야기

정동극장 옆 골목길 안쪽에 중명전황실도서관이 있다. 오랜 세월 방치되어 있다가 근년에 정비된 곳이다. 이곳에서 을사늑약이라는 중대한 역사적 사건이 있었지만, 새로 지은 듯한 건물이나 모형 전시품들에서 그 무게를 가늠해보기는 힘들다.

이 골목에 소박한 선물이 하나 있다. 수십 년 된 추어탕 집, 메뉴

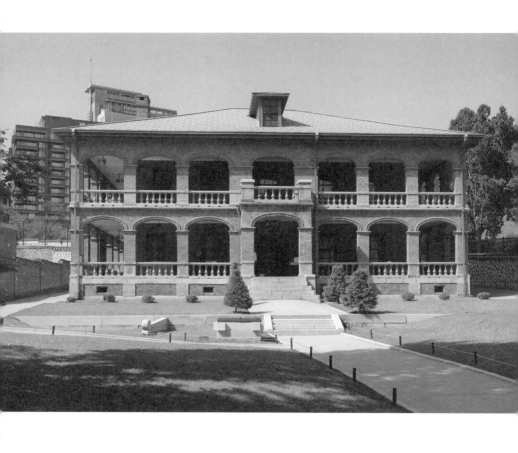

근년에 정비되어 전시관으로 사용되는 중명전(황실도서관)

도 없고 주문도 없다. 들어가는 사람 숫자대로 둘이요, 셋이요~. 방으로 들어가 밥상 앞에 앉으면 노란 물주전자를 내온다. 촌스럽지만 정겹다. 된장으로 맛을 낸 녹진한 추어탕. 20여 년 전엔 칼칼했었는데, 언제부터인가 좀 순해졌다. 고슬고슬한 공기밥, 얼갈이 배추무침, 김치, 오이무침이 나온다.

사람들은 저마다의 사건과 기억을 쌓고 시절 따라 떠나간다. 향긋한 오월의 꽃향기가 가슴깊이 그리워지면 다시 찾아올지도 모른다.

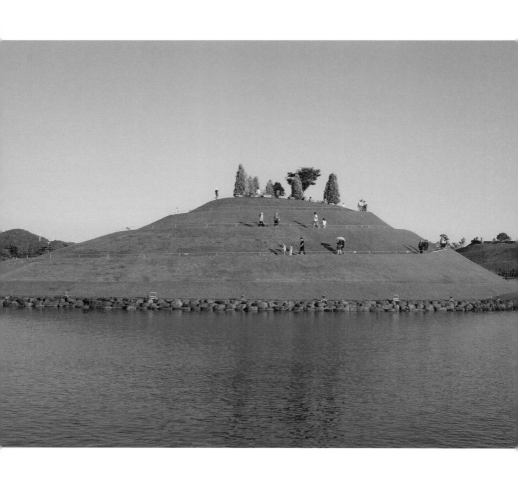

찰스 젱스(Charles Jencks)가 디자인한 순천호수정원

지상의 낙원 한 칸

통제한 공간

모든 관계에는 적당한 사이가 필요하다. 인간과 자연도 그렇다. 자연의 재해로부터 인간을 보호해야 하고, 인간으로부터 자연도 지켜야 한다. 디자인은 자연과 인공을 섞어 사이 공간을 만든다.

영화제, 비엔날레, 페어, 엑스포, 페스티벌, 프로젝트 등 많은 행사가 쉬지 않고 쏟아진다. 축제나 행사는 잔치다. 잔치란 먹고 떠들고 노는 일이다. 그러나 손님부터 끌고 보자는 생각에 뭐든 벌이는 것은 썩 달갑지 않다. 그런데 정원박람회라니, 다녀온 지인들이 추천하니 머나먼 남쪽 하늘 아래로 떠났다.

정원은 식물, 자연물 등으로 만든 자연과 인공의 사이 공간이다. 보통은 인위적으로 조성한다. 연못이나 폭포, 개울과 건물로 구성된 순수 감상용에서부터 작은 농장까지 포함하는 경우도 있다. 인위적으로 조성한 정원은 지역적, 문화적 특성을 드러낸다. 동아시아의 경우 자연을 변형시키지 않고 최대한 있는 그대로 살리는 데 중점을 둔다. 과거 우리는 중국식 개념을 따라 원림園林이나 임천林泉 등으로 불렀고 현재의 정원庭園이라는 단어는 일제 강점기에 도입된 용어다. 동아시아의 이상향은 '인간과 자연의 공존'이다.

영어 단어 'garden'은 어원적으로 '즐거움이나 기쁨'이라는 의미와 '울타리, 둘러싸인 공간'이라는 의미가 합쳐진 것이다. 'yard'와 'court' 역시 '폐쇄된 구역'이라는 의미가 있는데 '인간이 적극적으로 통제한 공간'이라는 인상이 강하다. 유럽의 정원은 단정한 구조미를 지향하는데, 같은 유럽식이어도 영국식은 비교적 자연과의 어울림을 고려하며 프랑스식은 정원 자체의 구조적 완성도에 초점을 둔다. 베르사유궁전의 정원은 화려하고 웅장하면서도 기하학적 질서와 비례에 의한 정연한 구조미가 일품이다.

이슬람의 정원은 천국에서의 안식을 현세에 구현한 것이다. 『쿠란Quran』에서는 시원한 그늘과 흐르는 물로 천국을 묘사한다. 열악한 자연환경에서 지내는 무슬림은 오아시스정원를 그리워한다. 풍부하게 흐르는 맑은 물, 그 물을 먹고 자란 싱싱한 나무들, 온갖 새와 꽃을 찾아 날아든 나비들. 아라베스크 패턴은 잘 조성된 정원의 모습을 닮았다. 나선형 질서는 근원적이고 보편적인 상징이며, 삶과 생명의 순환을 담고 있다. 정원을 은유하는 아라베스크 디자인은 그들의 이상이 반영된 낙원의 모습이기도 하다. 정원은 모든 낙원의 현세적 모습이다.

순천만찬

오전에 출발했는데 늦은 오후에야 순천에 도착했다. 순천만 습지와 연결해 생태공원을 조성하고 국가정원화 했다. 여기에서 발전하여 '순천만국제정원박람회'가 개최되었다. 박람회는 한 나라 또는 지

역의 문화나 산업 등을 소개하기 위해 정해진 기간 동안 특정한 장소에서 농업, 상업, 공업, 예술 등에 관한 온갖 물품을 모아 놓고 홍보, 판매, 교류하는 전람회다.

박람회장의 한편에서 하룻밤 묵을 수 있는 프로그램이 있다. "가든스테이," 숙박, 음식, 건강, 힐링, 야간 관람 등으로 구성된 것인데 제한된 인원만 예약제로 운영한다. 매력적인 프로그램이지만 꽤 비싸다. 비용도 비용이지만, 있는 그대로의 순천의 정서가 더 궁금하다.

순천만, 물 빠진 갯벌이 햇빛을 받아 검게 번뜩인다. 그 거대한 땅거죽에 수많은 구멍이 뚫려 있다. 썰물이 되면 구멍 깊숙한 곳에 있던 짱뚱어들이 갯벌 위로 나와 퍼덕퍼덕 뛴다. 이리저리 뛰는 모습을 보면 저게 물고기인가 싶다. 갯벌의 특성에 맞게 진화된 수륙양용 물고기인 짱뚱어는 공기 호흡이 가능하여 육지와 바다를 왔다 갔다 할 수 있다. 몸에 비해 유난히 큰 머리에 뛰룩뛰룩하게 튀어나온 눈이 띵해 보이기도 하고 귀엽기도 하다. 정약전은 『자산어보』에서 짱뚱어를 눈이 튀어 나왔다고 하여 '철목어凸目魚'라고 했다. 바람이 잔잔해지면 어부들이 뻘배에 낚시채비를 싣고 갯벌로 나간다.

저녁 여덟 시쯤 짱뚱어탕 식당에 도착했더니 벌써 마감이다. 밥이 떨어졌단다. 짱뚱어도 떨어졌는지 물었더니 그건 있단다. 밥은 못 먹어도 짱뚱어는 먹어야 한다! "혹시 햇반이라도 주시면 안 되나요?" 난처한 표정의 주인장, "그럼 들어오세요." 밥상 앞에 자리를 잡았는데, "아무래도 햇반 드리기는 그렇고 새로 밥을 해드리겠습니다." 얼마 후, 김이 모락모락 나는 밥솥을 가져와 밥을 퍼 준다. 고슬고슬한 밥, 어금니 사이로 씹히는 밥알이 미각을 일깨운다. 예기치 못했던 환

대, 순천의 맛이다.

하늘과 바람과 습지

공들여 꾸며놓은 동산과 호수, 조형물, 졸졸 흐르는 개울과 아름드리 가로수 길을 따라 박람회장을 이리저리 부유하는 눈과 발걸음이 경쾌하다. 엄청난 규모와 짜임새, 다양한 관람 포인트 등 정원을 풍요롭게 누릴 수 있다.

얼마 전에 들렀던 일본 시마네 현의 이다치미술관足立美術館 정원이 떠오른다. 이다치미술관은 일본의 대표적인 현대미술품을 소장한 것으로 유명하지만, 정원으로도 잘 알려져 있다. 미슐랭 가이드Michelin Guide 등으로부터 최고의 평가를 받은 명실공히 일본 정원 No.1이다. 특별히 설계된 방에서 유리창 너머의 정원을 예술작품처럼 감상한다. 창틀액자에 담긴 정원풍경화이다. 그렇지만 눈으로만 볼 뿐, 다가갈 수 없는 미적 대상일 뿐이다.

박람회장의 정원에서는 걸을 수 있다. 앉아도 되고 누워도 된다. 생태도시 조성, 관광객 유입, 일자리 창출 등에 이르기까지 순천은 이미 많은 것을 이루었다. 정원은 순천의 성공적인 브랜드다. 요즘 여기저기에서 정원박람회 한다는데, 벤치마킹은 따라 하기가 아니다. 독창적인 비전과 목표를 세우고 성실하게 밀고 가는 뚝심을 본받아야 한다. 당분간 순천은 지역 관광의 블랙홀이 될 것이다. 이 도시의 독창적인 시도와 노력, 그 성취가 통쾌하다.

아기자기한 정원을 실컷 둘러보다가 분위기를 바꾸러 순천만으로 간다. 밀물과 썰물의 교차로 만들어진 광활한 갯벌에 수많은 생명이 살고 있다. 갯벌 인근의 수천 평에 달하는 갈대밭은 우리나라에서 가장 넓고 보전이 잘된 갈대 군락이다. 평사리 서희네 너른 들판의 벼이삭 같이 좌~악 펼쳐진 이 갈대밭은 순천만 최고의 매력 포인트다.

가수 정훈희의 대표곡 <안개>는 본래 1967년 개봉한 영화 <안개>의 주제곡이다. 원작은 1964년 발표된 김승옥의 소설 「무진기행」이다. 무진霧津(안개나루)은 가상의 지명이지만, 작가가 어린 시절을 보냈던 전라남도 순천으로 추측된다. 순천만 국가정원의 순천문학관 내에 김승옥관이 있다. 무진의 몽환적인 모호함에 빠져들고 싶다면 안개 자욱한 새벽 순천만으로 가면 된다.

정원에 삽니다

정원은 본래 울타리를 치고 먹을거리를 기르는 곳이었지만 농農과 분리되어 감상의 대상이 되었다. 낙원Paradise은 불행이나 고통이 없는 곳이다. 낙원이라는 단어는 '장벽을 두른 곳Pairidaēza' 또는 '담장을 치고 여러 식물들을 가꾼 정원'이라는 뜻의 고대어가 라틴어, 불어를 거쳐 영어로 유입된 것이다. 어원을 들춰보면 정원이나 파라다이스는 같은 것이다.

한국의 전통 정원은 서구의 정원처럼 인위적으로 조성했다기보다는 풍광이 좋은 곳을 찾아 그곳에 인공물정자을 슬쩍 얹어 놓는 식

갈대밭이 펼쳐진 순천만습지

이다. 차경借景, 경치를 소유하지 않고 잠시 빌려 쓴다. 박람회장에서도 전통 정원을 체험해 볼 수 있다. 경북 영양의 서석지에 있는 경정敬亭과 전남 담양의 소쇄원에 있는 광풍각光風閣을 재현해 놓았다. 자연과 인공물건축이 어우러진 별서정원으로 선인들의 취향과 품격을 엿볼 수 있다.

순천에서 멀지 않은 곳에 유서 깊은 절이 있다. 대나무 숲과 삼나무, 편백나무가 우거진 산속에 고즈넉하게 자리 잡은 송광사. 목조삼존불상 등 전국에서 가장 많은 불교 문화재가 있는 사찰로 영화 <헤어질 결심>을 촬영한 곳이기도 하다. 또한 능선교돌로 만든 아치형 다리와 뒷간재래식 화장실으로도 유명할 뿐 아니라 역사적 가치로 인해 세계문화유산으로 등재된 선암사도 있다. 대개의 절이 그렇듯 이곳도 개울을 끼고 있는 경사로를 따라 한참을 걸어 올라가야 가람 구역에 이른다. 울창한 나무숲으로 둘러싸인 완만한 황톳길, 가람보다 걸으면서 만나는 풍광이 더 기억에 남는다. 원림의 느낌이다.

서구의 정원이 야생을 가져와 길들인 애완용 뜰이라면, 한국의 원림이나 별서정원은 가끔 빌려 쓰는 자연과 인공이 개입한 뜰이 뒤섞인 것이다. 인간과 자연 사이의 완충지대, 환승구역이다. 전통 정원은 생태 중심의 디자인이기도 하다.

대부분의 도시 주거지에서는 뜰이라는 정겨운 공간이 사라졌다. 뷔페 메뉴 같은 각양각색의 정원들이 모여 있는 '박람회'가 아니라 뜰과 마당이 있는 '정원 잔치'를 기대한다. 우리가 사는 도시가 파라다이스가 돼야 한다. 순천의 슬로건처럼. "정원에 삽니다!"

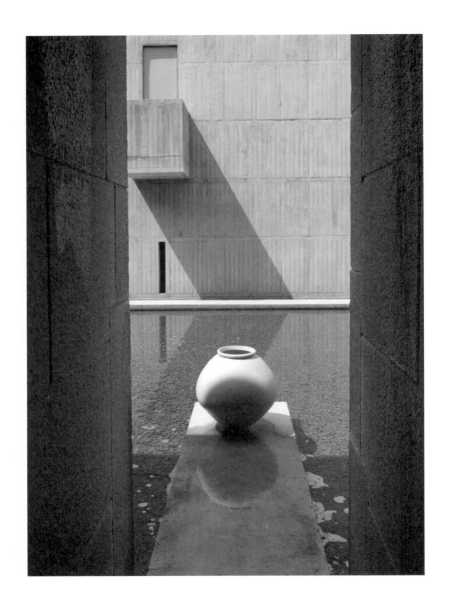

물이 떨어지는 수면 위에 하얀 돌 항아리가 놓여 있는 명정(瞑庭)

사유의 숲을 걷다

호모비아토르 Homo Viator

동물은 다 걸을 수 있다. 걸으면서 몸을 앞으로 이동시키지 않는다면 앉아 있거나 누워 있는 것이다. 인간은 호모비아토르다. 인간의 속성이 나그네처럼 끊임없이 옮겨 다닌다는 데서 나온 말이다. 특별한 목적 없이도 걸을 수 있는 것은 인간만의 특징이기도 하다.

문명은 구경거리Spectacle를 만들고 이미지 생산자들을 후원한다. 문명의 세례를 받은 이미지 수집가들은 그럴싸한 풍경을 배경으로 사진 찍기를 즐긴다. 그들은 걷기를 좋아하지 않는다. 풍경을 수집하고, 풍경에 포획되었기 때문이다. 구경이 끝나면 또 다른 구경거리를 찾아 떠난다. 이것은 걷기가 아니다.

여전히 레저 활동의 주종이 등산이다. 대부분의 스포츠처럼 등산역시 정점이라는 목표를 지향한다. 정상에 이를 때까지 앞을 향해 부지런히 나아간다. 정상까지 가지 못하면 등산을 했다고 말할 수도 없다. 등산은 초보자에게는 버거울 뿐만 아니라 정상에 빨리 도달하겠다는 목표와 성과에 초점이 맞추어진다. 반면, 걷기는 정점이 없으며 속도의 강박도 없다. 초보자나 경력자나 별다른 우열도 있을 수 없다.

걷기가 유행하면서 올레길, 둘레길, 새재길, 해파랑길, 자락길 등 브랜드화 된 길이 속속들이 등장했다. 지금도 어디에선가는 '○○길'이 만들어지고 있다. 길이야 오래전부터 있었는데, 왜들 갑자기 길 마케팅에 분주한 것일까? 걷기에 대한 욕구는 산업문명의 속도에 함몰되는 무기력함에 대한 저항일 수도 있다. 걷기는 걷는 속도에 따라 다가오는 풍경처럼 느릿한 상념의 시간을 갖기 위한 것이다. 때문에 정상에 오르기보다는 둘레나 언저리를 탐색한다.

문화적인 행위로서의 걷기가 소요다. 걷기 자체를 누리려는, 굳이 목적이라면 주변 풍경과 교감하거나 내부로 침잠하는 사유의 시간을 갖기 위해서다. 걷기는 삶을 이해하고 성찰하는 데 도움을 주는 수단인 동시에 목적이다.

장자처럼 노닐기

고대 중국 사상가인 장자는 '인생을 바쁘게 살지 말라'고 했다. 삶을 그대로 누리며 살아야지, 하루하루를 어떤 목적을 달성하기 위한 수단으로 생각하지 말고 소풍처럼 여기라고 했다. 삶이라는 여행은 특별한 목적지가 없으며 그 자체가 목적이다. 그렇게 여행 자체를 즐기라는 것이 장자의 '소요유'다.

소逍는 '노닐다,' 요遙는 '멀리 가다'라는 뜻이며, 유遊는 '떠돌다'라는 뜻이다. 逍遙遊는 세 글자 모두 '착辶'을 깔고 있는데, 辶은 '착辵(쉬엄쉬엄 가다)'에서 온 글자다. '소요유'는 세 번 쉬라는 얘기다. 쉬면서 놀

고, 쉬면서 가고, 쉬면서 돌아다니는 것이다. 장자도 무엇인가를 도모했겠지만 쉬엄쉬엄 했던 모양이다.

고대 그리스 철학자인 아리스토텔레스는 학생들과 길을 걸으며 얘기하는 방식으로 진리를 탐구했다. '페리파토스학파Peripatetic school(소요학파)'다. 왜 걸어 다니며 토론을 했는지는 모르겠지만, 걸으면 두뇌 활동이 촉진돼 의식이 맑아진다는 것이 현대 과학으로 입증되고 있다. 이후 그리스 철학의 계보를 이은 독일의 철학자들도 걷기를 즐겼다. 하이델베르크에는 '철학자의 길Philosophenweg'이 있다. 칸트는 독일 동부에 살았기 때문에 이 길을 걸었을 리 없지만, 그의 하루 일과에도 걷기가 포함되어 있었다. 그에게는 걷기가 의무이자 도덕이었으며, 사유와 진리 탐구의 기반이었다. 서양근대철학을 빛낸 그의 다른 이름은 '생각하는 칸트, 걷는 칸트'다.

일본 교토에도 '철학의 길哲学の道'이 있다. 긴카쿠지銀閣寺부터 난젠지南禪寺까지 이어지는 천변의 둑길로 교토대학의 철학 교수가 걸어다니면서 사색을 즐겼다고 한다. 돌 틈으로 졸졸 흐르는 물소리, 물속으로 폴짝 뛰어드는 개구리, 신발 바닥에 밟히는 흙 알갱이 소리들이 침묵의 밀도를 높여준다. 소리에 집중할수록 풍경에는 둔감해진다. 귀로 맛보는 고요다.

걷기는 특정한 거처를 점유하지 않는다. 내딛는 걸음걸음이 나그네다. 걷기는 고독하고 자유롭다. 예기치 않은 맞닥뜨림이라는 경이로움과 바람처럼 들고나는 상념들로 충만하다. 데카르트는 "나는 생각한다, 고로 존재한다."고 했지만, "나는 걷는다, 고로 존재한다."

북카페와 건물, 정원으로 구성되어 있는 소요헌(逍遙軒)

연못을 마주하고 있는 식당 사담(思潭)

소요헌逍遙軒

경북 군위에는 걷기 위해 조성된, 정확히는 생각하기 위해 만들어진 숲이 있다. 사유원思惟園(두루 생각하는 정원)이다. 사전 예약이 필수며 대중교통으로는 접근하기 힘들다. 정문에서 물과 노란우산, GPS 카드를 나누어준다. 위치 추적 카드를 목에 걸고 방문객은 숲길을 자유롭게 돌아다닐 수 있다. 10여만 평이 넘는 숲속에 드문드문 설치된 구조물들은 '작품'으로서의 건물이다. 이곳의 건물들은 '사유'라는 콘셉트로 기획된 작품, 대형 오브젝트다.

입구의 계단을 지나 오솔길을 걷다보면 제일 먼저 소대巢臺(새둥지 전망대)와 소요헌자유롭게 돌아다니는 집을 만난다. 포르투갈의 건축가인 알바로 시자Alvaro Siza의 작품이다. 소대는 전망대이지만 살짝 삐딱하게 만들어져 대형 조각 작품처럼 보인다. 내부 계단을 따라 올라가면 기울어진 벽면과 뻥 뚫린 창이 비현실적인 환영으로 다가온다. 창밖으로 펼쳐지는 주변의 산세 또한 몽환적이다. 새들의 시각이 이럴까?

소요헌은 사유원의 가장 상징적인 공간으로 장자의 '소요유'에서 따온 것이다. 본래 스페인 마드리드에 피카소뮤지엄으로 계획되었지만 결국 이곳에 설치되었다. 소요헌에서는 자연과 문명의 격렬한 호응을 맛볼 수 있다. 빛과 건물, 신록과 콘크리트가 교호하면서 아기자기한 디테일을 만들지만 전체적인 분위기는 신전처럼 엄숙하다.

이곳에 있는 작은 정원의 이름이 소요유다. 걸어 다닐 수 있는 것은 아니며 눈으로만 음미할 수 있다. 언뜻 일본의 전통 정원인 '마른 산수枯山水(かれさんすい)'가 떠오른다. 가레산스이는 무로마치 시대의 선

종 사찰에서 많이 이용했던 양식으로 물이 없이 돌이나 모래 등으로 산수의 풍경을 연출한다. 담담하고 고요하다. 대표적인 것이 교토에 있는 료안지龍安寺와 긴카쿠지의 정원이다. 알고 보니 사유원의 조경 작업에 일본인 조경가가 참여했다고 한다.

관광지나 유적지, 공원에는 안내판이 필요하지만 난삽하고 과잉 된 정보는 시지각적視知覺的 혼란을 일으킨다. 지역의 역사나 인물에 대한 소개, 유적에 대한 건조한 설명, 건물의 건축공법, 일관성 없는 각종 표식, 여기에 온갖 경고문과 광고문까지. 경치나 풍경마저 도로 처럼 포장하고 표지판을 붙인다. 이정표가 많으면 미지의 세계로 간 다는 설렘이 줄어든다. 사유원은 화장실이나 음수대, 조명, 벤치, 이 정표 등의 연출에 과함이 없다. 건축, 조경, 조명, 석공, 서예 등의 전 문가들이 참여하여 예술적 성취를 위해 노력했다.

사유원의 설립자가 수집한 모과나무와 배롱나무로 만든 정원도 있다. 공을 많이 들였다. 예쁘기까지 하니 그림엽서 몇 장쯤 나올 수 있다. 건물이나 시설물에는 붓글씨로 쓴 이름표가 붙어 있다. 소백세심대小百洗心臺(소백산을 바라보며 마음을 씻는 곳), 풍설기천년風雪幾千年(천년의 모과 정원), 별유동천別有洞天(배롱나무 꽃이 핀 별천지), 사야정史野亭(세련됨과 거침을 지닌 정자), 조사鳥寺(새의 수도원), 오당悟塘(깨달음의 연못) 등.

주변에 마땅한 식당가가 없으므로 점심식사는 사유원 안에서 해 야 된다. 입장료와 식대를 합쳐 10만원이 넘는다. 만만찮은 가격답게 메뉴도, 인테리어도, 창밖의 전망도 나쁘지 않다. 건축가가 디자인한 식탁과 의자에 앉아 식사한다. 연못을 끼고 있는 이 식당, 사담思潭(생각하는 연못)에서도 명칭처럼 생각에 잠겨야 한다. 한자는 은유와 상징이

라는 시적 표현에 유용하다. 그러나 번번이 한자 뜻을 풀어 마음에 새기려니 부담스럽고 의미도 과해 보인다. 사유조차 지적으로, 강요되는 듯한 피로감이 든다.

명정瞑庭

사유원 안쪽 깊은 곳에 이 숲을 기획하는데 주도적인 역할을 한 건축가 승효상의 명정눈 감고 사유하는 뜰이 있다. 초입에 있는 소요헌과 대구를 이루는 또 하나의 상징적인 장소다. 둘 다 규모가 클 뿐 아니라 사변적인 명칭에서도 그렇다. 입구에서부터 쉬엄쉬엄 걷기 시작해 숲 전체를 섭렵한 후 클라이맥스라고 할 만한 지점에서 눈을 감은 채 명상에 잠기는 곳이다.

내부로 향한 좁은 통로를 들어서면 맑은 물소리가 들려온다. 한쪽 벽면을 융단처럼 덮으며 흘러내리는 물이 커다란 사각형 수반 위로 떨어진다. 수면을 투과한 햇살에 조약돌이 반짝인다. 물이 흘러내리는 벽을 지나 뒤쪽으로 들어서면 묵직한 침묵의 공간이 이어진다. 기도실 같은 작은 방들이 붙어있다. 삶과 죽음, 영생을 생각하는 공간이다. 영생이란 찰나를 의식하는 것이다. 마음의 전망대!

모든 곳을 둘러본 뒤 벽 사이로 난 가파른 계단을 따라 올라오면 눈앞에 사유원과 팔공산의 실루엣이 펼쳐지며 현실로 돌아온다. 여전히 사유원은 한적하고 고요하다. 이곳을 걸으면서 생각에 잠기고 마침내 비움을 소망한다. 침묵이 언어의 비움이라면, 여백은 공간의

비움이다. 사유는? 의식의 비움이다.

주변 진입로의 홍보물에 '빈자의 미학으로 유명한 건축가 …'라는 문구가 보이는데, 이곳에는 어울리지 않는다. 사유원은 꼼꼼하고 사치스럽게 조성된 '사유의 왕국'이다.

걷기는 자신의 몸으로 사는 것, 자신의 생각 안에 존재하는 방법이다. 몸을 바로 세우고 정신을 맑게 가다듬어야 온전한 사유도 가능하다.

빛바라기

더 밝게

"빛이 있으라."

신의 언명에 따라 비로소 세상이 시작되었다. 빛이 없다면 세상을 인지할 수 있을까? 세상의 출범을 알리는 큐 사인! 빛은 곧 신의 강림이다.

여섯 살 무렵, 차창 밖으로 처음 보았던 서울의 야경, 상가와 자동차의 불빛들이 밤하늘의 은하수처럼 반짝였다. 할아버지 손을 잡고 어두컴컴한 골목을 지나 어느 대문을 밀고 들어서니, 방문을 열고 나온 엄마가 20촉와트짜리 백열등 소켓의 스위치를 '딸깍' 켰다. 20촉燭이란 촛불 20개의 밝기다. 몇 년 만에 만나는 엄마도 생경했지만 갑자기 밝아진 주변이 더 낯설었다. 그때까지 경험했던 밝기는 1촉호롱불 한 개에 불과했지만, 서울살이를 시작하게 된 나는 에디슨의 덕을 보게 되었다.

백열등은 호롱불이나 촛불과는 비교가 되지 않을 만큼 밝다. 어쩌다 60촉짜리 전구를 켜면 손으로 잡을 수 없을 정도로 표면이 뜨거웠을 뿐 아니라 내뿜는 기운이 너무 강해 눈이 부셨다. 그 백열등이 전력을 너무 많이 먹는데다가 수명까지 짧아 이제는 일반 가정에서

는 퇴출되었다. 대신 효율이 뛰어난 할로겐 조명이나 LED조명으로 대체되었다. 백열등의 파장이 부드럽고 따뜻하게 내려앉는다면 LED 등은 서늘한 빛 가루가 쉴 새 없이 쏟아지는 느낌이다. 이즈음 보통 가정의 거실 조명은 100~150와트 정도다. 무려 촛불 150개가 켜진 정도의 밝기다.

중세 신학자인 토마스 아퀴나스Thomas Aquinas는 아름다움의 속성 중 하나가 '명료함'이라고 했다. 번다한 수다와 영성으로 충만했던 중세는 빛의 명료함에 매료되었다. 중세인들은 빛이나 광채, 찬란함을 신의 속성으로 찬미했다. 고딕성당의 스테인드글라스를 투과한 빛은 그리스도의 현현이었다.

빛은 사물을 선명하게 보이게 하고, 선명해진 사물은 명료하게 지각된다. Cláritas라틴어로 명료함는 밝음, 광채, 찬란함으로도 번역된다. 명료함, 밝음, 찬란함은 이형동체다. 물리적 영역에서의 '밝힘'은 정신적 영역에서는 '인식'에 해당된다. 인식이란 이성의 속성이며, 명료함이야말로 참이고眞, 바람직하고善, 보기에 좋은美 것이었다.

신학과 철학적 이상에서 계몽정신이 움텄고, 계몽은 근대 서구문명의 동력이 되었다. 계몽啓蒙은 영어로 Enlightenment로 '빛을 비추다'라는 뜻이다. 규범이나 관습, 가치관 등에 이성의 빛을 비추는 것으로 풀이된다. 계몽은 '깨몽꿈 깨!'이다. 흐릿하고 컴컴한 미몽어둠에서 깨어나 명징하게 빛나는 이성밝음의 세계로 나오라는 정언명령이다. '이성'은 '빛'과 동격이다. 사람들의 믿음은 신에서 이성으로 옮겨갔으며, 계몽 프로그램은 빛밝음을 열망하게 했다.

부산의 명물로 꼽히는 광안대교의 낮과 밤

빛을 좇다 走光性

오래된 동굴벽화를 통해 등은 원시시대 때부터 있었을 것이라 추측되지만, 과학적인 전등의 역사는 불과 한 세기 남짓할 뿐이다. 옛 선비들이 밤에는 달빛이나 반딧불에 의지해 책을 읽었다고 하는데, 도대체 반딧불을 얼마나 잡아야 했을까?

일상의 불편과 욕구가 인간의 탐구정신을 자극해 마침내 전등을 만들어 냈다. 더욱 밝고 효율적인 빛을 만들기 위해 노력한 덕분에 오늘날에는 더없이 환하고 찬란한 밤을 누리게 되었다. 전등의 발명으로 빛을 관리할 수 있게 되자 밤도 낮처럼 쓰게 되었다. 밝음의 확장, 시간의 확장이다.

바야흐로 '빛발치는' 시대다. 주택들은 모두 남향을 선호하며, TV 프로그램 출연자들은 조명 없이는 연기하기 힘들다. 한강다리에서부터 도시의 구조물이나 쇼핑몰까지 모두 빛으로 샤워하고 있다. 고궁이나 문화기관에서도 조명 쇼와 영상효과에 관심을 기울인다. 빛은 물체의 표면만이 아니라 허공에도 환상적인 이미지를 생성한다. 관객들은 빛의 마법에 잠시 넋을 잃지만, 역사적인 장소나 유물에까지 너무 많은 빛이 투입되면 어떤 상실이나 부작용이 발생할 수 있다.

전시실의 청자나 백자, 불상은 본래 어디에 놓여 있었던 것일까? 침침한 벽을 뒤로 한 채, 뒤주나 사방탁자 위, 마루 같은 데에 놓여 있었겠지. 문틈이나 창호를 비집고 들어온 빛이 스민 어디쯤 이었을 것이다. 환하지 않았으니 물체의 표면을 정확히 볼 수도 없었다.

프랑스의 사회학자인 보드리야르Jean Baudrillard는 현대사회를 "커

뮤니케이션, 정보, 생산의 모든 시스템이 한 방향으로만 치닫고 있어 과잉 생명력, 과잉 전문화, 과잉 정보화, 과잉 의미화로 빠져든다."고 했다. 오늘날 우리는 너무 많은 빛에 노출되어 있다. 빛은 감각과 의식을 활성화시킨다. 과도한 각성 상태다.

어둠의 몫

교토의 난젠지는 긴가쿠지와 더불어 일본 문화의 근간이라 할 히가시야마문화東山文化를 대표하는 사찰이다. 히가시야마문화의 특징은 '한아閑雅'의 추구다. '한아'란 조용함과 아취를 말한다. 난젠지는 정문과 법당, 방장方丈(고승의 처소)이 일직선을 이루는 구조다. 높이가 20미터 정도 되는 정문의 2층 누마루에서 관광객들이 교토의 풍광을 전망한다.

늦은 오후의 난젠지, 시나브로 땅거미가 깔렸다. 야경을 찍으려 카메라를 만지작대는데, 이윽고 난젠지가 어둠에 잠겼다. "곧 경관 조명이 켜지겠지"라는 생각에 한참을 서성거렸지만 별다른 변화가 없다. "관광객이 몰려드는 사찰의 정문에 조명도 안 하다니…?" 어쩔 수 없이 어둠 속의 흐릿한 실루엣이라도 찍으려 조리개를 맞추었다. 그런데 어두워지고 나니 이 문이 더욱 존재감을 드러냈다. 신화나 전설에서처럼 정체가 모호한, 가까이 다가서기 두려운, 덩치 큰 짐승이 떡 버티고 앉아 있는 듯했다.

그늘

이후 일본 작가의 『그늘에 대하여陰翳礼讃』를 접하게 됐는데, '음예陰翳'란 그늘도 그림자도 아닌 어둑어둑한 모습을 일컫는다.

"우리가 좋아하는 색이 어둠이 퇴적한 것이라면 그들서양인이 좋아하는 것은 태양광선이 서로 겹친 색깔이다. 은그릇이나 놋쇠그릇에서도 우리들은 녹이 생기는 것을 좋아하지만, 그들은 그런 것을 불결하고 비위생적이라고 하여 반짝반짝하게 닦는다. … 그 어둑어둑한 광선 속에 웅크리고 앉아 희미하게 빛나는 장지壯紙의 반사를 받으면서 명상에 잠기고, 또한 창밖 정원의 경치를 바라보는 기분은 뭐라 말할 수 없다."

일본이 근대화의 물결에 휩싸였던 1930년대 초반 다니자키 준이치로谷崎潤一郎는 동양일본 고유의 정취와 감성이 손상되는 것을 안타까워했다. 서구 문명이 '빛, 광택, 명료함'에 열광했다면 동양은 '어둠함, 얼룩, 흐릿함'에 가치를 두었다고 보았다. 현대 생활이 발전하는 문명을 도외시할 수는 없지만, 난폭한 빛의 범람으로 은밀하게 깃들어 있던 '음예'가 사라졌다는 것이다.

즉물적인 명랑함을 드러내기엔 직사광선만한 것이 없다. 그러나 물체 자체가 아니라 물체와 물체 사이의 틈, 물체의 얼룩이나 영혼은 희미한 반사광 속에서 비로소 신비로워진다. 동물은 몸이 다치거나 허약해지면 동굴이나 둥지로 들어간다. 어둡고 고요하다. 밝고 소란

밤에 보이는 난젠지의 삼문(三門)

하고 분주한 곳에서는 안식이 불가능하다. 24시간 운영되는 편의점, 원조곰탕집과 호프집, 나이트클럽 등이 도시인의 밤과 잠을 빼앗아갔다. 밤은 자연법칙상 쉬는 시간이며, 모든 치료의 공통분모는 잠이다.

별이 빛나는 밤

더 밝은 세상이 더 좋은 세상일까? 아직까지도 빛이나 조명에 관한 연구는 대부분 조명기구의 모양, 전기·전자적 측면, 효율성에 맞추어지고 있다. 빛의 양이 아니라 질을 추구할 때다. 바람직한 조명디자인이란 단편적인 조명기구가 아니라 '공간에서의 빛의 계획'을 말한다.

미국 유타 주는 2007년, 국립내추럴브리지스천연기념물Natural Bridges National Monument 일대를 어두운 하늘 공원으로 지정했다. 밤이 되면 수천 개의 별과 하늘을 가로지르는 은하수를 만날 수 있다. 별을 볼 수 있는 하늘에 대한 관심은 보다 근본적으로는 자연 그대로의 어둠을 보존하려는 것이다.* 무조건 어둡게 하자는 것이 아니라 필요 이상 불을 밝히지 말고 어둠의 고유한 영토를 지키자는 말이다. 어떤 이들은 버킷리스트에 몽골의 푸른 초원을 꼽는다. 밤하늘의 별을 보고 싶은 것이다.

우리가 은하수를 본 것이 언제였던가? "별 하나에 추억과, 별 하나에 사랑과, 별 하나에 쓸쓸함과, 별 하나에 동경과, 별 하나에 시와

* '우주의 순리를 따르고 보호함으로써 인간의 생태와 밤의 문화유산을 지키자'라는 취지로 1988년, 천문학자, 과학자, 의사 등을 중심으로 '국제어두운하늘협회IDA(International Dark Sky Association)가 설립되었다.

…." 이미 우리는 <별 헤는 밤>이나 <The Starry Night>에서 멀어졌다. 조명 쇼와 전광판, 네온사인, TV, 모니터, 스마트폰의 액정화면을 가까이할수록 별을 볼 일이 없어진다. 별이 사라지면 추억도, 쓸쓸함도, 동경도, 시도, 그림도 사라진다.

도움 받은 자료

- 강우방,『민화』, 다빈치, 2018.
- 강윤주·심보선 외,『생활예술』, 살림, 2017.
- 국립경주박물관,『성덕대왕신종 종합보고서』, 통천문화사, 1999.
- 국립해양박물관,『바다를 읽다』, 국립해양박물관 해양인문학총서 1, 도서출판 호밀밭, 2016.
- 김영호·김지현,「글과 그림의 상호관계에 따른 커뮤니케이션의 변화」,『기초조형학 연구』10권 4호, 한국기초조형학회, 2009.
- 김용옥,『계림수필』, 통나무, 2009.
- 김용옥,『나는 불교를 이렇게 본다』, 통나무, 1989.
- 다니자키 준이치로, 고운기 역,『그늘에 대하여』, 눌와, 2005.
- 민병훈,『유라시아의 십이지 문화』, 진인진, 2019.
- 박홍규,『윌리엄 모리스 평전』, 개마고원, 2007.
- 빅토르 위고, 정기수 역,『파리의 노트르담』, 민음사, 2005.
- 승견 승 외, 박대순 역,『현대디자인 이론의 사상가들』, 미진사, 1983.
- 아네테 크롭베네슈, 이지윤 역,『우리의 밤은 너무 밝다』, 시공사, 2021.
- 안도 다다오, 이규원 역,『나, 건축가 안도 다다오』, 안그라픽스, 2009.

- 야나기 무네요시, 민병산 역,『공예문화』, 신구문화사, 1999.
- 오주석,『오주석의 한국의 미 특강』, 솔, 2003.
- 이광주,『아름다운 책 이야기』, 한길아트, 2007.
- 이내옥,「백제 문양전 연구」,『미술자료』72권 73호, 국립중앙박물관, 2005.
- 이인범,『조선예술과 야나기 무네요시』, 시공사, 2000.
- 이-푸 투안, 윤영호·김미선 역,『공간과 장소』, 사이, 2021.
- 임채욱 사진집,『낙산-꿈꾸는 산』, 쇳대박물관, 2017.
- 정윤희,「텍스트와 이미지의 상호 역학관계」,『세계문화비교연구』22권, 세계문화비교학회, 2008
- 조지훈,『한국학연구-조지훈전집 8』, 나남, 1996.
- 카시와키 히로시, 서정원 역,『모던 디자인 비판』, 안그라픽스, 2005.
- 칸딘스키, 차봉희 역,『점·선·면』, 미진사, 1985.
- 하라 켄야, 민병걸 역,『디자인의 디자인』, 안그라픽스, 2007.
- 한병철, 이재영 역,『아름다움의 구원』, 문학과지성사, 2017.
- 한병철, 김태환 역,『피로사회』, 문학과지성사, 2012.
- 허경진,「문학에 나타난 서울 한양도성의 이미지」,『서울 한양도성 유네스코 세계유산 잠정목록 등재를 위한 학술연구』, 서울특별시, 2012.
- 후쿠자와 유키치, 이동주 역,『학문을 권함』, 기파랑, 2011.
- 후쿠타게 소이치로·안도 타다오 외, 박누리 역,『예술의 섬 나오시마』, 마로니에북스, 2014.
- 헨리 페트로스키, 홍성림 역,『연필』, 서해문집, 2020.

마치며

소설가 김훈 선생은 "글을 쓰는 건 바늘로 바위에 우물을 파는 것"과 같다고 했다. 고통스럽게 판 우물에서 물이 안 나올 수도 있다. 그렇다고 아예 우물을 안파면 물은 구경도 할 수 없다. 조금의 가능성이라도 있다면 파는 수밖에!

글을 책으로 만드는 것 또한 힘든 일이다. 나무를 베어 종이를 만들고, 인쇄, 제책하는 과정이 뒤따라야 한다. 여기에 사진, 편집, 디자인, 교정 등 수많은 손길도 더해져야 한다. 책이 되게끔 기꺼이 도움을 주신 여러분들께 감사드린다.

박 물 관 에 서 · 서 성 이 다

2023년 12월 10일 초판발행
2023년 12월 22일 1판 2쇄

　지은이　박현택
　펴낸이　남호섭
　　편집　김인혜, 임진권, 신수기, 오성룡, 정향진
　디자인　박영훈
　　출력　토탈프로세스
　　인쇄　봉덕인쇄
　　제책　강원제책

　펴낸곳　도서출판 통나무
　　　　　우03088 서울특별시 종로구 동숭동 199-27
　　　　　전화 02-744-7992
　　　　　출판등록 1989. 11. 3. 제1-970호

ISBN 978-89-8264-157-2 (03600)